漫畫
comics

水木茂的平安朝綺情異聞錄

今昔物語

水木しげる
水木茂

酒吞童子——譯

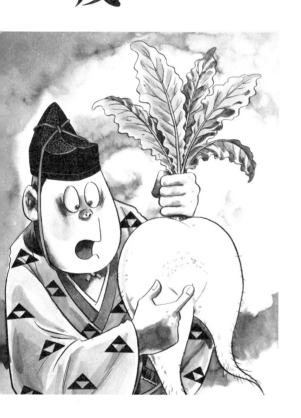

Mizuki Shigeru
Konjaku Monogatari

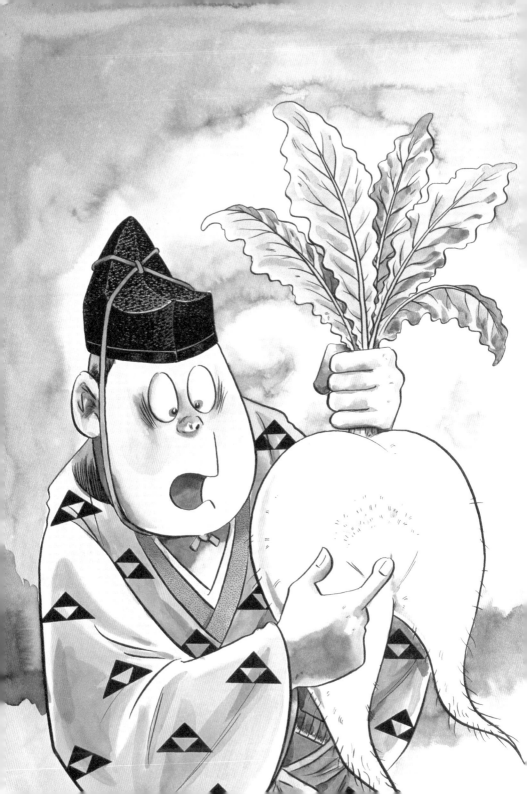

據推測，《今昔物語》約成書於十二世紀前半，全書共三十一卷、一千零四十話，可謂日本最龐大的說話集。書中分為天竺、震旦、本朝三部，而震旦、本朝又再細分為佛法、世俗等說話。

以「古時」為始、「故事是這麼流傳下來的」為終，書中採取了口耳相傳的形式，不僅鮮明的文學表現獲得高度讚賞，做為攝關、院政時期的史料也極為寶貴。本作則是以本朝部佛法、世俗篇的故事為中心。

靈魂交換

第二十卷第十八篇「讚岐國女子借屍還魂」。典出《日本靈異記》。

※讚岐國山田郡：讚岐國是日本古代的令制國之一，約為現在的香川縣，山田郡則位於現今的木田郡。

※讚岐國
山田郡。

某戶人家裡
有一位
隨時可能
喪命的
病重女子，

家門兩側
則擺有供品
（應該是為了
討好死神吧）。

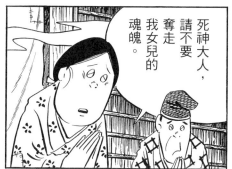死神大人，請不要奪走我女兒的魂魄。

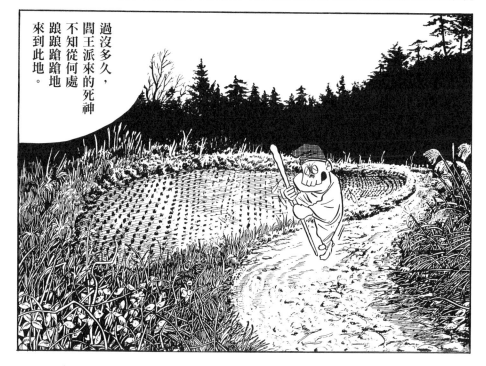

過沒多久，閻王派來的死神不知從何處踉踉蹌蹌地來到此地。

靈魂交換

從閻王那裡一路走來此地，真是累死我了。

唉，真想好好休息。

*搖搖晃晃

好想喝水……好想吃飯……

我已經不行了。

*搖搖晃晃

*砰咚

啊，這裡有供品！

*咔滋

那我就不客氣了。

喔喔，實在太好吃了！

*呷——

*呼嚕

啊，吃飽了，吃飽了。

吃得太撐，反而動不了了。

*躺平

唉，好難受。

啊，搞什麼，就是這裡呀。

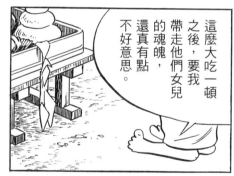

這麼大吃一頓之後，要我帶走他們女兒的魂魄，還真有點不好意思。

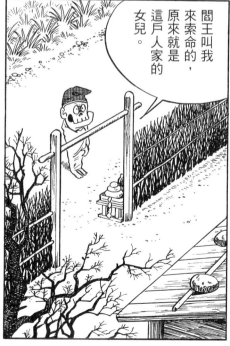

閻王叫我來索命的，原來就是這戶人家的女兒。

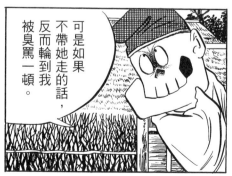

可是如果不帶她走的話，反而輪到我被臭罵一頓。

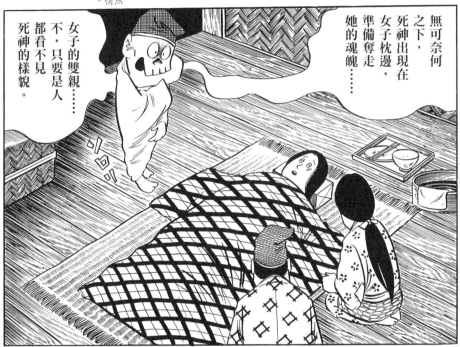

無可奈何之下，死神出現在女子枕邊，準備奪走她的魂魄……

女子的雙親……不，只要是人都看不見死神的樣貌。

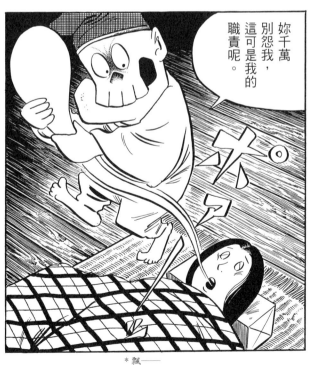

妳千萬別怨我，這可是我的職責呢。

＊啪嗒

啊，女兒呀！

＊飄──

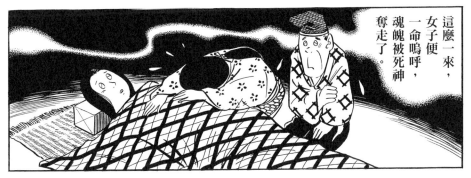

這麼一來，女子便一命嗚呼，魂魄被死神奪走了。

我就幫妳一把吧！當做這麼大吃一頓之後的回禮。

我在良心上還是很過意不去。

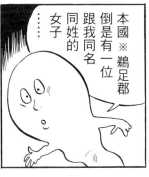

本國※鵜足郡倒是有一位跟我同名同姓的女子

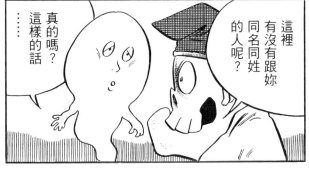

⋯⋯真的嗎？這樣的話⋯⋯

這裡有沒有跟妳同名同姓的人呢？

※鵜足郡：位於現今的香川縣綾歌郡。

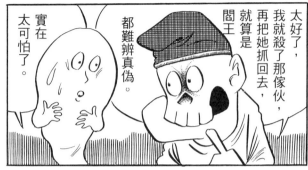

太好了，我就殺了那傢伙，再把她抓回去，就算是閻王都難辨真偽。

實在太可怕了。

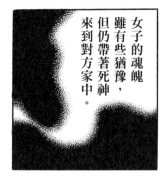

女子的魂魄雖有些猶豫，但仍帶著死神來到對方家中。

就是她吧。

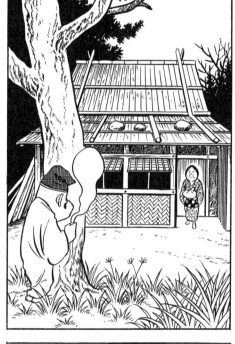

*啪嗒

哇！

*砰——

*飄──

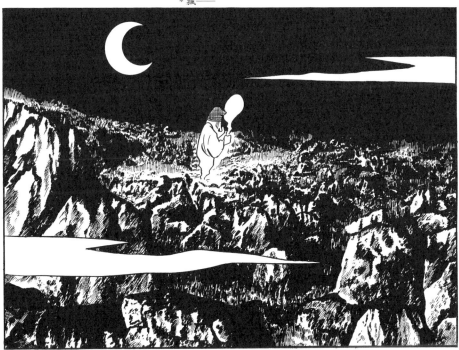

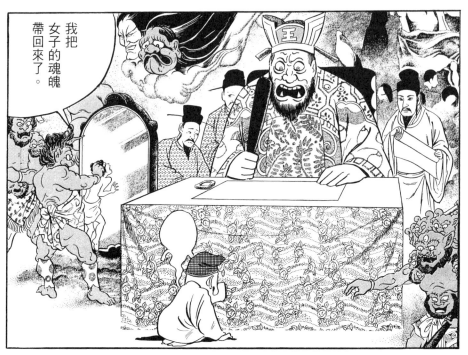

我把女子的魂魄帶回來了。

……不妙，事跡敗露了。

不對，她不是我要找的人，你抓錯魂魄了。

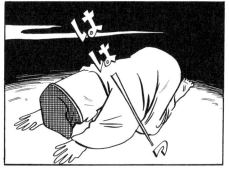

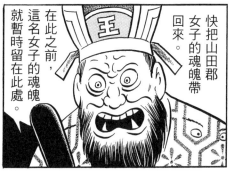

快把山田郡女子的魂魄帶回來。在此之前，這名女子的魂魄就暫時留在此處。

*遵命——

018

真不愧是閻王，什麼事都難逃他的法眼。

⋯⋯沒辦法，只好再把那名女子抓回來了。

⋯⋯不過，她一下死、一下活，魂魄進進出出的，還真忙碌呢。

仔細一想，肉體其實就跟衣服一樣。無論穿上哪一件，倒也沒什麼差別。

不管是生是死，都得視魂魄而定呢。

不久之後，死神又帶著山田郡女子的魂魄回來。

確實是這名女子沒錯。你可以把鵜足郡女子的魂魄還回去了。

在下立刻照辦。

不過，在帶走鵜足郡女子的魂魄後，至今已過了三天。

女子的身體早已遭到火葬。女子返回閻王身邊，不斷向他哭訴。

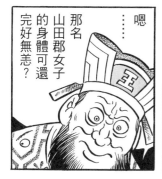

……嗯

那名山田郡女子的身體可還完好無恙？

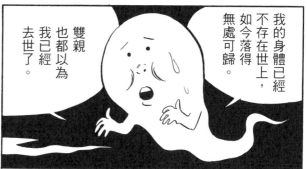

雙親也都以為我已去世了。

我的身體已經不存在世上，如今落得無處可歸。

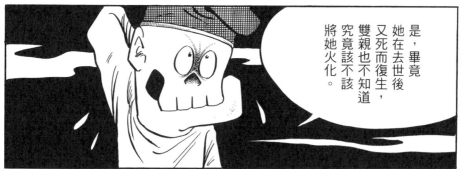

是，畢竟她在去世後又死而復生，雙親也不知道究竟該不該將她火化。

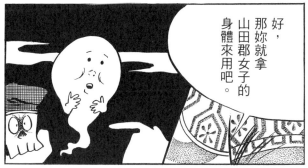

……

好，那妳就拿山田郡女子的身體來用吧。

咦!?如此一來，靈魂不就交換了嗎！

真是吵死了！

對不起。

反正都是在一具身體裡安進一個靈魂，應該沒有差別吧。

說起來，這還不都是因為你抓錯人的關係。

只要有身體，無論誰的魂魄都能繼續活下去。

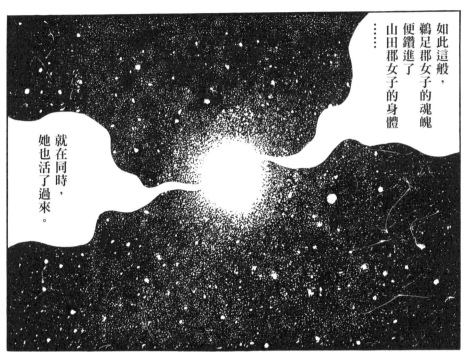

如此這般，鵜足郡女子的魂魄便鑽進了山田郡女子的身體……

就在同時，她也活了過來。

*呼——

啊，她死而復生了！

實在太開心了！

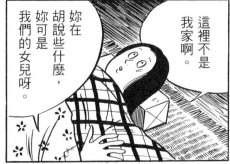

這裡不是我家啊。

妳在胡說些什麼，妳可是我們的女兒呀。

妳全都忘光光了嗎？

不對，我家在鵜足郡。

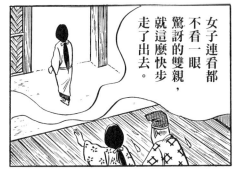

女子連看都
不看一眼
驚訝的雙親，
就這麼快步
走了出去。

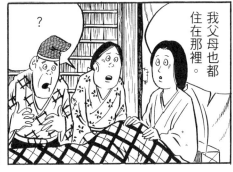

我父母也都
住在那裡。

?

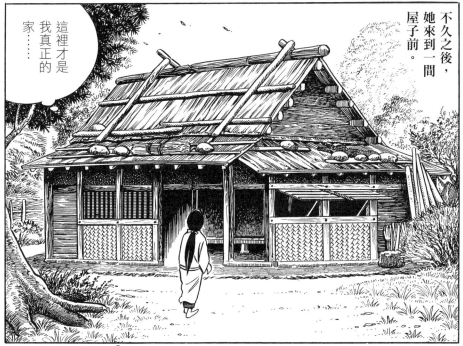

不久之後，
她來到一間
屋子前。

這裡才是
我真正的
家……

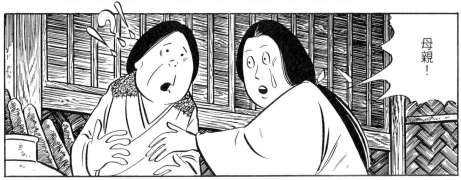

母親！

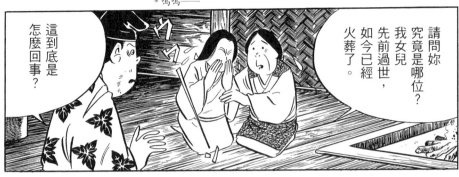

*嗚嗚——

這到底是怎麼回事？

請問妳究竟是哪位？我女兒先前過世，如今已經火葬了。

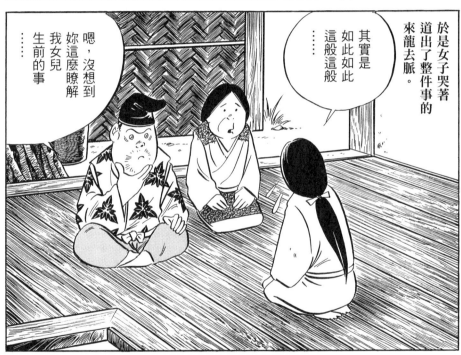

嗯，沒想到妳這麼瞭解我女兒生前的事……

……我女兒……

於是女子哭著道出了整件事的來龍去脈。

其實是如此如此這般這般……

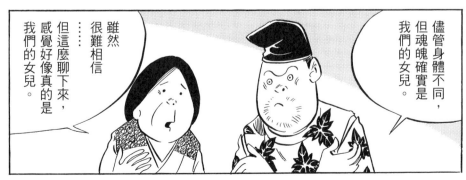

……雖然很難相信，但這麼聊下來，感覺好像真的是我們的女兒。

儘管身體不同，但魂魄確實是我們的女兒。

真的！我真的是你們的女兒！

好，知道了、知道了。既然妳都這麼說了，那就跟我們一起住在這裡吧。

妳的衣服都還好好地留著呢。

另一方面，這件事也傳到了山田郡雙親的耳裡……

儘管魂魄不同，身體卻毫無疑問是我們的女兒。

嗯，我們也想養育她呢。

於是，這名女子在世上就有了四名父母，始終深受雙方家庭的照顧。

談到人的生死大事，選擇去討好死神也不失為一則妙計……嘿嘿。

還有，就算有人死掉了，也先別急著火葬。

畢竟，難保不會再發生這類奇蹟……唷。

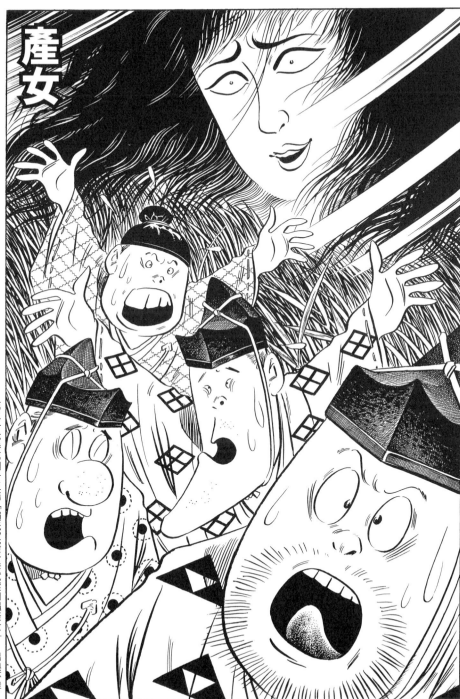

產女

第二十七卷第四十三篇「賴光家將平季武渡口遇產女」。出典不詳。

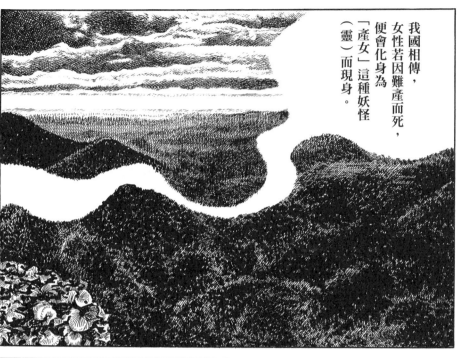

※源賴光（九四八～一○二一）：平安時代中期的武將，仕於藤原道長，後被任命為美濃守，以率領「賴光四天王」擊敗酒吞童子的傳說而聞名。

我國相傳，女性若因難產而死，便會化身為「產女」這種妖怪（靈）而現身。

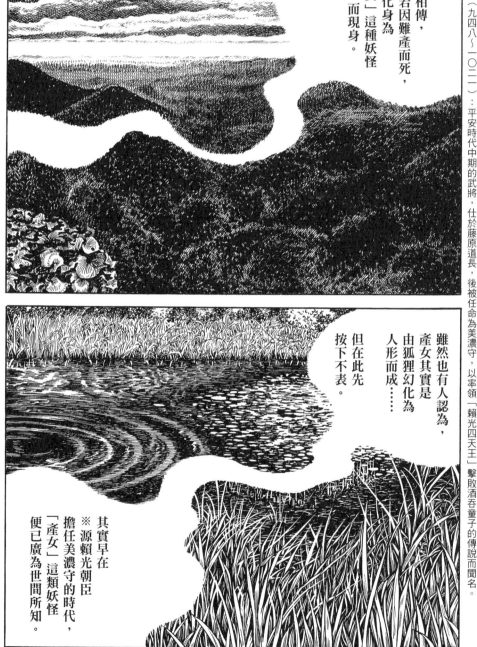

雖然也有人認為，產女其實是由狐狸幻化為人形而成……

但在此先按下不表。

其實早在※源賴光朝臣擔任美濃守的時代，「產女」這類妖怪便已廣為世間所知。

028

※美濃國國府，九月某夜，武士們正窩在值班室裡談天。

※美濃國：日本古代的令制國之一，領地約為現在的岐阜縣南部。

在國內的渡這個地方，聽說有女鬼四處作祟。

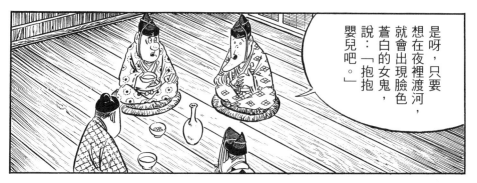

是呀，只要想在夜裡渡河，就會出現臉色蒼白的女鬼，說：「抱抱嬰兒吧。」

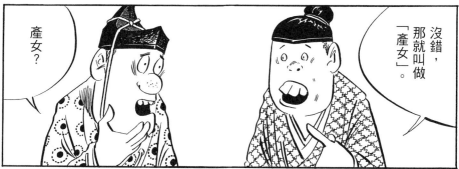

沒錯，那就叫做「產女」。

產女？

原來幽靈也有名字嗎？

究竟是不是幽靈倒還搞不清楚，但聽說是由難產而死的女性化身而成的。

這麼說來，果然還是幽靈吧。就是因為難產而死，懷中才會抱著嬰兒。

聽起來還真可憐呢。

我還認為，對方應該是身懷六甲而被拋棄的女子，因為對男性懷恨在心才會出來作祟。

哎，聽起來簡直像是你的親身經歷呢。

怎麼可能……但女鬼倒是不怎麼令人害怕呢。這裡頭有人遇過嗎？

不如這樣吧，找個人現在去渡這個地方，試著過河看看……

把嬰兒塞給我，也只會讓我傷腦筋呢。

我、我就免了吧。

我也不必了。

*哈哈哈

不不不，活生生的女人倒也罷了，我可沒自信對付女鬼呢。

你自己要不要去？

如果是我，立刻就去過河給你們瞧瞧。

*咕嘟

搞什麼，怎麼每個人都這麼沒膽量。

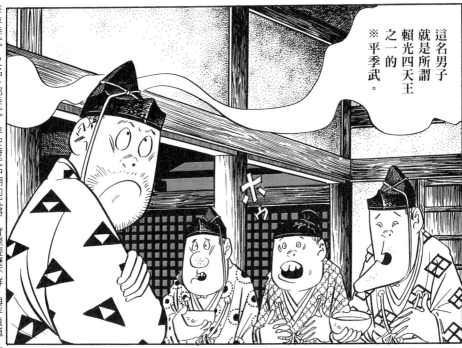

※平季武：又名卜部季武，平安時代中期的武將，實際經歷不詳。與平貞道、坂田金時、渡邊綱並稱「賴光四天王」。

這名男子就是所謂賴光四天王之一的※平季武。

*喔

沒錯，就算你能單槍匹馬跟千名敵軍互相放箭，也無法在那裡渡河的。

不，無論你再怎麼英勇，也沒辦法在深夜裡渡過那條河吧。

這算什麼，管他是深夜還是幽靈，過個河對我來說根本不費吹灰之力。

畢竟對方可不是活人，而是弓箭射不穿、牙齒咬不動的幽靈呢。

但光是嘴巴說說也沒什麼意思。

你指的是⋯⋯

⋯⋯

我們就來賭一把吧，看看我究竟過不過得了河⋯⋯

喔，這倒有趣。

這樣吧，萬一你成功渡河，我們就各送你鎧甲、頭盔、良弓，和上了鞍的駿馬。

如何？

這個嘛，那我就再附贈一把新作的大刀吧。

好，我也沒有意見。

屆時如果你過不了河，這些賭注就改由你出。

*啜

對武士來說，這些都是不可或缺之物，賭輸的時候可別要賴啊。

就這麼辦，可別忘記你現在說過的話！

這是當然的。

很好，既然決定了，那就立刻出發吧。

好，我知道了。

於是，季武便拿起弓，揹起了箭袋。

那我就動身了。

先給我等一下⋯⋯

※上差之矢：有別於原本的箭矢，做為裝飾插入箭袋中的兩支箭。

⋯⋯這樣吧，我會拿出箭袋裡的一支※上差之矢，插到河對岸的泥土裡再回來。

得有證據證明你真的渡了河。

說得也是。

等到明天早上，你們再去一探究竟。

很好，就這麼辦。

*踢躂

那我就出發了。

哼，誰等得到明天早上，

我們非得親眼見到那傢伙遇上幽靈、被嚇到腿軟的糗樣不可。

*哈哈哈

就是說啊，看到他誇下這番豪語卻在一瞬間洩氣，一定很痛快。

*踢躂

三人立刻
上馬，
追在季武的
後頭。

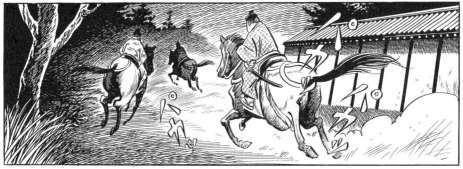

*踢躂

美濃國的渡二地。

這應該就是這一帶吧。

*窓窠

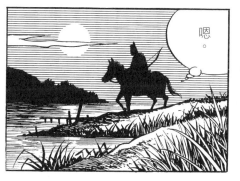
嗯。

ザワ ザワ ザワ

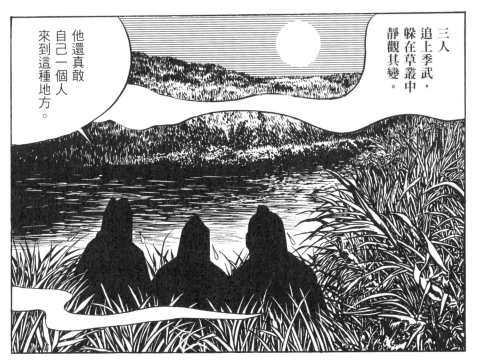

三人追上季武，躲在草叢中靜觀其變。

他還真敢自己一個人來到這種地方。

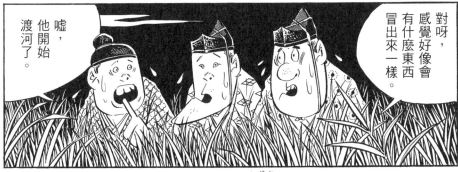

對呀，感覺好像會有什麼東西冒出來一樣。

嘘，他開始渡河了。

* 嘩啦

* 嘩啦

他過河
了嗎？

嗯，
什麼事
都沒發生呢。

不，
就算去程沒事，
回程……可就
不一定了。

好戲接下來
才要登場。

嗚，
不知為何突然
緊張起來了，
真想快點回家。

抵達對岸之後，季武依照約定在土裡插了一支箭。

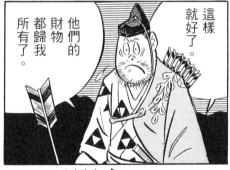

這樣就好了。

他們的財物都歸我所有了。

*哈哈哈

話說回來，我還真期待看到那群膽小鬼哭喪著臉呢。

*哈哈哈

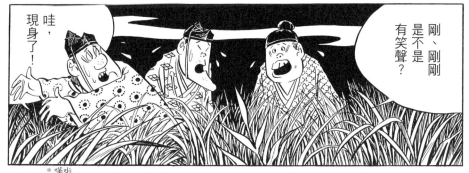

＊嘩啦

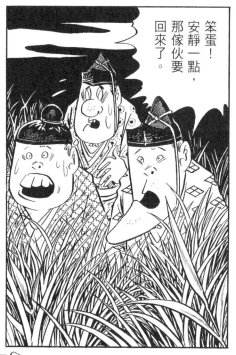

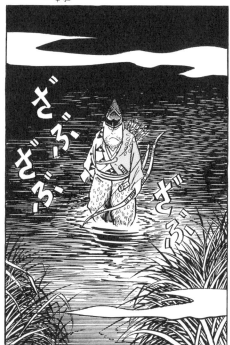

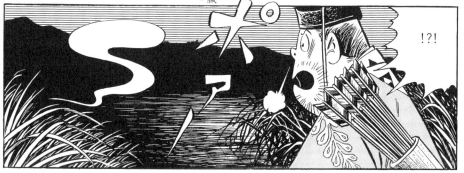

＊飄──

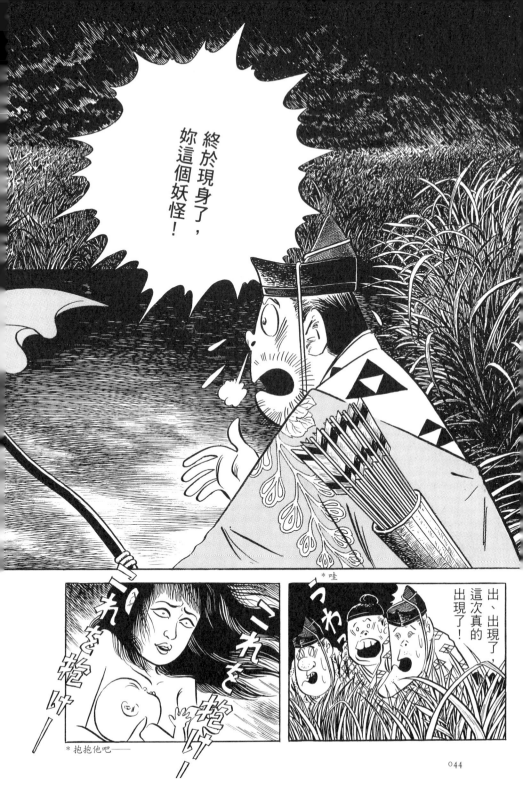

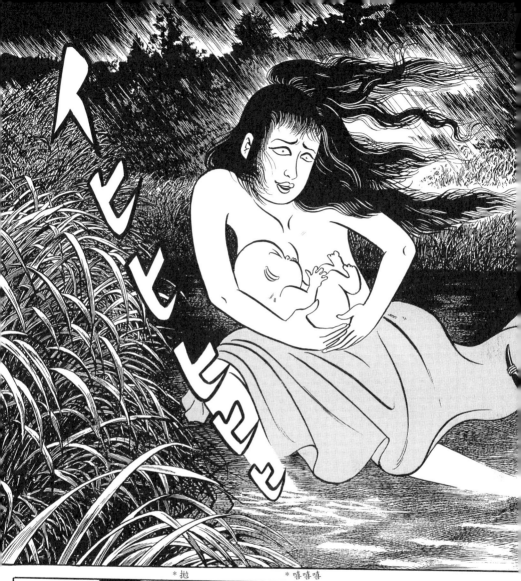

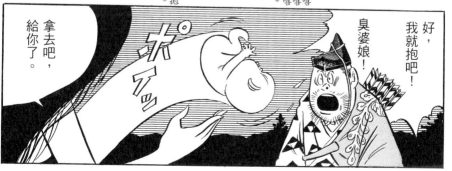

*拋　　　*嘻嘻嘻

好，
我就抱吧！
臭婆娘！

拿去吧，
給你了。

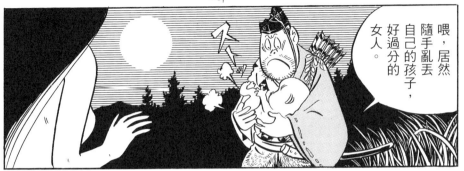

＊砰

喂，居然隨手亂丟自己的孩子，好過分的女人。

呃。

這孩子我就帶回去了！

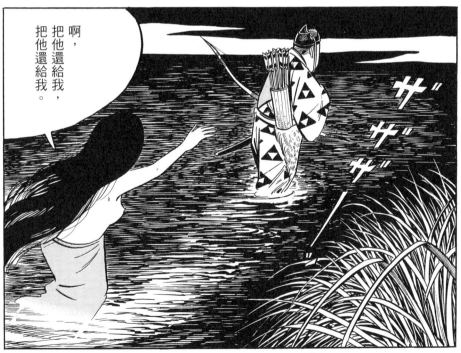

啊，把他還給我，把他還給我。

＊嘩啦——

046

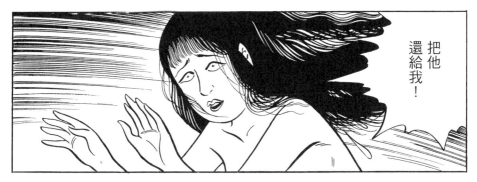

把他還給我！

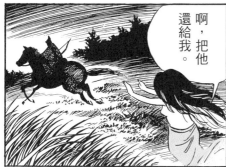

啊，把他還給我。

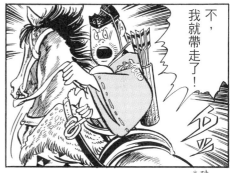

不，我就帶走了！

咚咚

*韃

哇，這傢伙真不簡單！居然搶走了產女手中的嬰兒！

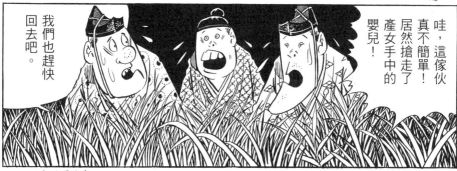

我們也趕快回去吧。

*把他還給我——

お―返して

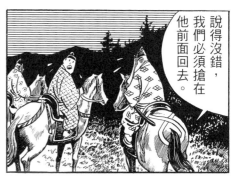

說得沒錯，我們必須搶在他前面回去。

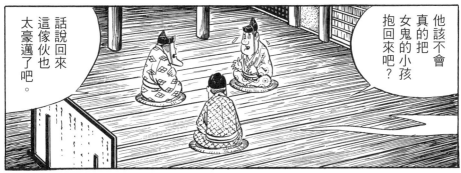

話說回來這傢伙也太豪邁了吧。

他該不會真的把女鬼的小孩抱回來吧？

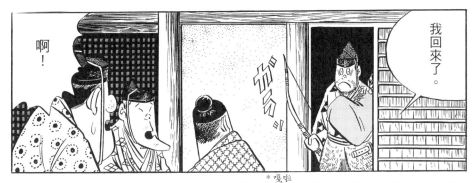

啊！

*嘎啦

我回來了。

……正如約定，我過了河

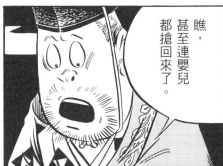

瞧，甚至連嬰兒都搶回來了。

啊！

樹葉！？

*撲簌簌

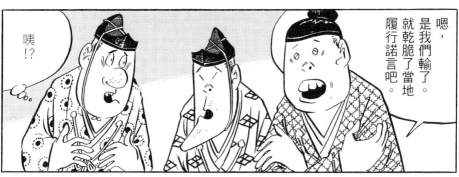

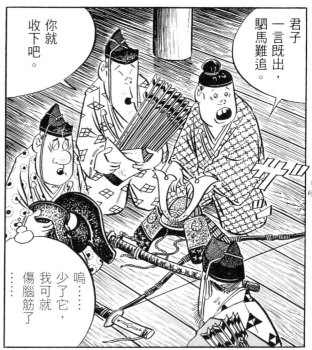

這些東西就還給你們吧。

太好了。

＊呼

只有膽小鬼才會上幽靈的當，其實只要豪邁地正面對決，就能把她趕跑。

就是這麼一回事。

不過，產女原來還真有其事呢。

這樣一來，以後更沒辦法在夜裡渡河了呢。。。我的媽呀。

Mizuki Shigeru
Konjaku Monogatari

妻子之恨

第二十四卷第二十篇「妻死化為惡靈作害，請陰陽師驅邪」。出典不明。男子的名字在原文中為空白。

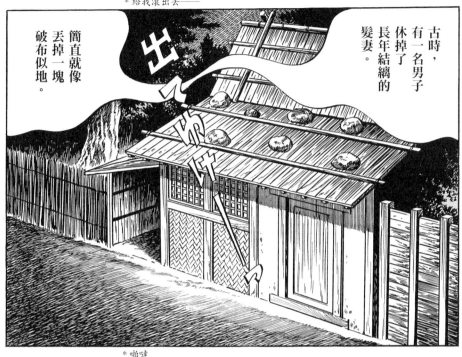

古時，有一名男子休掉了長年結縭的髮妻。

＊給我滾出去——

簡直就像丟掉一塊破布似地。

老公！

＊啪噠

哇！

＊碎

＊嗚咽

⋯⋯

054

*真不甘心——

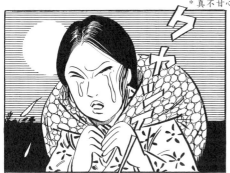

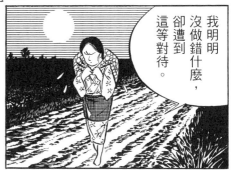

我明明沒做錯什麼，卻遭到這等對待。

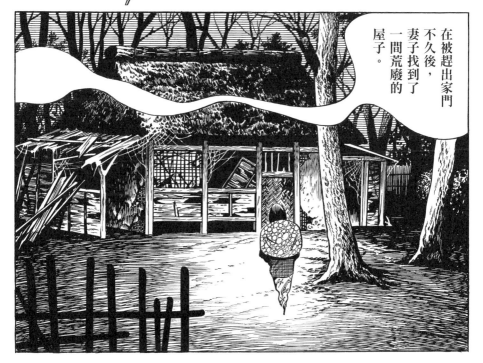

在被趕出家門不久後，妻子找到了一間荒廢的屋子。

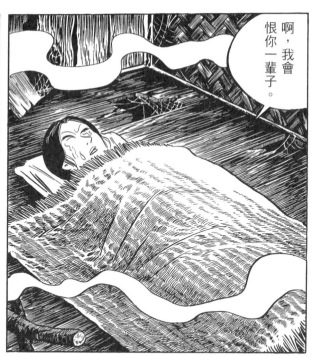
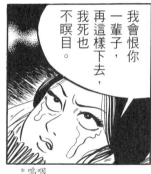

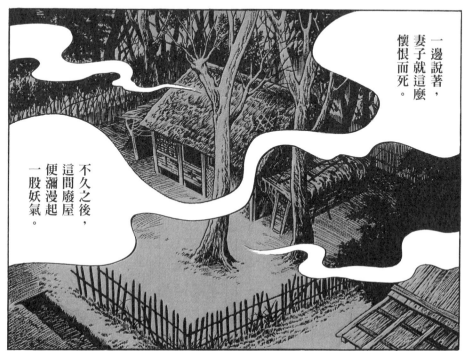

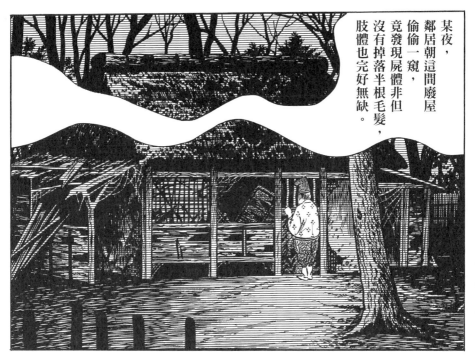

某夜，
鄰居朝這間廢屋
偷偷一窺，
竟發現屍體非但
沒有掉落半根毛髮，
肢體也完好無缺。

真不可思議，
看起來簡直
像是睡著了
一樣。

*哇——

*瞪

妖、
妖怪啊！

!?

キ"

* 有妖怪呀——

* 顛巍

啊，實在太可怕了。

另一方面，輾轉得知消息的丈夫正在家中直打哆嗦。

那傢伙畢竟是對我懷恨而死，肯定會跑來找我索命。

我究竟該如何是好
……

對了，村外住著一位有名的※陰陽師，我就去向他請教吧。

※陰陽師：指依循陰陽五行之說而占卜、相地，並依此施行咒術的陰陽道術士。

如果命喪亡靈手中，我世世代代都會被恥笑。

丈夫……不，應該說是前夫，於是前往造訪陰陽師。

聽聞來龍去脈之後，陰陽師立刻開始祝禱……

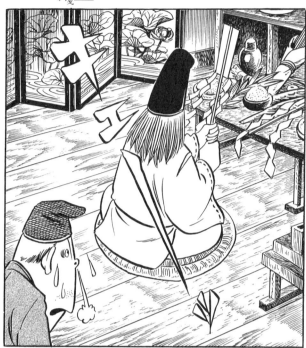

＊嘎——

......原來如此，你還真是罪孽深重呢。

......如果是妻子紅杏出牆也就罷了，你居然僅以相處起來很無趣做為理由，就把她給休了

何況對方的雙親都已不在人世......她可恨死你了。

......

你已經做好覺悟了吧？

是的。

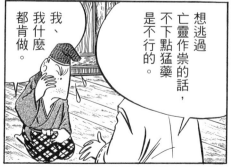

想逃過亡靈作祟的話，不下點猛藥是不行的。

我、我什麼都肯做。

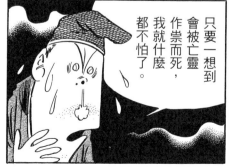

只要一想到會被亡靈作祟而死，我就什麼都不怕了。

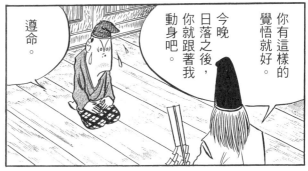

你有這樣的覺悟就好。

今晚日落之後，你就跟著我動身吧。

遵命。

當晚。

嗚、嗚，背脊不知為何一直發涼。

身體都緊張得不禁顫抖了。

プルプル

プルプル

*顫巍

嗯，這裡果然瀰漫著強烈的妖氣。

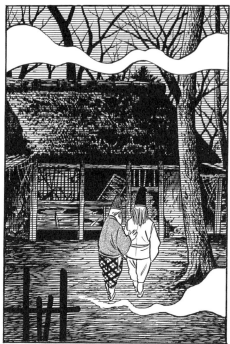

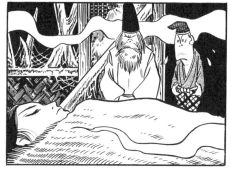

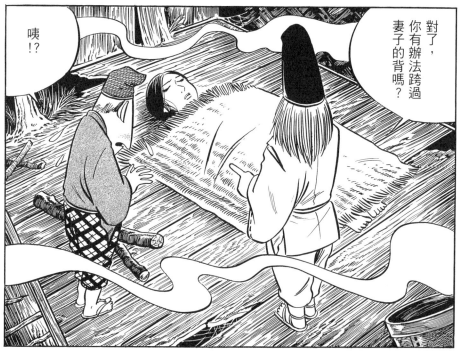

咦！？

對了，你有辦法跨過妻子的背嗎？

這、這麼可怕的事⋯⋯

等我把她翻過身來，你就跨坐在她背上。

你的意思是？

不，別說得這麼狠⋯⋯我辦得到，我辦得到。

你剛剛不是說什麼都肯做嗎？

如果辦不到的話，就乖乖死在亡靈手中吧。

沒錯。

跨坐在她背上就好了吧⋯⋯

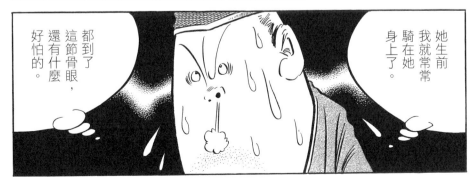

她生前我就常常騎在她身上了。

都到了這節骨眼，還有什麼好怕的。

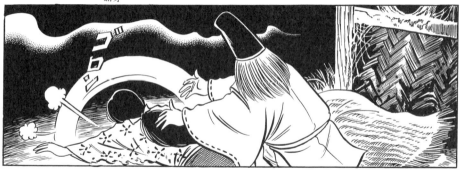

＊翻身

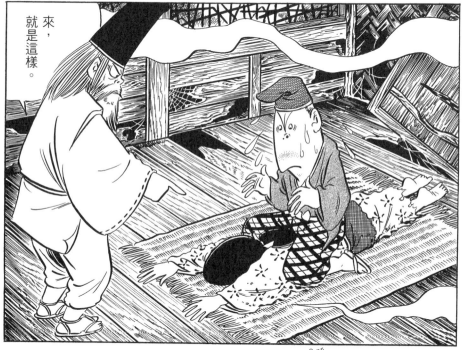

來，就是這樣。

＊呼——

這種感覺實在舒服得難以形容……

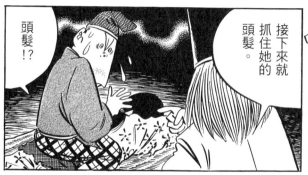

頭髮！?

接下來就抓住她的頭髮。

沒錯，就像韁繩一樣，牢牢抓在手中。

千萬不得放手。

嗚，簡直就像馬的鬃毛。

ゴーゴー ゴロゴロ ゴロゴロ

聽好了，我再說一遍。在我回來之前，無論發生任何事，你都得穩穩坐在妻子的背上。

ヒヒーン

在你回來之前？意思是你要把我丟在這裡囉？

無論發生什麼事，都只能當成是自作自受，乖乖忍耐。

早知道會遇上這種事，就算相處起來無趣，倒不如在一起比較好。

待會見了。

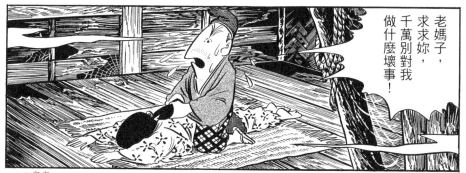

老媽子，求求妳，千萬別對我做什麼壞事！

* 窸窣

?

＊緩緩起身

む〜〜

噫噫噫!?

啊，背上好重。

唉，今晚一定要找到丈夫，好好勒斷他的脖子。

*東張西望

太不甘心了，到處都找不著。

……

也不在這裡。

唉，重死了。

說起來，為什麼今晚老覺得背上好重。

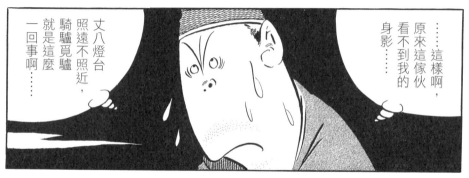

……這樣啊，原來這傢伙看不到我的身影……

丈八燈台照遠不照近，騎驢覓驢就是這麼一回事啊……

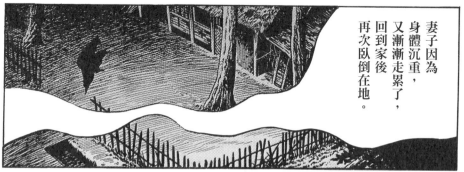

妻子因為身體沉重，又漸漸走累了，回到家後再次臥倒在地。

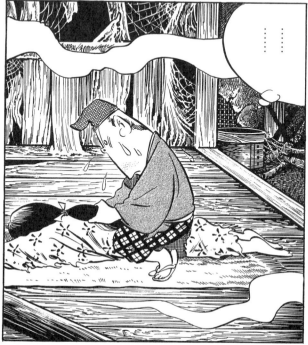

……
……

這麼一看，她倒跟活著的時候沒什麼兩樣。

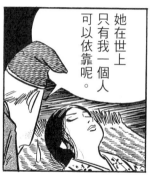

她在世上只有我一個人可以依靠呢。

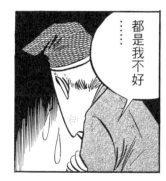

……都是我不好

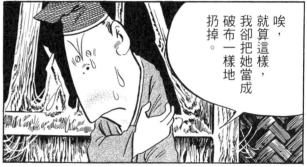

唉，就算這樣，我卻把她當成破布一樣地扔掉。

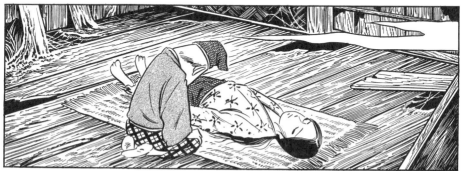

妻子像是死去一般地沉睡。

不，是像死睡一般地死去。

*啪噠

*咯咯咯——

看起來你昨晚經歷了相當駭人的遭遇。

啊。

一開始實在太恐怖，簡直快要嚇死我了。

......

但不知怎麼地，我漸漸開始覺得她很可憐......

......一想到我對她做了這麼過分的事，就忍不住淚流滿面。

嗯，這麼一來，妻子應該也稍微釋懷了吧。

讓我再次為她祝禱，然後就將她下葬吧。

*念念有詞

前夫和陰陽師就這麼合力將妻子的亡骸葬於山野之間。

如此一來，你就不必再害怕亡靈了。

這都是託你的福。

不過，妻子的怨恨真的就此化解了嗎？

這個嘛，誰知道呢。

與其等到死後再來道歉，還不如生前好好對待，死者才能安心離世。

但現在說這些也已經太遲了。

告辭。

實在太感激了。

相傳此後男子一生平順，長命百歲。

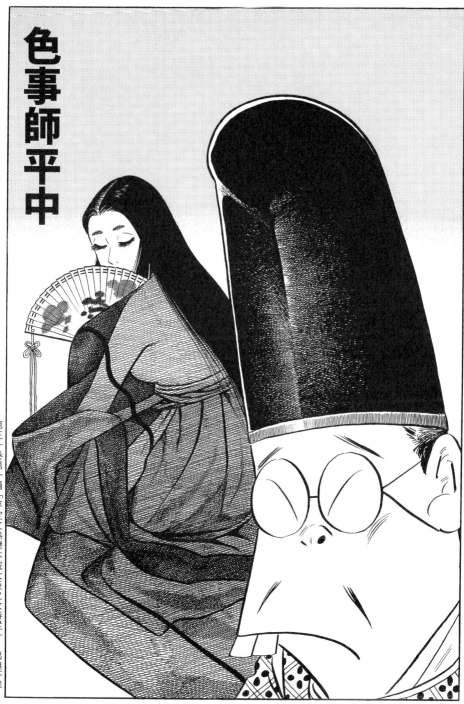

色事師平中

第三十巻第一篇「平定文熱戀本院大臣之女侍從」。出典不詳。

真是的
……

※色事師：指深諳男女情事的風流人物或風雅人士。

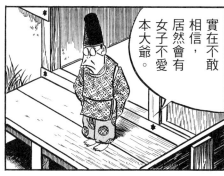

實在不敢
相信，
居然會有
女子不愛
本大爺。

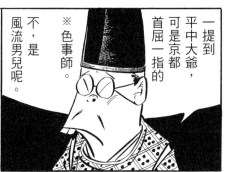

一提到
平中大爺，
可是京都
首屈一指的
※色事師。

不，是
風流男兒呢。

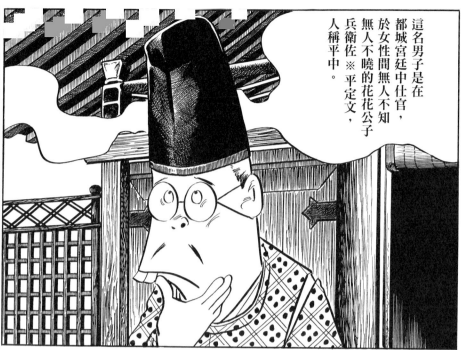

這名男子是在都城宮廷中仕官，於女性間無人不知無人不曉的花花公子兵衛佐※平定文，人稱平中。

※平定文（生年不詳～九二三）：即平貞文，平安時代貴族、歌人，官居從五位上。以風流成性聞名，而與在原業平並稱「在中」。

不管我寫了多少信，全都石沉大海……

再這樣下去，可就有失身分了。

好，就再寫一封吧。

*沙沙

就算只有「讀過了」三個字也好，可否請妳回信呢……

※女侍從：因其父或其兄為侍從，故得其名。

唉，
※女侍從呀。

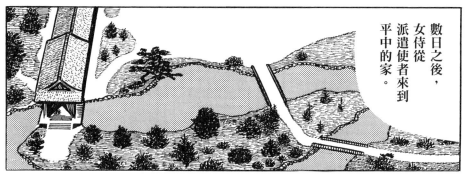

數日之後，
女侍從
派遣使者來到
平中的家。

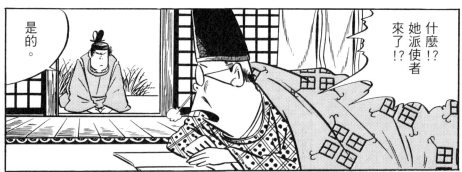

什麼!?
她派使者
來了!?

是的。

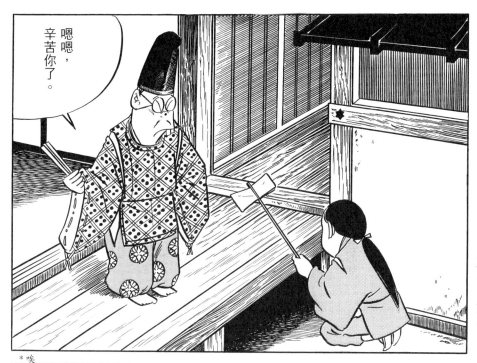

嗯嗯，辛苦你了。

他立刻把信接過來一看，只見到自己寫的「讀過了」三個字被撕了下來，就這麼貼在薄紙上。

見た

*讀過了

*咦

她、她實在太無情了……

我再也不寫什麼信了！

再也不寫信了！

*揉成一團

時光飛逝……

＊漸漸

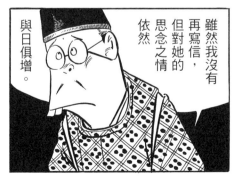

雖然我沒有再寫信，但對她的思念之情依然與日俱增。

在那之後過了三個月。

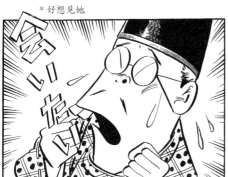

*好想見她

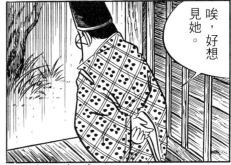

唉，好想見她。

*好想跟她有肌膚之親

*漸瀝

啊，我的忍耐已經到了極限。

今晚就再去找她吧。

我在這種雨夜還特地前去造訪，就算她鐵石心腸，也會忍不住被我打動。

這就出發去找我的心上人吧。

好吧，擇日不如撞日。

* 漸瀝

就去跟妳的主人這麼說吧。

喂，※女童。平中實在難忍相思之情，今晚特地前來造訪。

※女童：在貴人身旁服侍打雜的少女。

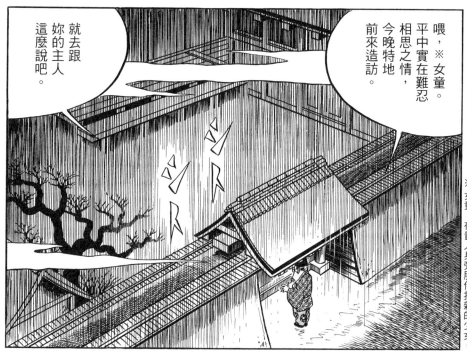

* 漸瀝

080

請在此稍候片刻……

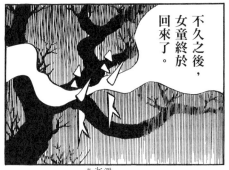

不久之後，女童終於回來了。

*漸瀝

如果您可以繼續等下去，等到她退席的時候，

眾人目前尚未就寢，都還聚集在大人面前，因此主人無法退席。

嗯，這樣啊……那就這麼辦吧。

我再來悄悄通知您。

那麼待會再見了……

呵呵呵呵。

*啪嗒

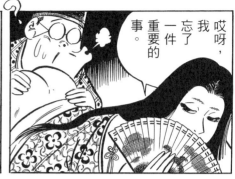
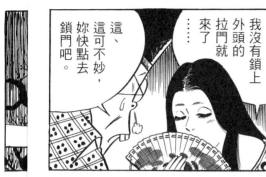

哎呀，我忘了一件重要的事。

……我沒有鎖上外頭的拉門就來了。

這、這可不妙，妳快點去鎖門吧。

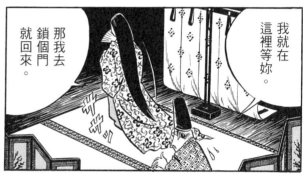

我就在這裡等妳。

那我去鎖個門就回來。

*啪嗒　*沙沙

女侍從離開寢室之後，平中脫光衣服，做好了萬全的準備。

……突然就撲上去的話，未免太不講究了。

像這樣溫柔地把她擁進懷裡，絲毫不弄亂她的髮型……

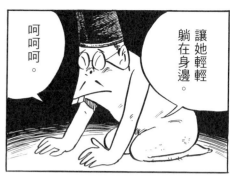
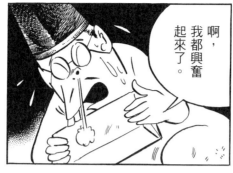

終於潛進宅子裡了。

女侍從的房間就在那裡。

都讓我進到家裡了，還來這一套……

拿妳沒辦法

喔，就是那個吧。

*漸漸

*哇

啊！

這就由我收下了！

*啪

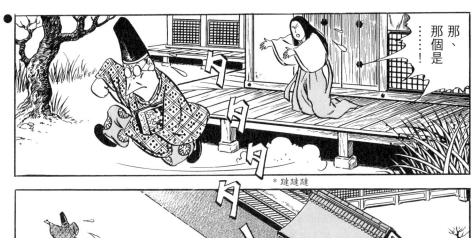

那、那個是……！

*躂躂躂

*躂——

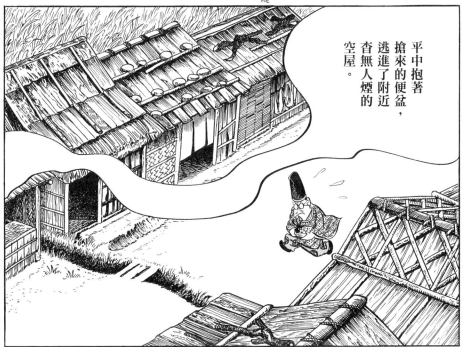

平中抱著搶來的便盆，逃進了附近杳無人煙的空屋。

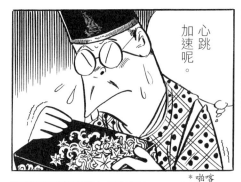

心跳加速呢。

她、她的寶物‧‧就在這裡頭‧‧‧‧‧‧

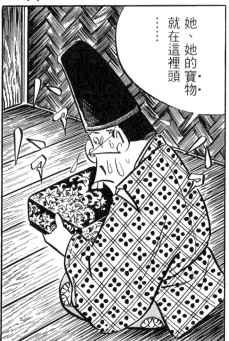

パカ

啊，好高貴的香氣‧‧‧‧‧‧

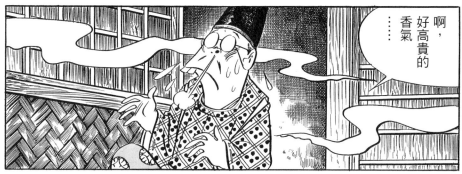

便盆裡裝著半滿的淡黃色液體，並盛著三條拇指大小的黃色固體。

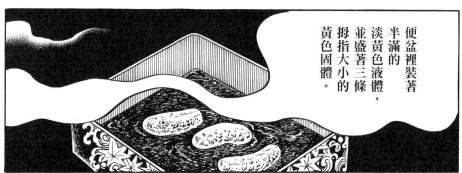

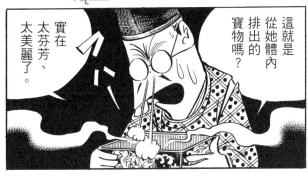

*哇——

這就是從她體內排出的寶物嗎？

實在太芬芳、太美麗了。

簡直就像果汁和樹果一樣。

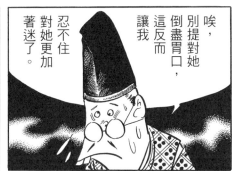

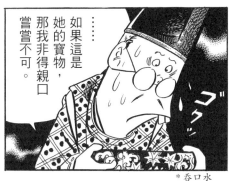

唉，別提對她倒盡胃口，這反而讓我忍不住對她更加著迷了。

……如果這是她的寶物，那我非得親口嘗嘗不可。

*吞口水

真、真、真好喝！

*咕嘟

*舔舐

這、這味道是……!?

*唉——

根本就是山葵蘼泥做的嘛。

至於這湯呢，對了，就像是用丁子香燉出來的高湯。

居然搶先猜到我的行動，還把這種東西裝在便盆裡頭……

真是拿她沒辦法。

啊，真想讓她成為我的掌中之物！
真想把她據為己有！

她果然有別於一般庸脂俗粉，實在是一位調皮又機智的女性。

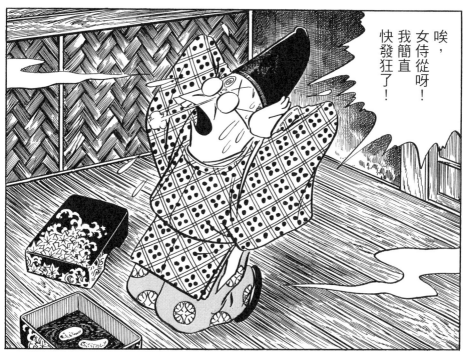

唉，女侍從呀！我簡直快發狂了！

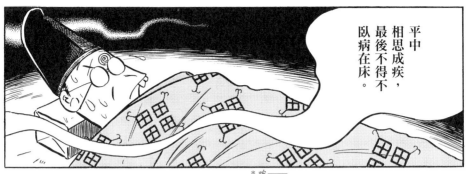

平中相思成疾，最後不得不臥病在床。

*咳——

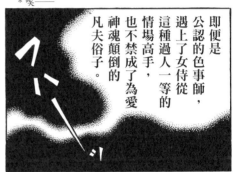

即便是公認的色事師，遇上了女侍從這種過人一等的情場高手，也不禁成了為愛神魂顛倒的凡夫俗子。

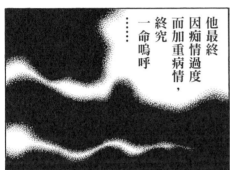

他最終因痴情過度而加重病情，終究一命嗚呼

……

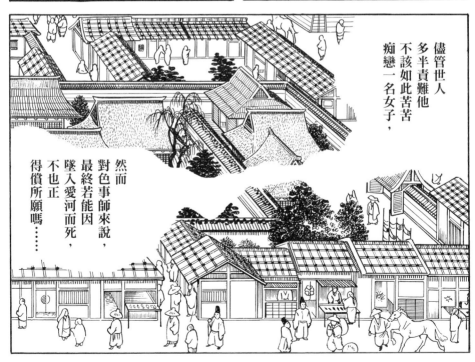

儘管世人多半責難他不該如此苦苦痴戀一名女子，

然而對色事師來說，最終若能因墜入愛河而死，不也正得償所願嗎……

Mizuki Shigeru
Konjaku Monogatari

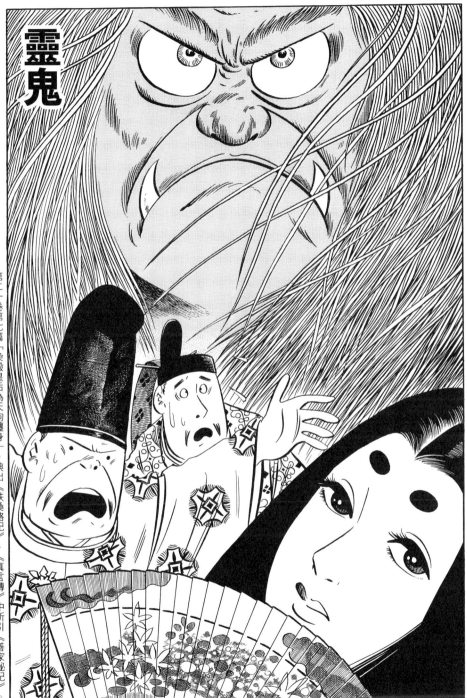

靈鬼

第二十卷第七篇「染殿皇后為天狗纏身」。典出《扶桑略記》、《真言傳》中所引《善家秘記》。

*念念有詞

※染殿皇后：即藤原明子（八二八～九〇〇），太政大臣藤原良房之女、清和天皇之母。一生歷經文德天皇以降六代治世，在後宮始終位高權重。

*喝——

*念念有詞

文德天皇之妻
※染殿皇后
深受妖怪作祟所苦……
今天也請來了
僧侶作法……

不過至今都
未曾靈驗。
身處別邸的天皇和
皇后之父藤原良房大臣
都為此頭痛不已。

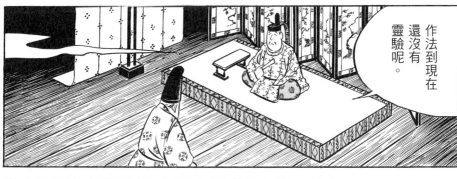

作法到現在還沒有靈驗呢。

唉，究竟如何才能驅除附在皇后身上的妖怪呢。

聽說在大和※葛木山山頂上有一座※金剛山，那裡住了一位崇高的聖人。

老實說，我得知了一個值得一聽的消息。

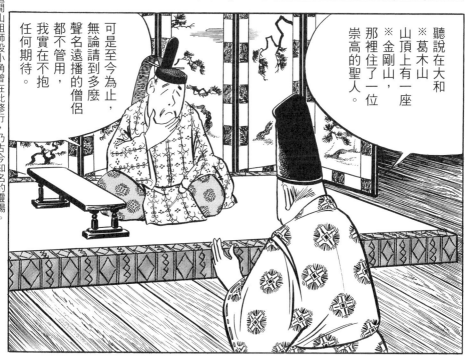

可是至今為止，無論請到多麼聲名遠播的僧侶都不管用，我實在不抱任何期待。

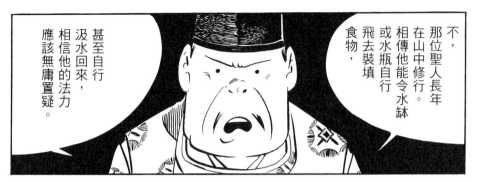

不，那位聖人長年在山中修行。相傳他能令水鉢或水瓶自行飛去裝填食物，

甚至自行汲水回來，相信他的法力應該無庸置疑。

嗯，這樣的話，就把那個什麼聖人找來，讓他作法。

看看吧。

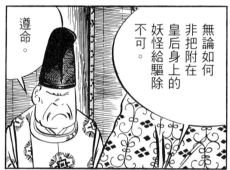

遵命。

無論如何非把附在皇后身上的妖怪給驅除不可。

翌日，聖人入宮參見。

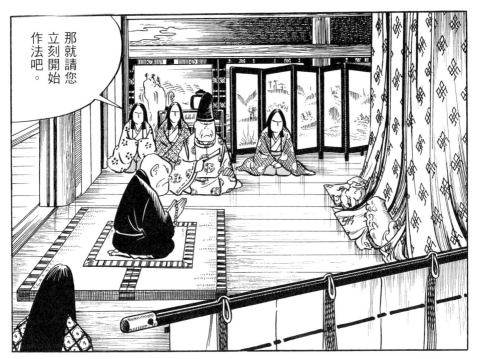

那就請您立刻開始作法吧。

*驚

好、好難受！

*啪噠

*嘻嘻嘻

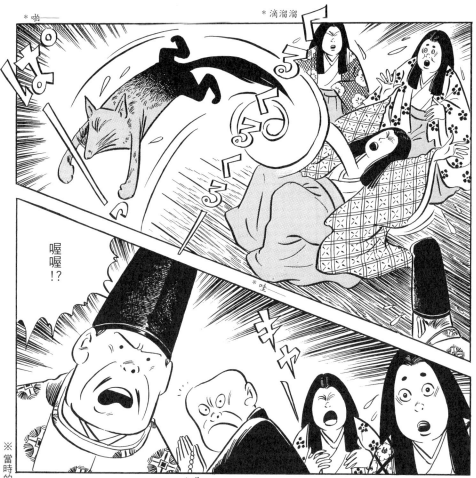

※當時的方法是先讓妖怪附身在皇后的侍女身上再加以驅除。

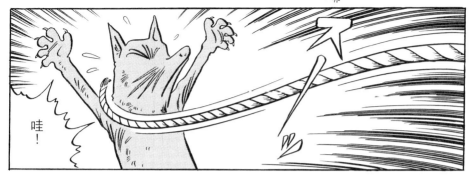

*咻——

哇!

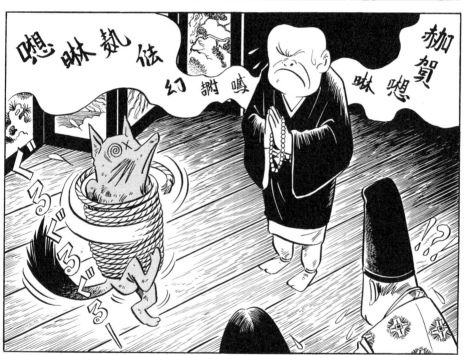

*滴溜溜

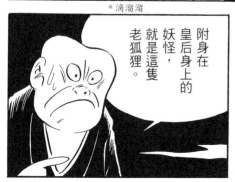

附身在皇后身上的妖怪,就是這隻老狐狸。

*啪噠

102

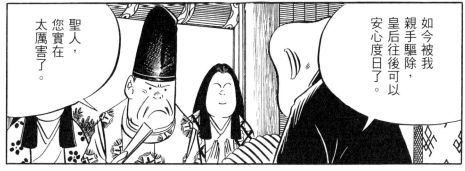

聖人，您實在太厲害了。

如今被我親手驅除，皇后往後可以安心度日了。

不勝感激。

請您在此多留一陣子，好好頤精養神。

如此一來，陛下不知會有多麼安心……

那我就恭敬不如從命了。

過了一、兩天，皇后的病情突然就好轉了。

※几帳：在ㄒ字型的橫木掛上絹布的家具，用以分隔或遮掩。

兩、三天後，聖人前來探視皇后的狀況。

貴體可還無恙？

*撲簌──

就在此時，一陣風吹起了※几帳上的垂布。

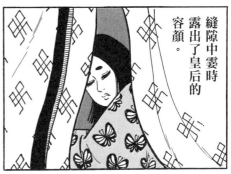

縫隙中霎時露出了皇后的容顏。

真、真是國色天香。

*怦怦

104

即便是束身修行的聖人，也只是一介凡夫罷了。

不，或許正是因為作法疲累，才一時起了心魔。

總之，聖人此後便忍不住對皇后動了愛慾之念。

唉，胸口像是有烈火焚燒，實在忘不了她的倩影。

事已至此，只好偷偷溜進去，一解相思。

*嘻

*嘲

*東張西望

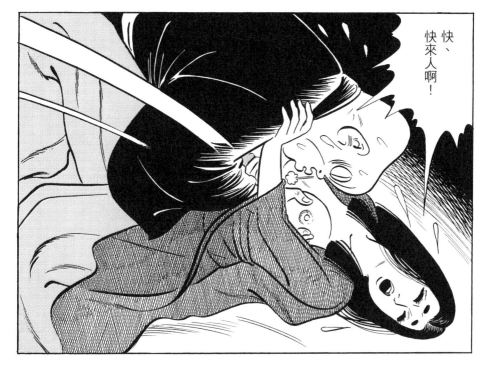

快、快來人啊！

106

剛剛似乎是皇后的聲音……

※當麻鴨繼（生年不詳～八七三）：平安時代的貴族、侍醫，官居從四位下。

※噎

居然敢對皇后不軌，實在太不像話了！

侍醫※當麻鴨繼立刻趕到，將聖人制伏在地。

我馬上就向陛下稟告！

……
……

把他五花大綁、
打進大牢！
簡直太不成
體統了！

儘管
聖人終於
鋃鐺入獄

對了！

我可不會
就這麼
打退堂鼓
……

……
……

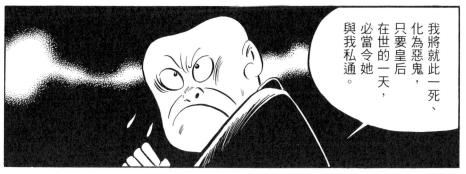

我將就此一死、化為惡鬼，只要皇后在世的一天，必當令她與我私通。

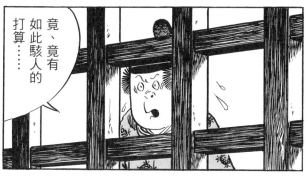

竟、竟有如此駭人的打算……

獄卒立刻跑去向大臣稟告此事。

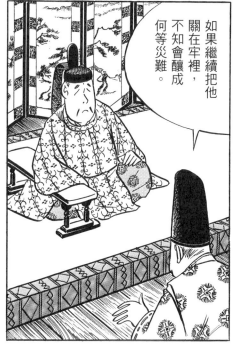

如果繼續把他關在牢裡，不知會釀成何等災難。

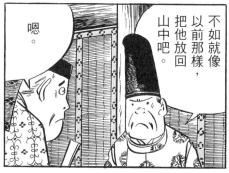

嗯。

不如就像以前那樣，把他放回山中吧。

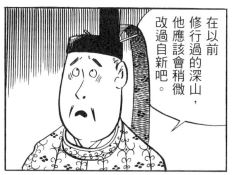

在以前修行過的深山，他應該會稍微改過自新吧。

如此這般，
聖人回到了
自己的草庵
……

但別提
改過自新了，
他對皇后的思念
反而越燒越旺。

於是投入了
另一種修行。

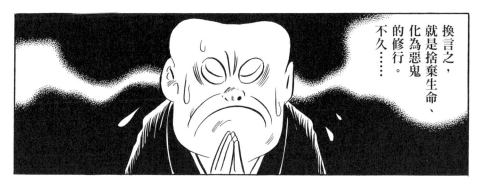

換言之，就是捨棄生命、化為惡鬼的修行。不久……

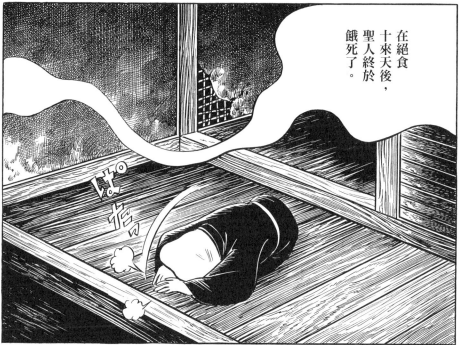

在絕食十來天後，聖人終於餓死了。

*飄——

*悄——悄

*滴溜溜——

*哈哈哈

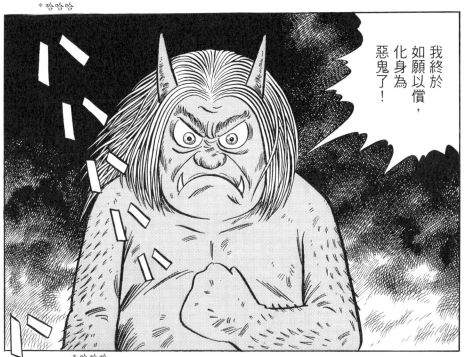

我終於如願以償，化身為惡鬼了！

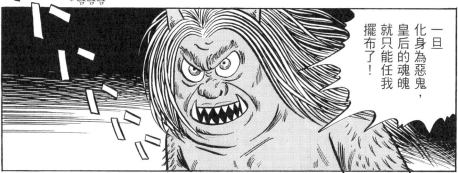

＊哈哈哈

一旦化身為惡鬼，皇后的魂魄，就只能任我擺布了！

＊轟隆　　＊劈哩

*劈哩

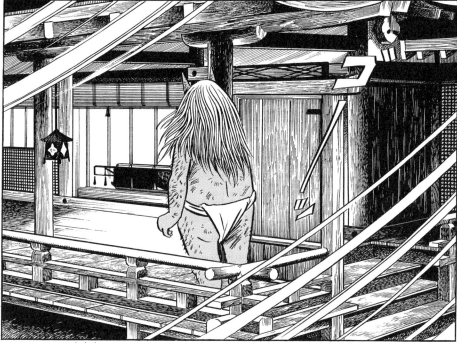

*轟ー

*哈哈哈
*劈哩

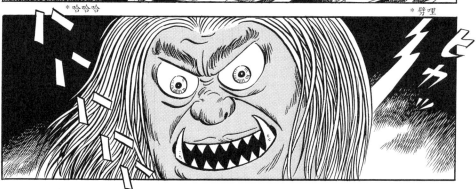

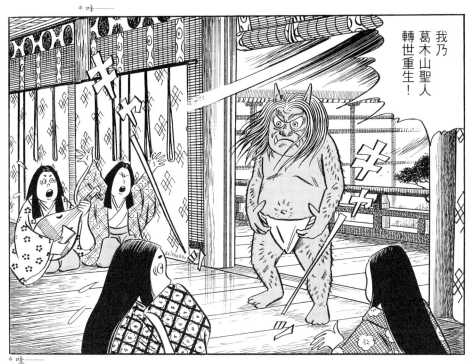
*咔——

我乃葛木山聖人轉世重生！

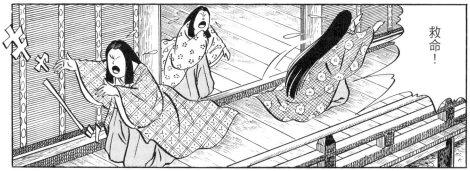
*哇——

救命！

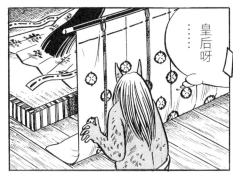
……皇后呀

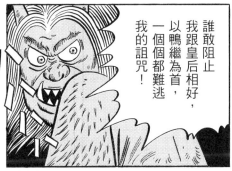
誰敢阻止我跟皇后相好，以鴨繼為首，一個個都難逃我的詛咒！

*哈哈哈

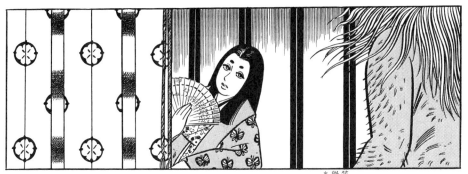

*微笑

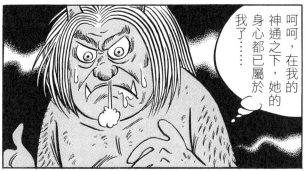

呵呵，在我的神通之下，她的身心都已屬於我了……

*呵呵呵

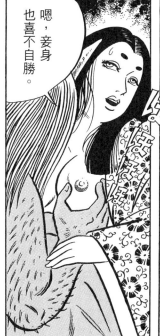

嗯，妾身也喜不自勝。

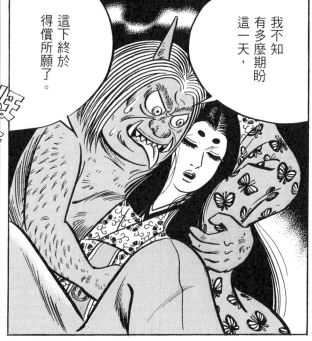

這下終於得償所願了。

我不知有多麼期盼這一天，

116

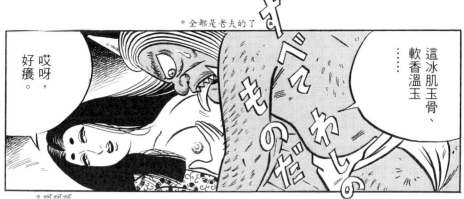

*全都是老夫的了

這冰肌玉骨、軟香溫玉……

哎呀，好癢。

*呵呵呵

*轟隆

*哈哈哈

完事之後，心滿意足的惡鬼終於大笑著打道回府。

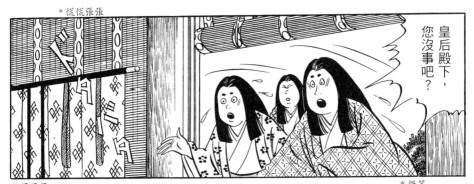

＊慌慌張張

皇后殿下，您沒事吧？

＊呵呵呵

發生了什麼事嗎？

＊微笑

……？

不得了了。

皇后今後究竟會怎麼樣呢？

唉，真憂心。

好不容易才趕走妖怪，這次卻換成惡鬼找上門來……

而且那隻惡鬼居然還是聖人轉世而成。

是否該下令鴨繼立刻擊退那隻惡鬼呢？

好，就把鴨繼叫來吧。

是。

嗯，說得沒錯。畢竟先前制伏聖人的也是鴨繼呢。

有、有事稟告。

其實……

什麼!?

？

鴨、鴨繼似乎已經送命了。

什麼！

這是真的嗎!?

據說他一邊發高燒，一邊胡言亂語著：「這是惡鬼在作祟。」

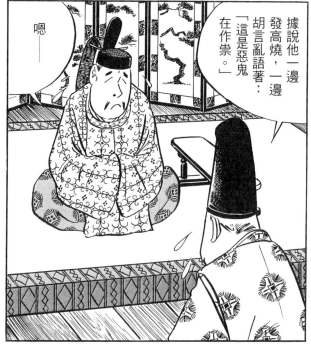

嗯

只、只能靠祝禱了！把京城內所有僧侶都找來一起祝禱，好制伏惡鬼！

遵、遵命，我也認為這是上策……

120

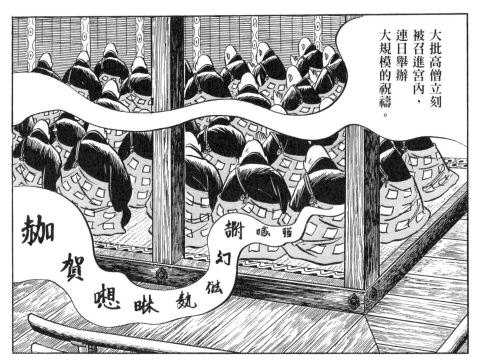

大批高僧立刻被召進宮內，連日舉辦大規模的祝禱。

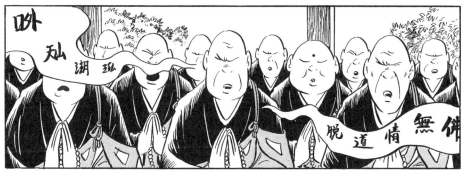

約莫三個月之後的某一天。

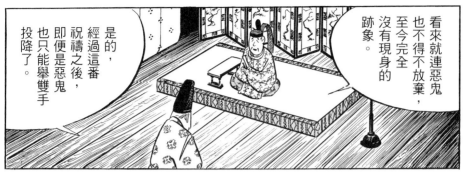

看來就連惡鬼也不得不放棄，至今完全沒有現身的跡象。

是的，經過這番祝禱之後，即便是惡鬼也只能舉雙手投降了。

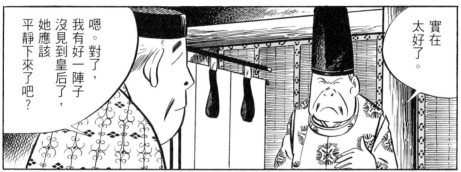

實在太好了。

嗯。對了，我有好一陣子沒見到皇后了，她應該平靜下來了吧？

臣也認為應該這麼做……

我想去看看她的狀況。

喔，雖然好一陣子不見，讓我非常擔心，但妳看起來很有精神呢。

我早就已經完全康復了。

你說誰是惡夢呀！

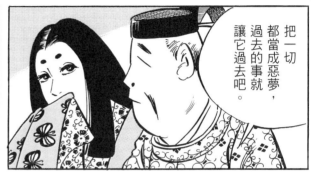

把一切都當成惡夢，過去的事就讓它過去吧。

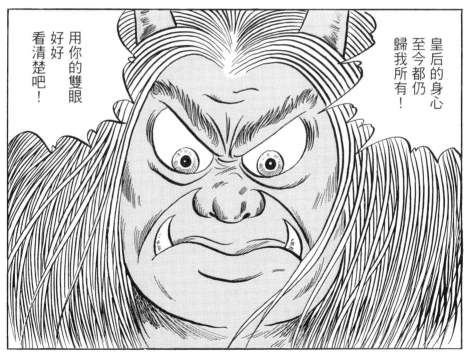

皇后的身心至今都仍歸我所有！

用你的雙眼好好看清楚吧！

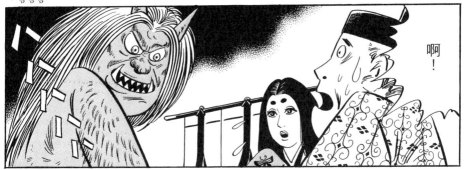

*哈哈哈

啊！

我一直好想見您。

哎呀，嘻嘻嘻。

*呵呵呵

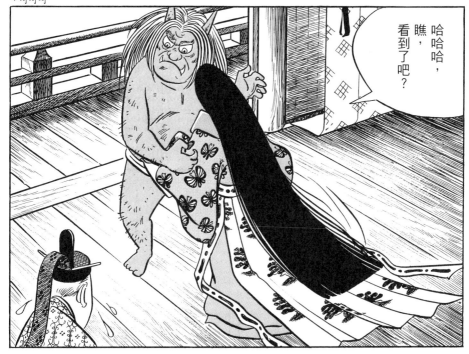

哈哈哈，瞧，看到了吧？

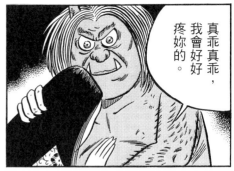

真乖真乖，我會好好疼妳的。

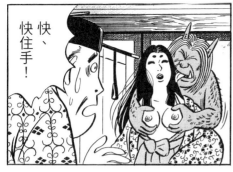

快、快住手！

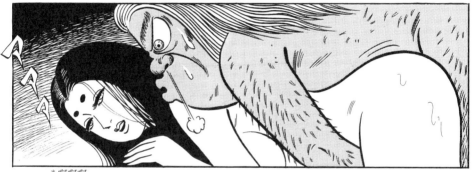

＊啊啊啊

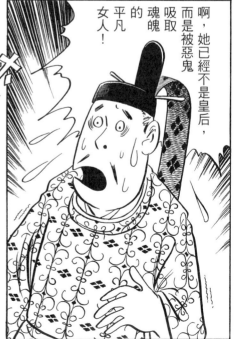

啊，她已經不是皇后，而是被惡鬼吸取魂魄的平凡女人！

＊呵呵呵

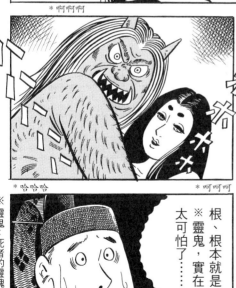

＊哈哈哈

根、根本就是※靈鬼，實在太可怕了⋯⋯

※靈鬼：死者的靈魂，特指惡靈。

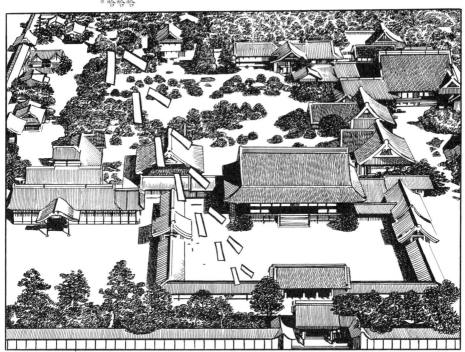

＊哈哈哈

正因為是
修行多年的聖人，
最終才能
化身為靈鬼，
甚至能蠱惑人心。
咒術和魔力
其實是一體兩面
⋯⋯

儘管如此，
他的執念
也未免太深。
這麼一來，
皇后又再次
被妖怪附身了
⋯⋯

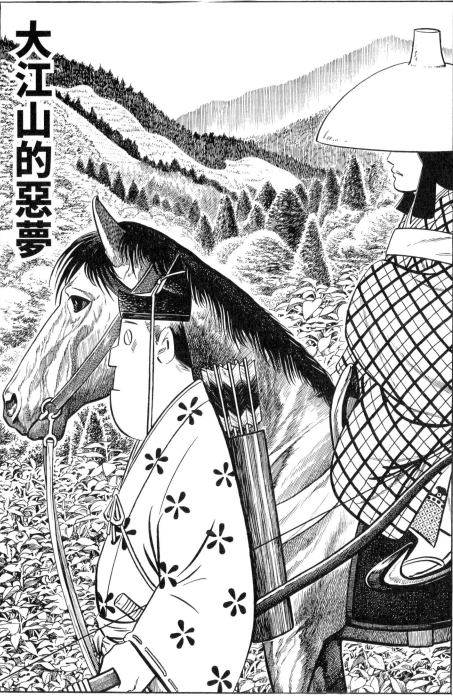

大江山的惡夢

第二十九卷第二十三篇「攜妻同赴丹波國，丈夫於大江山遭俘」。出典不詳。芥川龍之介的短篇小說〈竹藪中〉、黑澤明的電影《羅生門》中的橋段皆取自本篇。

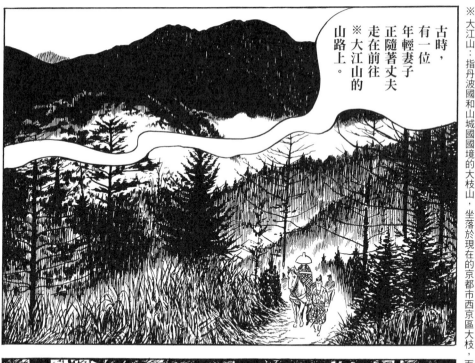

古時，
有一位
年輕妻子
正隨著丈夫
走在前往
※大江山的
山路上。

※大江山：指丹波國和山城國國境的大枝山，坐落於現在的京都市西京區大枝，而非以酒吞童子傳說聞名的京都府福知山市大江山。

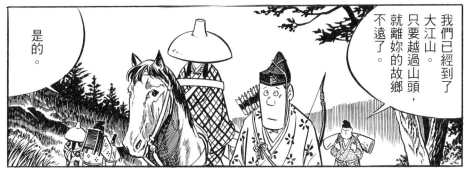

我們已經到了大江山。只要越過山頭，就離妳的故鄉不遠了。

是的。

如果能平安越過就好了。

......

妳在說什麼呀。

不過大江山可是山賊的巢穴，這裡很不平靜。

管他什麼山賊，我一箭就能把他們射死。

有我在，沒什麼好擔心的。

*哈哈哈

實在不怎麼可靠呢......

身為丈夫，要是連妻子都保護不了還像話嗎？

沒事⋯⋯我只能依靠你這個男人了。

嗯!?妳說什麼？

*哈哈哈

妳坐在馬上小睡一會兒，我們不知不覺就過山頭啦。

敢問兩位前去何處！

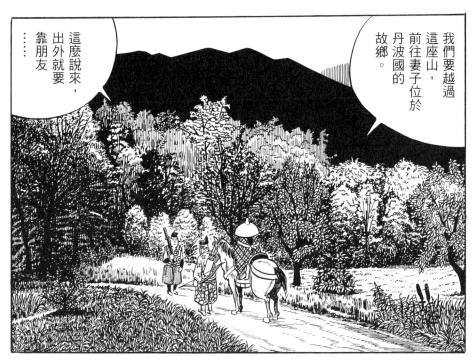

這麼說來，出外就要靠朋友……

我們要越過這座山，前往妻子位於丹波國的故鄉。

可以讓我順道同行嗎？

……

請吧請吧，旅途就是要越熱鬧越好呢。

＊哈哈哈

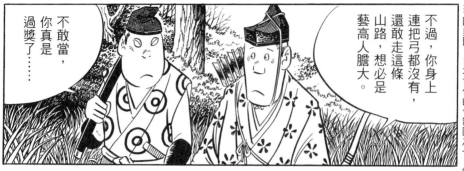

※陸奧國：日本古代的令制國之一，領地約為現在的福島縣、宮城縣、岩手縣、青森縣、秋田縣東北等，當時以出產刀劍而聞名。

不過，你身上連把弓都沒有，還敢走這條山路，想必是藝高人膽大。

不敢當，你真是過獎了……

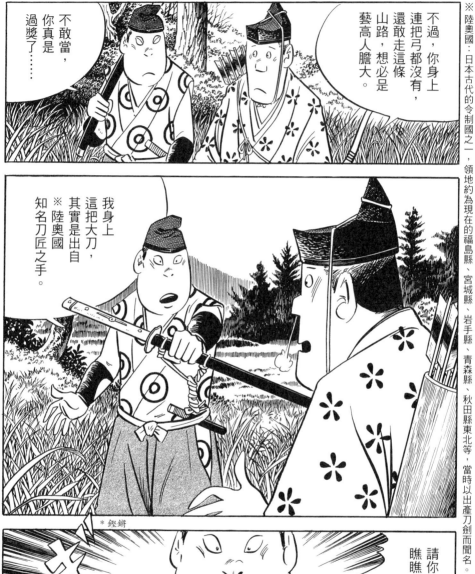

我身上這把大刀，其實是出自※陸奧國知名刀匠之手。

請你瞧瞧！

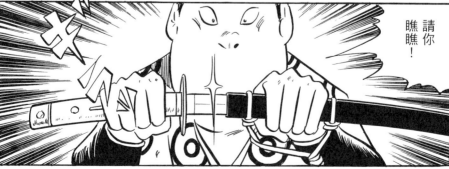

※鏗鏘

哦，的確
不同凡響。

如果有這麼
出色的大刀，
確實就不需要
弓箭了。

原來
如此。

不巧的是，
我至今
還沒有機會
試刀。

不過，
光是能擁有
這麼好的
大刀，
想必就很
滿足了吧。

既然
你這麼喜歡，
不如就用
你的弓來
交換這把
大刀吧。

咦，
真的嗎？

這雖然是
求之不得的事，
但我這把弓
可是一文不值呢。
這樣好嗎⋯⋯

拿去吧。

那就這麼辦吧……

※稻草富翁：日本民間故事，主人翁以物易物的方式輾轉換得了高價物品，最終致富。

嘻嘻嘻，一把破弓居然能換到這麼好的大刀……簡直就是※「稻草富翁」嘛。

話雖如此，這男人實在比外表看起來笨多了，居然自己提出這種賠本生意。

哎呀，這樣做好嗎？他老是只顧眼前的蠅頭小利。

嘿嘿嘿，他徹底上當了。

果然跟外表看起來一樣笨。

134

不過……光是這樣背著弓，還真有點蠢呢。

你的意思是

……

像你這樣身上沒有弓、只配箭，不覺得也很奇怪嗎？

至少別人看來就不太對勁。

是嗎？

聽你這麼一說……倒也沒錯。

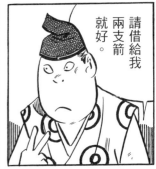

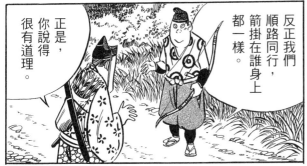

請借給我
兩支箭
就好。

反正我們
順路同行，
箭掛在誰身上
都一樣。

正是，
你說得
很有道理。

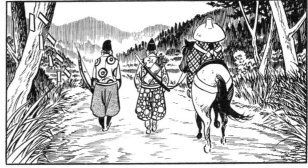

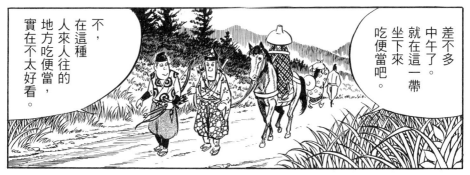

差不多中午了。
就在這一帶坐下來吃便當吧。

不，在這種人來人往的地方吃便當，實在不太好看。

還是再往裡面走一點吧。

啊，對耶。

你說得沒錯。

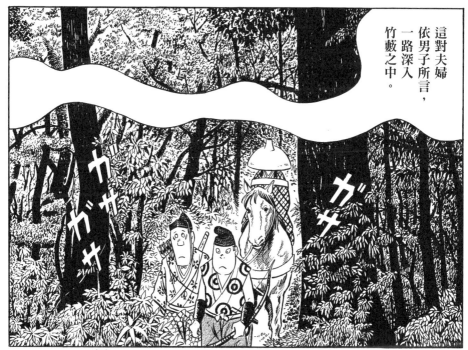

這對夫婦依男子所言，一路深入竹藪之中。

*窸窣

*窸窣

嘿咻。

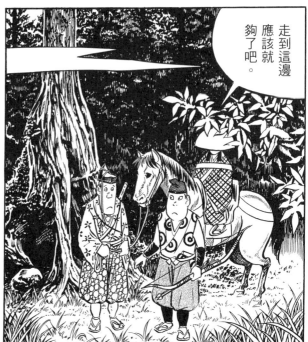
走到這邊應該就夠了吧。

別動!!

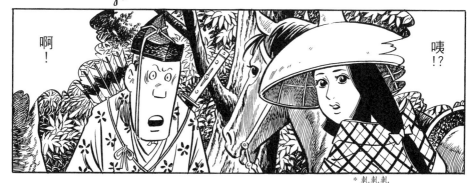
咦!?

啊!

*軋軋軋

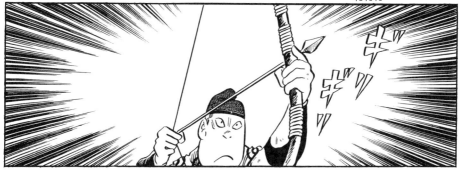

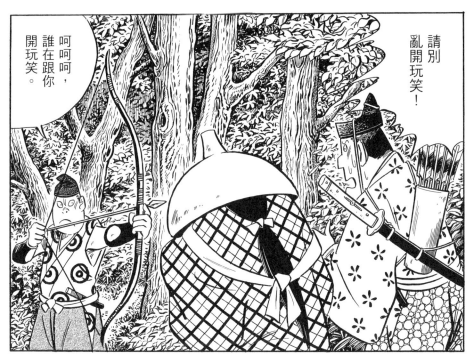

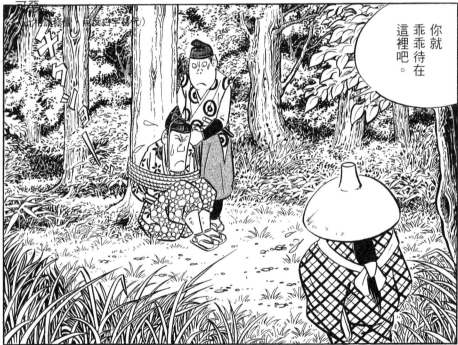

你就乖乖待在這裡吧。

＊嘿嘿

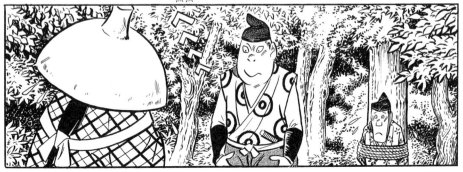

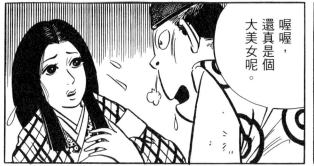

＊啪

＊扯

＊啊啊啊

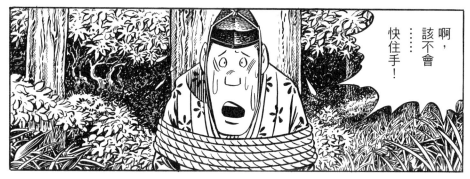

　大江山的惡夢

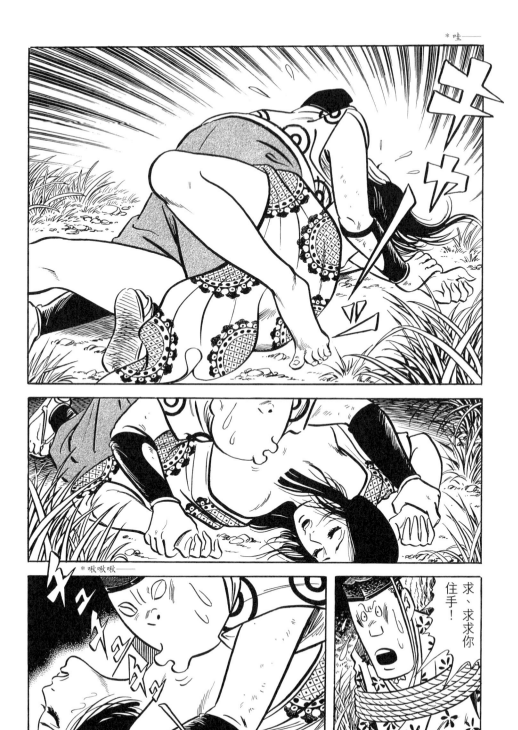

*哇——

*啾啾啾——

求、求求你
住手！

142

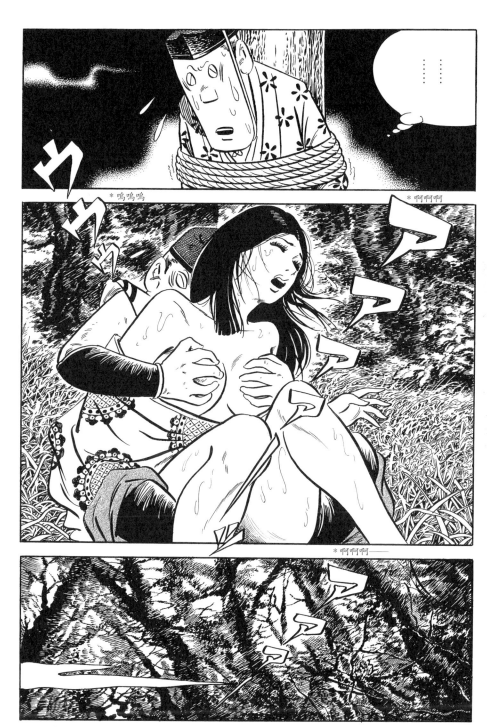

＊嗚嗚嗚

＊啊啊啊

＊啊啊啊啊

＊啊啊啊啊——

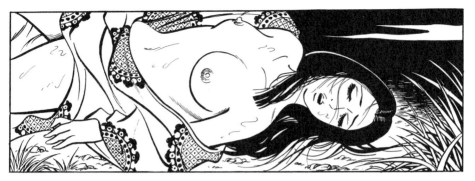

呵呵，真惹人憐愛。

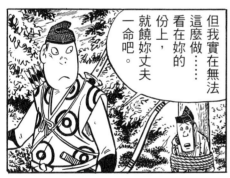

但我實在無法這麼做……看在妳的份上，就饒妳丈夫一命吧。

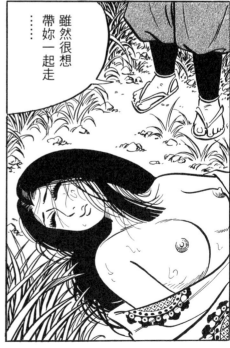

雖然很想帶妳一起走……

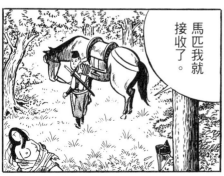

馬匹我就接收了。

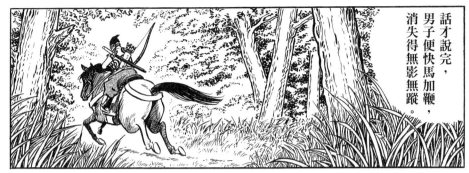

話才說完，男子便快馬加鞭，消失得無影無蹤。

……………

真是的，你就是這麼沒出息。

雖然很想把你丟在這裡，但你畢竟是我的丈夫，還是幫你一把吧。

手無縛雞之力卻得意忘形，才會落得這步田地。

不過老公呀！
把竹藪中發生的事
全當成一場惡夢，
忘得乾乾淨淨吧！

如果被人
知道的話，
丟臉的人不是我，
你才會顏面無光！

完

遇上這種事之後，
兩人雖然
繼續踏上旅途，
但此後的生活
又會變得如何呢
......

老醫師之戀

第二十四卷第八篇「女子赴醫師家治瘡痊癒後逃走」。出典不詳。

*轅轅

*轅轅

*轅轅

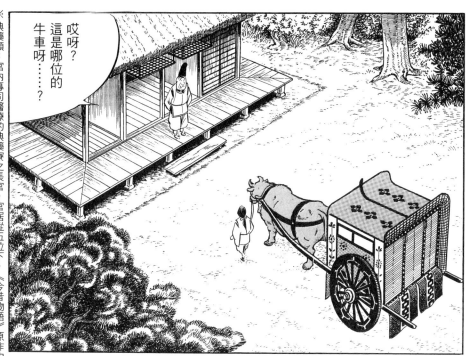
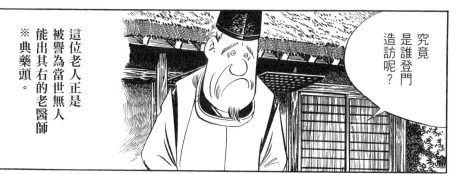

請稍待片刻，我立刻去準備。

就算是患者⋯⋯但她的聲音聽起來不像小女孩，而是成熟女性的嬌媚嗓音。

* 呵呵呵

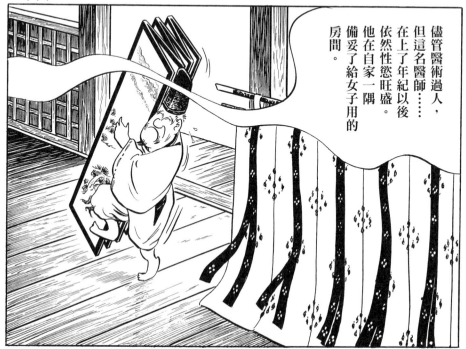

儘管醫術過人，但這名醫師⋯⋯在上了年紀以後依然性慾旺盛。他在自家一隅備妥了給女子用的房間。

她這是在害羞嗎……

來吧，房間已經準備好了。

可以請您再離遠一點嗎？

哎呀？只帶了一名隨從嗎？

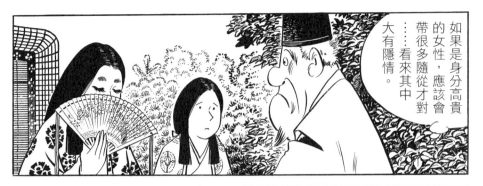

如果是身分高貴的女性，應該會帶很多隨從才對……看來其中大有隱情。

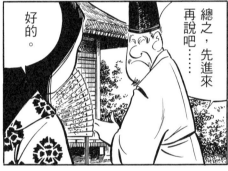

總之，先進來再說吧……

好的。

老醫師忘了對方是患者，歡歡喜喜地領女子入內。

您究竟是哪家閨秀，又為何事前來，請不吝告知。

那就請您移步過來這裡吧。

哦。

……隨從取下了几帳之後

請再靠近一點，我不會害羞的。

真是沉魚落雁、閉月羞花。

何況……女性在醫師面前往往都表現得很害羞，她卻毫無半分羞態。

長年相處的
老夫老妻
一樣。

聽她這
說話的口氣，
倒還真像
……

所以您究竟
來自何方，
芳名為何呢？

呵呵呵，
我現在也是
一介鰥夫，若能
續弦，正是
求之不得。

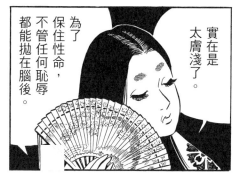

為了
保住性命，
不管任何恥辱
都能拋在腦後。

實在是
太膚淺了。

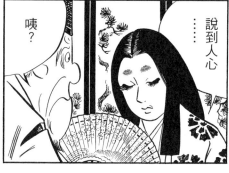

咦？

……說到人心

……只要能留住
這一條命就好

我只抱著
這個念頭
前來拜訪。

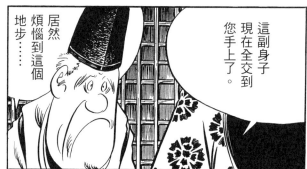

居然
煩惱到這個
地步……

這副身子
現在全交到
您手上了。

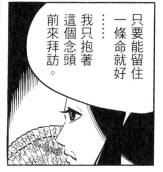

您身上究竟有什麼症狀？無論任何疑難雜症，我都會全力醫治。

‧‧‧

正是因為信賴您，我才會露給您看。

這可不得了，腿都腫起來了。

*喇

哦哦！

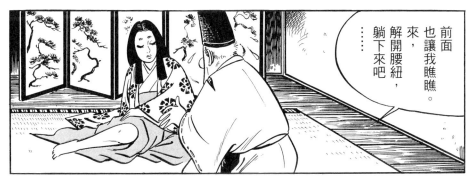

前面也讓我瞧瞧。來，解開腰紐，躺下來吧。

‧‧‧

嗯嗯。

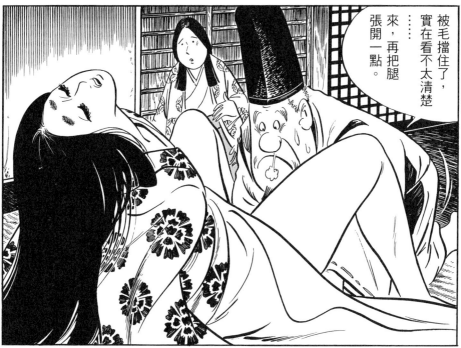

……被毛擋住了，實在看不太清楚。來，再把腿張開一點。

*拉扯

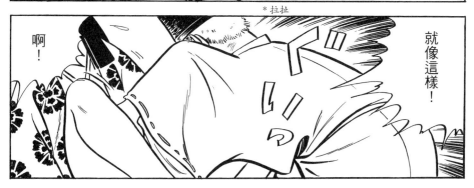

就像這樣！

啊！

陰部附近長了紅色腫塊。

*搔撓

這下不妙。如果放著不管，肯定會送命。太危險了，太危險了。

這病不知治得好嗎？

唉，如此……果然

如果不馬上治療，性命可就不保了。

都絕對會治好您的病。您就相信我，交給我來醫治吧。

嗯，我好歹也是典藥頭，不管用上任何手段，

啊，太好了。那麼就萬事拜託了。

嗯。

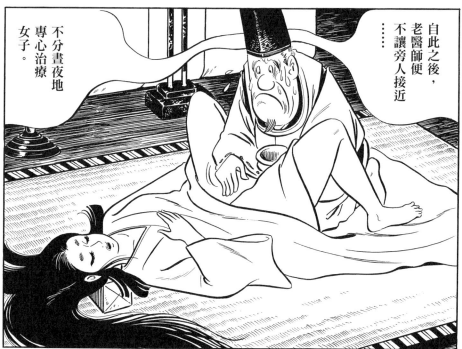

自此之後，老醫師便不讓旁人接近⋯⋯

不分晝夜地專心治療女子。

也因此，七天之後，她的病情終於好轉了。

※呵呵呵

連我都覺得自己做得太漂亮了，她已經不必再接受治療了。

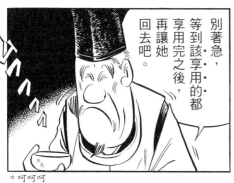

別著急‧‧‧等到該享用的都享用完之後，再讓她回去吧。

不過暫時讓她繼續待在這裡吧。瞧她的樣子，未必不會對我以身相許。

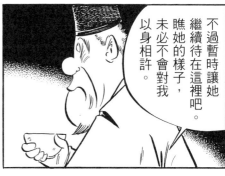

※呵呵呵

※升麻湯可促進發汗、解熱，大黃湯則用於健胃、軟便，和病情並無直接關係。

此後的治療方式，是將※升麻湯、豬蹄湯、大黃湯等倒入茶碗之中，再以羽毛塗抹在女子患部，如此而已。

看來終於脫離險境了。

欸，太好了、太好了。

*哈哈哈

繼續治療一陣子，應該就能根治了。

如此害羞的地方都讓您看遍了，我如今也只能把您當成父母一樣來依靠了。

等我回去的時候，請用您的車送我一程。

屆時我會如實稟告自己的住址和姓名。

此外，今後我也會常常過來打擾。

是嗎，是是。

* 呵呵呵

看來她果然對我有意。

* 啞——

嗯，再過兩、三天，病就幾乎痊癒了。

這麼一來，只剩下跟她打好關係了……

她究竟單身，還是有夫之婦呢……

如果是單身，就娶她為繼室。如果是有夫之婦，就避人耳目私會。

這樣也別有一番樂趣。

＊咕嘟

無論如何，再忍耐一下就好了……呵呵呵。

グイッ

162

＊咚咚咚

我送晚膳來了。

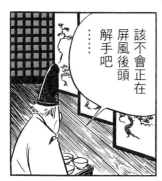

該不會正在屏風後頭解手吧……

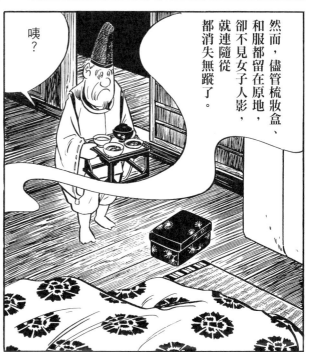

然而，儘管梳妝盒、和服都留在原地，卻不見女子人影，就連隨從都消失無蹤了。

咦？

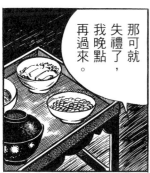

那可就失禮了，我晚點再過來。

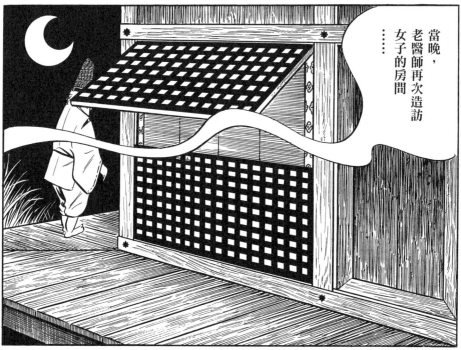

當晚，老醫師再次造訪女子的房間……

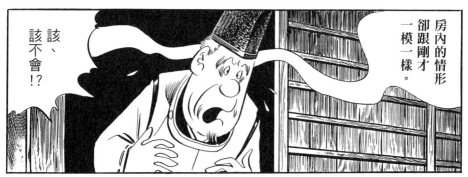

房內的情形卻跟剛才一模一樣。

該、該不會！？

來人啊！快把那女人找出來！

她逃走了嗎！？

可惡，那個臭女人！

而且還把和服脫了丟在這裡，是打算擺我一道嗎！

以為痊癒就逃走了是嗎！

*失魂落魄

實在太令人懊惱了……

連她是何方神聖
都不知道
⋯⋯不
，說起來，
我居然還苦苦
忍耐，一直等到
她治好⋯⋯

只穿一件睡衣
就逃跑的話，
她肯定是把車
叫到這附近了。
可惡！

*真不甘心──

*哇──

早知如此，
快點一親芳澤
就好了！

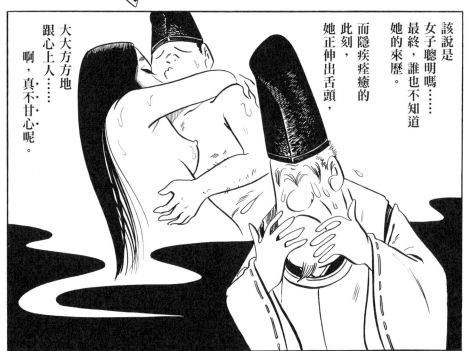

該說是
女子聰明嗎⋯⋯
最終，誰也不知道
她的來歷。

而隱疾痊癒的
此刻，
她正伸出舌頭，

大大方方地
跟心上人⋯⋯
啊，真不甘心呢。

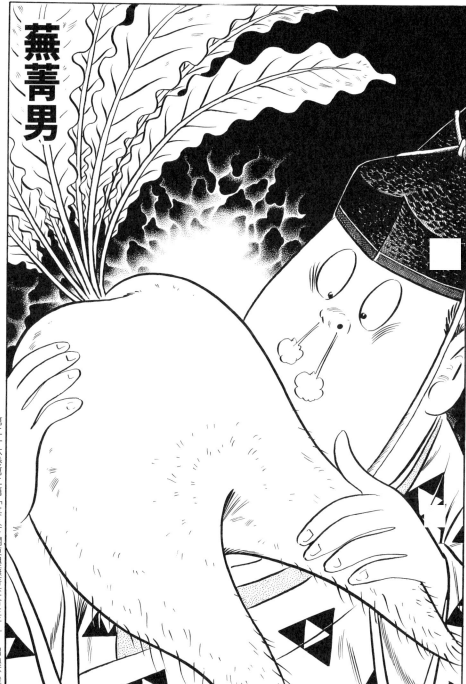

蕪菁男

第二十六卷第二篇「某人下關東與蕪菁交合生子」。出典不詳。

時間是十月，
一名男子
正在從京都
前往東國的途中。

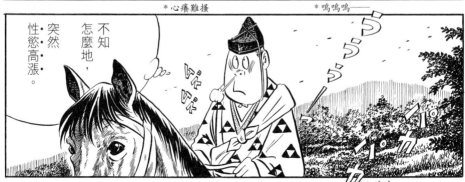

* 心癢難搔　　　　　　　　　* 嗚嗚嗚——

不
知
怎
麼
地
，
突
然
·
·
·
·
性
慾
高
漲
。

* 嗒嗒

在
這
種
不
見
女
色
的
地
方
·
·
·
·
老
天
爺
呀
，
我
該
如
何
是
好

* 真難受——

168

那個應該可以拿來一用吧……

* 砰

哇，倒還有幾分像呢。

* 啪啦 　 * 嗚——

再鑿個洞就更完美了。

* 嗒啦

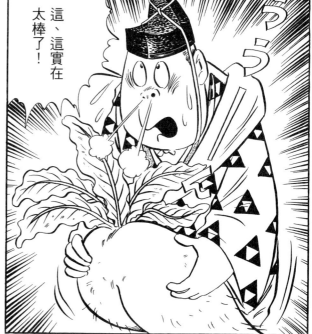

這、這實在太棒了！

* 扔

啊，這麼一來就清爽多了。

男子
離開
之後……

哈哈，身體也輕快起來了。

* 嘶──

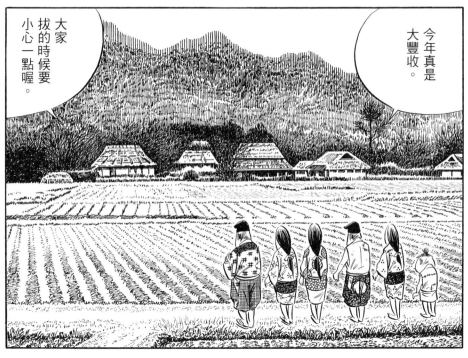

今年真是大豐收。

大家拔的時候要小心一點喔。

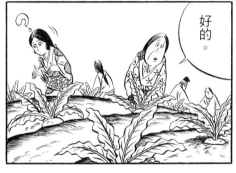

好的。

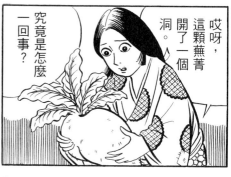

哎呀，這顆蕪菁開了一個洞。究竟是怎麼一回事？

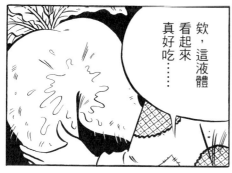

欸，這液體看起來真好吃……

該不會是蜂蜜吧……

味道說不上來地怪……但不知怎麼地，

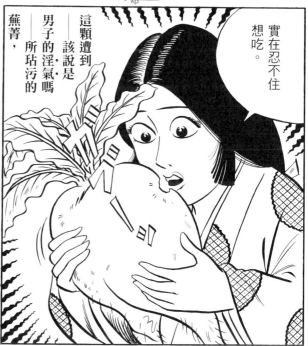

實在忍不住想吃。

這顆遭到——該說是男子的淫氣嗎——所玷污的蕪菁，

*舔——

*咔滋

沒想到女子居然不疑有他，

*啃咬

一口氣全吃光了。

啊，真好吃。

*呼——

過了一段時間之後，女子的身體開始出現異狀……

妳究竟是怎麼了？

……總覺得不太舒服

我的胸口好悶。

看妳這陣子似乎也都沒什麼食慾。

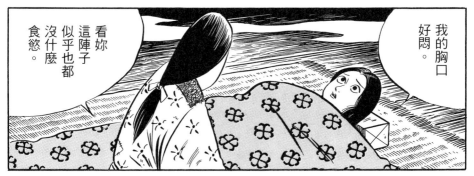

172

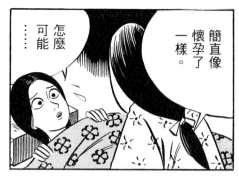

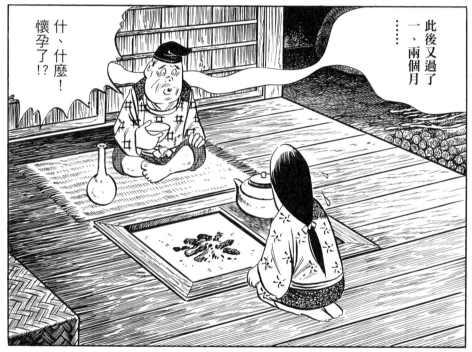

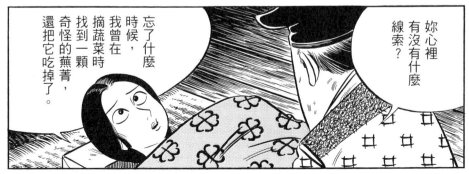

那之後她的身體漸漸變得不太對勁……

事情大概就是這樣發生的。

……！？

什麼？妳說是在吃了蕷菁之後……

可是除此之外，我也想不到其他可能性了。

哪有這種蠢事！

我們從來沒看過大小姐親近任何男性。

女僕們也異口同聲。

有女子遭到植物作祟，最終結為夫妻的故事。

可是我曾聽說，

又不是聖母瑪麗亞。

如果是蕪菁可就糟了⋯⋯

那麼生下來的會是蕪菁嗎？

可別連妳都說這種蠢話。

不管生下來的是什麼，都是我的孩子。

⋯⋯⋯⋯

妳們兩個想想辦法吧。

*噫──

女兒的肚子一天天大了起來。

*呱呱

終於臨盆了。

我怕得不敢看他究竟長什麼樣。

176

*嘎啦

老伴——！

不知為何，當時突然性慾高漲。

是個像寶玉一樣的男孩呢。

*砰砰砰

我究竟該高興，

喔，生下來的是人類嬰兒嗎？

總之我實在忍不住了。老實說……我就隨地拔了一顆蕪菁。

還是該悲傷呢……

要是能知道生父究竟是誰……

*哇哇

*哈哈哈

一番。

無論如何，就好好把他養大吧。

啊，真有活力呢。

*哇哇

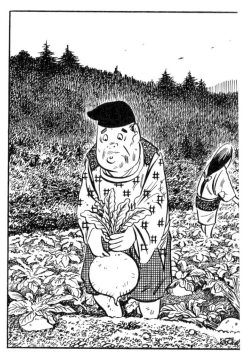

哎，就男性的生理上來說，總是有實在忍耐不住的衝動……

跟我們好好談一談。請務必到寒舍，

真是傷腦筋。

我的生理現象居然演變成如此奇妙的事態……

拜託您了。

喔，我想起我曾偶然走過這條路呢。

男子愣在原地，就這麼被兩人拉著手帶到家中。

那就是我女兒的孩子……

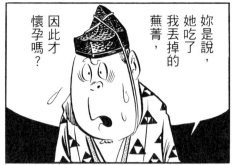

其實過去
曾發生過
如此這般的
事情。

妳說
什麼！？

妳是說，
她吃了
我丟掉的
蕪菁，
因此才
懷孕嗎？

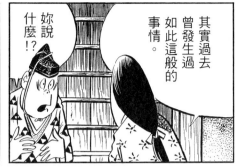

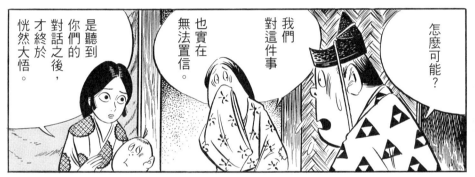

怎麼可能？

我們
對這件事
也實在
無法置信。

是聽到
你們的
對話之後，
才終於
恍然大悟。

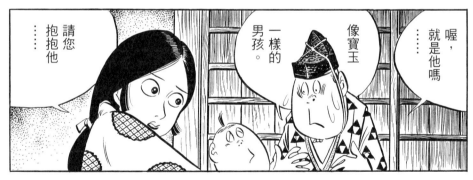

……就是他嗎

像寶玉
一樣的
男孩。

……
請您
抱抱他

噫！

簡直是
一個模子
刻出來
的！

……怎麼會

女兒說的話果然是真的。

雖然這件事實在無法置信，但……

這麼一來，我究竟該怎麼做才好呢？

……那就要看您的心意了

哎。

世上還真有如此不可思議的事呢。

……這個嘛，我才正要回京，無親無戚、子然一身……

不管怎麼說，我們之間畢竟有著這麼深的緣分……

仔細一瞧，這女生長得真可愛。

這孩子跟您長得很像，是個美男子呢。

如果就這樣在此地住下，倒不是什麼壞事。

畢竟孩子也需要一個父親。

說得沒錯，說得沒錯。

好，那就這麼辦吧。

您的意思是會留在此地了？

來，他就是你的父親喔。真是太好了呢。

嘰咕嘰咕。

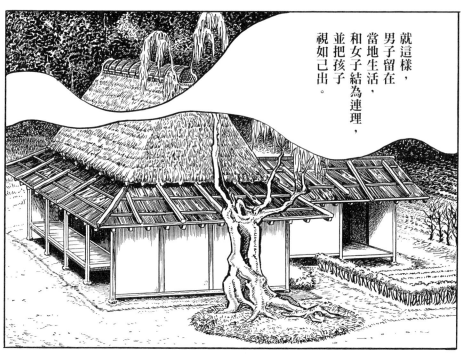

就這樣，男子留在當地生活，和女子結為連理，並把孩子視如己出。

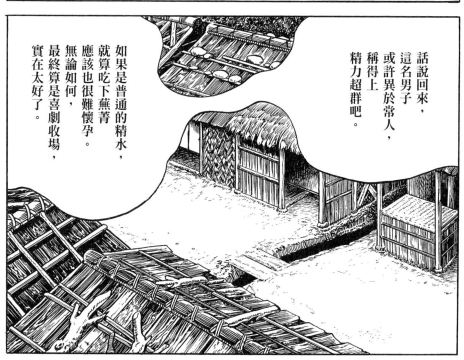

話說回來，這名男子或許異於常人，稱得上精力超群吧。

如果是普通的精水，就算吃下蕪菁應該也很難懷孕。無論如何，最終算是喜劇收場，實在太好了。

赤鼻僧

第二十八卷第二十篇「池尾禪珍內供鼻長過人」。出典不詳。芥川龍之介的〈鼻〉便是從本篇汲取靈感。

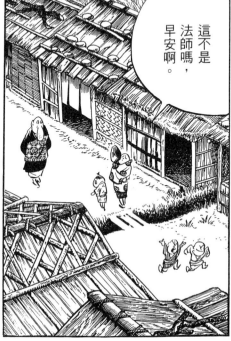

這不是法師嗎，早安啊。

您還出來巡視，真是辛苦了。

哪裡。

你長得越來越大了，真令人期待呀。

好痛好痛
好痛!

啊,
不可以!

＊揪——

＊揪

實在
很對不起。

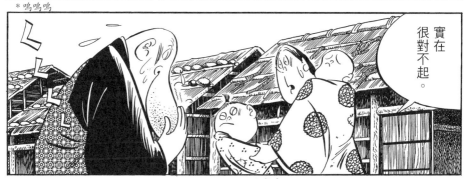

＊嗚嗚嗚

哦,好痛!
這小孩實在
太沒禮貌
了。

＊啪噠

＊怒氣沖沖

鼻子如果
被拉長
還得了。

真是
沒家教！

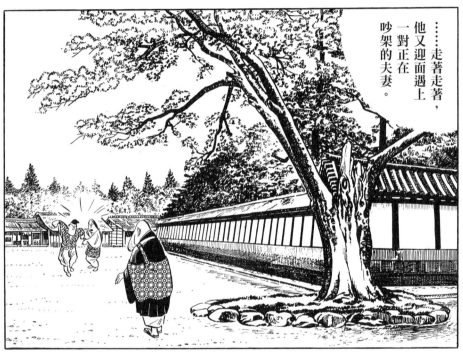

……走著走著，
他又迎面遇上
一對正在
吵架的夫妻。

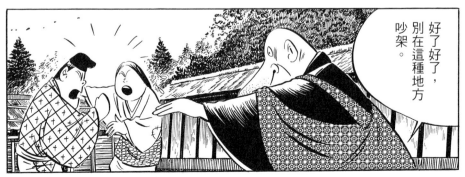

好了好了，
別在這種地方
吵架。

198

*搖搖晃晃

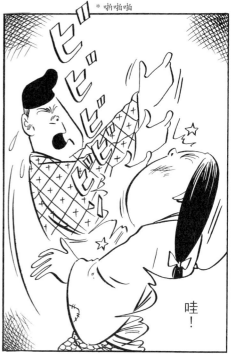

*啪啪啪

哇!

*揪

啊,
是法師
大人!

嗚嗚嗚!
快、
快放手!

真不愧是
法師大人,
向來助人
為樂。

這、
這個嘛,
好說、
好說。

法師大人您
來得正是時候,
多虧您的鼻子,
我才沒摔跤。

＊怒氣沖沖

這女人真是亂七八糟。

真是的，村民們怎麼個個都這麼沒禮貌。

不過這樣看來，我的鼻子果然還是比常人來得長一點呢。

每次到村裡都會遇上這種事，真傷腦筋。

有沒有什麼解決的好辦法呢……

嗯……

對了！這麼做不就好了！

很好，立刻來試試。

連我都想誇自己太聰明了。

＊呵呵呵

200

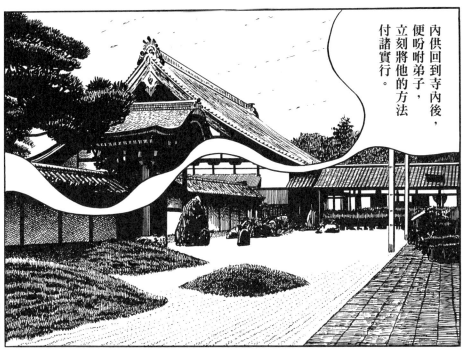

內供回到寺內後，便吩咐弟子，立刻將他的方法付諸實行。

很好，※折敷準備好了嗎？

是的，就在這裡。

水煮滾了！

＊撲通

＊哈哈哈

＊嘆——

＊拔出

*嗚嗚嗚

好、好痛苦。
不過我得忍住,
這也是修行。

*噗咻──

無所謂!
繼續踩!

*噗咻

真的
……
沒問題嗎

*啾嘰── *嘆──

*噗咻

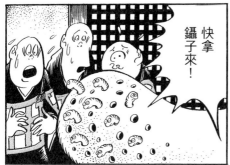

快拿
鑷子來！

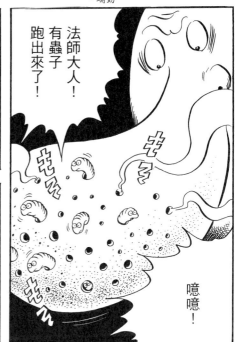

*蠕動

法師大人！
有蟲子
跑出來了！

噫噫！

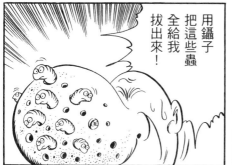

用鑷子
把這些蟲
全給我
拔出來！

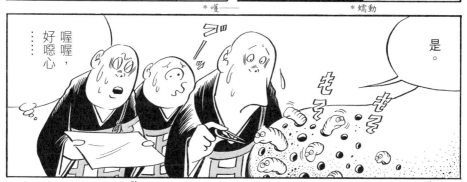

*嘆——

*蠕動

喔喔，
好噁心
……

是。

*唰

*唰

*嘆——

看來似乎都拔光了。

是嗎，是嗎……

是嗎，那就……

*撲通

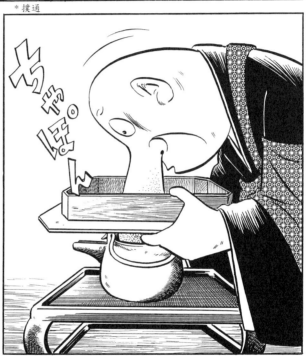

※提：用來裝酒或水、帶柄無蓋的金屬容器。

等到從※提中拔出鼻子之後……

怎麼樣！

206

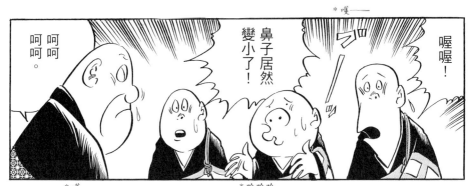

*嘆——

呵呵呵呵。

鼻子居然變小了！

喔喔！

*嘆——

*哈哈哈

是的，真是太好了。

實在太棒了。

*哈哈哈

＊哑——

然而鼻子天生的形状豈是這麼容易就能改變。

兩、三天之後，他又恢復成原本又長又紅的鼻子了。

唉……

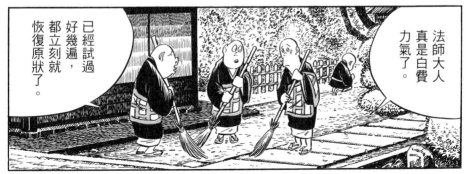

法師大人真是白費力氣了。

已經試過好幾遍，都立刻就恢復原狀了。

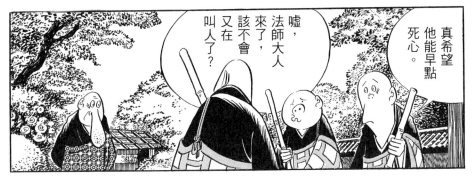

真希望他能早點死心。

噓，法師大人來了，該不會又在叫人了？

今天負責侍粥的人因為感冒臥床，誰來幫他代班一下。

要幫您抬鼻子是嗎？

* 嘆──

我實在沒有自信能勝任。

我、我也是……

如果是我，一定可以抬好您的鼻子！

哦，
你嗎？

是的。

………

看來你很有
自信呢。

那就
試試看吧。

於是今早
抬鼻的任務，
就交到這名小和尚
手裡了。

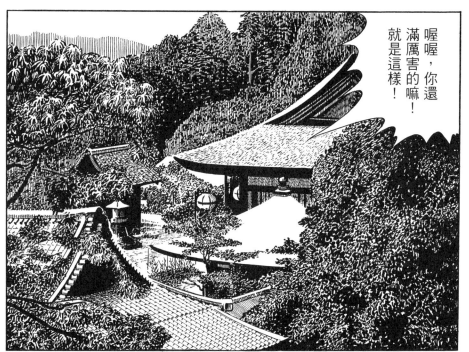

喔喔，你還
滿厲害的嘛！
就是這樣！

*嗡——

*嗚嗚嗚

你做得說不定比平常那個人還好呢。

*嗡——

這蒼蠅真煩。

*蠕動

*啪嗒

*哈、哈

*嗡——

*哈

*發癢

211　赤鼻僧

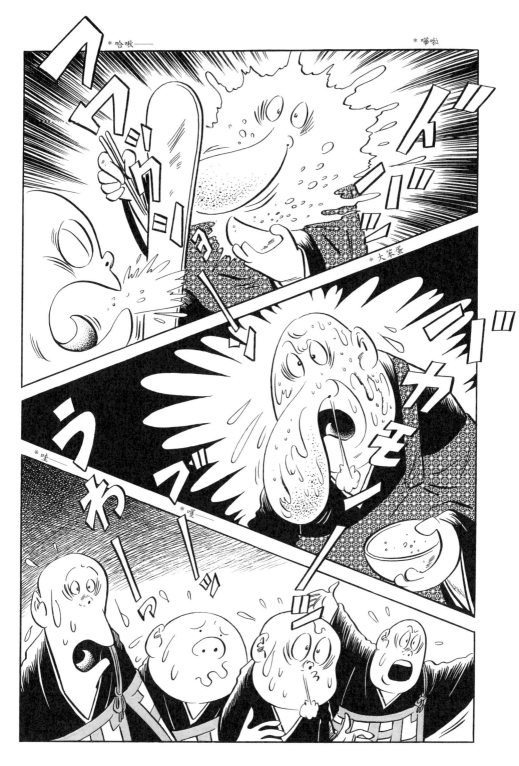

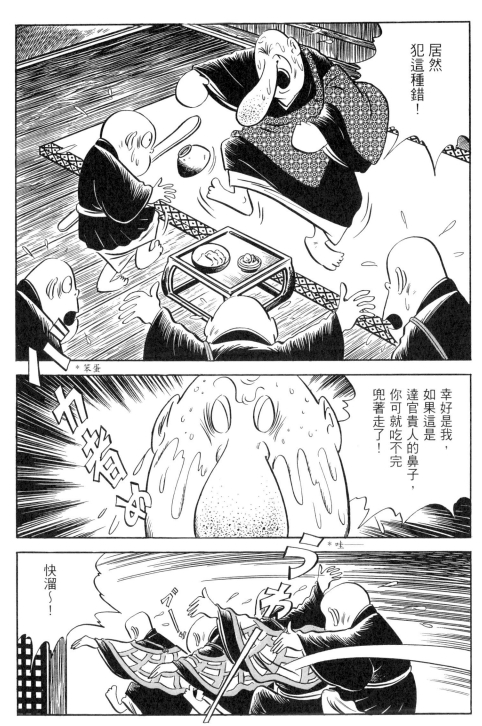

居然犯這種錯！

*笨蛋

幸好是我，
如果這是
達官貴人的鼻子，
你可就吃不完
兜著走了！

*哇──

快溜～！

*哇——

*氣喘吁吁　*咻——

什麼達官貴人的鼻子，法師大人根本在胡說八道。

世上再也找不到第二個長著這種鼻子的人了。

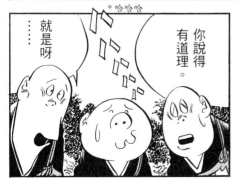

*哈哈哈

你說得有道理。

……就是呀

214

*嘆

鼻子長成這樣的人，打著燈籠也沒處找。

沒錯，沒錯。

明明學識過人，卻只顧著自己的鼻子，因此無法做出正確的判斷。

只要能愛上自己的缺點，那它就不再是缺點了。

*哈哈哈

你說得沒錯，法師大人未免太可憐了。

話雖如此，
他的鼻子實在
長得異於常人。
相信赤鼻僧的
這個煩惱，
到死都未能化解。
如果他能
半途醒悟的話，
倒還另當別論。

高僧居然還要
別人開解，
實在愚不可及。

216

酒泉鄉

第三十一卷第十三篇「僧人行經大峰，誤入酒泉鄉」。出典不詳。

※大峰：位於現在的奈良縣吉野町。廣義的大峰山脈指縱貫吉野至熊野的山地，自古即為修驗僧修行的據點。

這裡似乎不是※大峰。奇怪，我究竟是在哪裡走錯路的呢？

要折返嗎……不不，我實在不想回頭走那條險峻山路了。

倒不如繼續走下去看看，說不定能走到某座城鎮。

好，再走一段吧！

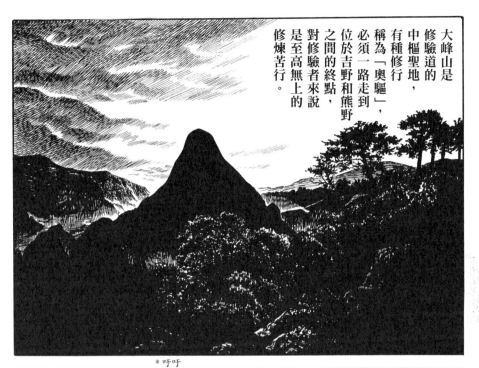

大峰山是修驗道的中樞聖地，有種修行稱為「奧驅」，必須一路走到位於吉野和熊野之間的終點，對修驗者來說是至高無上的修煉苦行。

* 呼呼

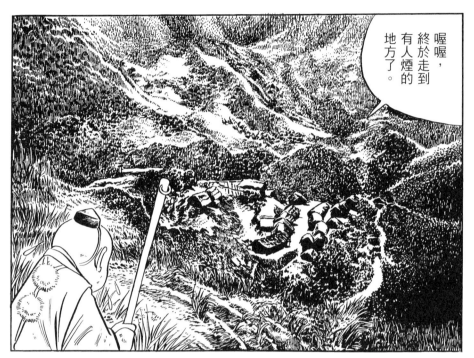

喔喔,終於走到有人煙的地方了。

這地方還真是悠閒自在呢。

?

嗯,繼續往前走果然是對的,這裡應該有人住吧。

先找戶人家，請他們讓我歇息。

然後再問問這裡究竟是什麼地方吧。

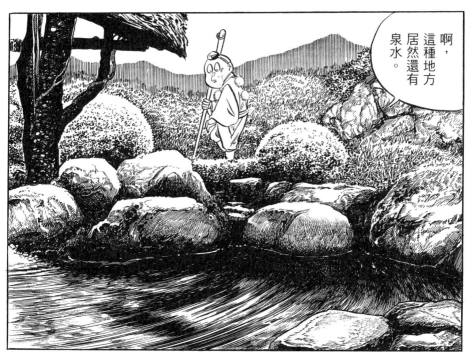

啊，這種地方居然還有泉水。

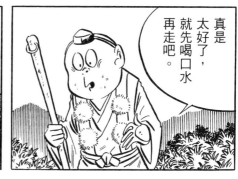

真是太好了，就先喝口水再走吧。

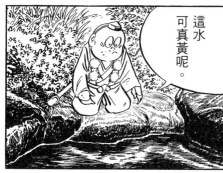

這水可真黃呢。

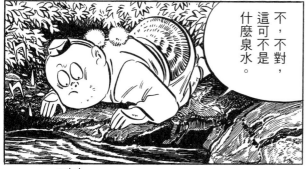

不，不對，這可不是什麼泉水。

*嗅嗅

224

*嘩啦

*舔

啊，果然是酒！

這裡流的是美酒！

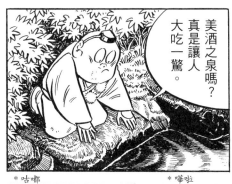

美酒之泉嗎？真是讓人大吃一驚。

住在這裡的該不會是仙人吧。

*嘩啦

真好喝！

*咕嘟

嗯～所謂的「極樂」指的就是這種滋味吧。

225 ｜ 酒泉鄉

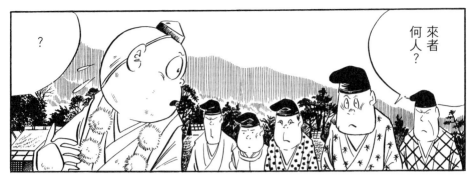

來者何人？

?

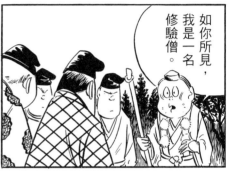

如你所見，我是一名修驗僧。

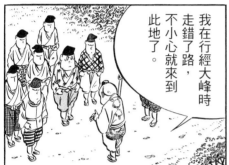

我在行經大峰時走錯了路，不小心就來到此地了。

?

總之，你先跟我來吧。

*抓住

啊！

226

你、你要帶我去哪裡？

打擾了。

喔，又有客人呀。

不過你為何會來到這種地方呢？

你很快就會知道了。

請問這裡究竟是什麼地方呢？

我不小心迷路了……身為一名修驗僧，實在很丟臉……

實在是感激不盡。

總之，你先進來吧，好歹可以替你準備些飯菜。

那我就恭敬不如從命了。

飯菜馬上就來了，你先隨便坐吧。

有勞了，真是不好意思。

*啪嗒

又有一個迷路的笨蛋上門了。

嗯～這裡還真是富麗堂皇，他該不會是村子裡的富豪吧？

打擾了。

*嘎啦

我端飯菜來了。

請您慢慢品嘗。

這一餐還真豐盛呢。

……

啊，實在不得了。

這個嘛，差不多就是這樣吧。

這裡是哪位富豪的宅第嗎？

那麼這個村子究竟叫什麼名字呢？

‧‧‧‧‧

我剛剛看到了一座美酒之泉，這村子還真是個不可思議呢。

理想鄉？

‧‧‧‧‧這裡是理想鄉。

這裡的村民真幸福呢。

原來如此。美酒之泉如果真的存在，人們確實會很開心呢。

人人都會在腦中幻想「如果真的存在就好了」的世界。

‧‧‧‧‧我先告退了。

就是這麼一回事。

*咀嚼

優美的景色，悠閒的步調……

*咀嚼

這裡確實是理想鄉。

我明明還活著，卻能來到理想世界……

美酒化為湧泉，飯菜也很美味。

*哈哈哈　　*咀嚼

這說不定也是託修行的福呢。

232

要是知道的話，大家應該都會想來這裡定居才對。可是我從來沒聽過這方面的消息。

但如果是這樣，應該會有更多人知道這裡才對吧。

*咀嚼

沒錯，這裡雖然的確是理想鄉，卻是世間所謂的「避世荒村」。

儘管每個人都知道真有其事，卻沒有人到得了的避世荒村……

我是像遭到狐狸作祟一樣迷了路，才不小心誤闖此地。

*咀嚼

來到這個
外人不得其門
而入的村落
……

嗯，肯定是這樣。
我還是趕快回去
把這件事
告訴大家吧。

*嘎啦

啊，我實在吃得
太滿足了。

你吃完
了嗎？

*哈哈哈

那就
再帶你
去看看
其他地方吧。

嗯。

看來
你很欣賞
此地呢。

理想鄉……
還真是個
好地方呢。

遵命。

你就帶他
去老地方吧。

實在是
求之不得。

234

那我就
先告辭了
……

真是
感激
不盡。

*砰隆

真是個
不知死活的
笨蛋。

*哼

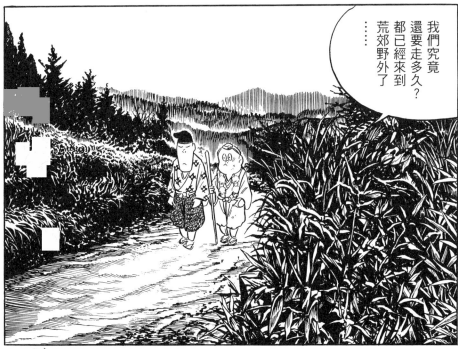

我們究竟還要走多久？都已經來到荒郊野外了……

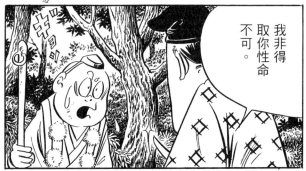

*噫

我非得取你性命不可。

其實……

嗯？

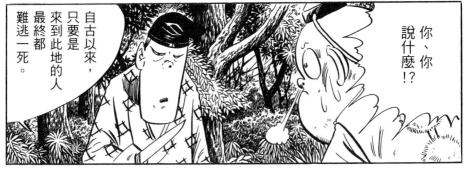

你、你說什麼!?

自古以來，只要是來到此地的人最終都難逃一死。

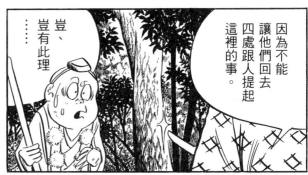

因為不能讓他們回去四處跟人提起這裡的事。

豈、豈有此理……

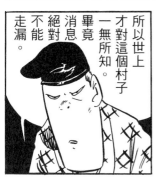

所以世上才對這個村子一無所知。畢竟消息絕對不能走漏。

請、請等一下。只是因為不能走漏消息，所以就要殺我嗎？

正是。

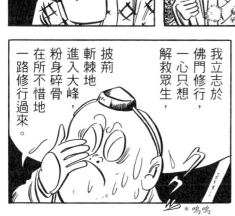

我立志於佛門修行，一心只想解救眾生，披荊斬棘地進入大峰，粉身碎骨在所不惜地一路修行過來。

*嗚嗚

而你們卻只為了封口，就要殺掉像我這樣的人嗎！

我可不是因為怕死。

你說得雖然很有道理⋯⋯但要是放你回去，萬一你跟別人提起這裡的事⋯⋯

但殺了像我這樣的迷路僧侶，可是犯下滔天大罪。

事和你們平的你們出任何保證不會做別人打擾到我保證不會做出任何

我絕對不會走漏口風。

我們最擔心的就是這件事。

⋯⋯

即便如此，你們還是想要把我滅口嗎！

就算是我，也不想隨便殺生呀。

……

只要放我一馬，你非但不必犯下滔天大罪，還會一輩子被我銘感五內。

……

何況你還是一名修行僧，殺了你的話，可就罪孽深重了。

說得沒錯，就是這樣。

好，那就放你一馬。我假裝殺了你，你就這麼離開吧。

喔喔！

但請你千萬別向別人提起這裡的事。

這是當然的！

請務必守口如瓶……

無論如何我都會保守祕密的！

那就告訴你回程怎麼走吧。

啊,感激不盡,你的恩德我這輩子都不會忘記。

跟男子告別後,僧侶一個人無精打采地走在對方說的路上。

啊，我認得這條路。我知道了……得救了。

不過那群傢伙居然想殺我，真不像話。

好東西不是本來就該跟大家一起分享嗎？

既然撿回了一命，那麼我的使命就是告訴所有人這件事。

於是僧侶回到原本的村子之後，便把承諾全都拋在腦後，逢人便大談理想鄉的故事。豐饒的生活、美酒之泉……他一臉得意地四處宣揚自己的所見所聞……

要是真有這種地方，我倒想親眼瞧瞧。

那裡住的如果是鬼神，我還怕祂三分。但他們畢竟只是凡人罷了。

嗯，而且似乎也不怎麼厲害。

喂，不如立刻過去瞧瞧吧。

就是說啊。跟這裡的生活相比，肯定天差地遠呢。

*哦——

很好，那就走吧！

不管怎麼說，我最想一睹美酒之泉。

正是，我都犯起酒癮了。

*哇——

給我等一下。避世荒村這樣的地方，千萬不能公諸於世。

老爺爺，你別這麼擔心嘛。

你們還是打消主意吧，這實在太愚蠢了。

能平安歸來已經是奇蹟了，居然還是妄想再去，簡直是自願成為神明的祭品。

*哈哈哈

沒錯，你肯定會像仙人一樣長生不老。

等我們回來之後，會先讓你喝喝美酒之泉的。

來，我們走吧！

血氣方剛的青年們將長老的忠告當成耳邊風，隨著那名僧侶一起出發。

唉，居然做出這麼駭人的事

……

然而過了兩、三天之後，並沒有看到任何人回來。大夥們雖然都很擔憂，卻沒有半個人去搜救。

……長老大人

世上哪有這麼完美的理想鄉。

……如果真的存在的話，那裡早已

不屬於這個世界了。

此後，時光飛逝

父母們痴痴等待著
永遠不會回來的孩子，
最終衰老辭世。
不知從何時起，
酒泉鄉這座避世荒村
也已被人們
所遺忘了。

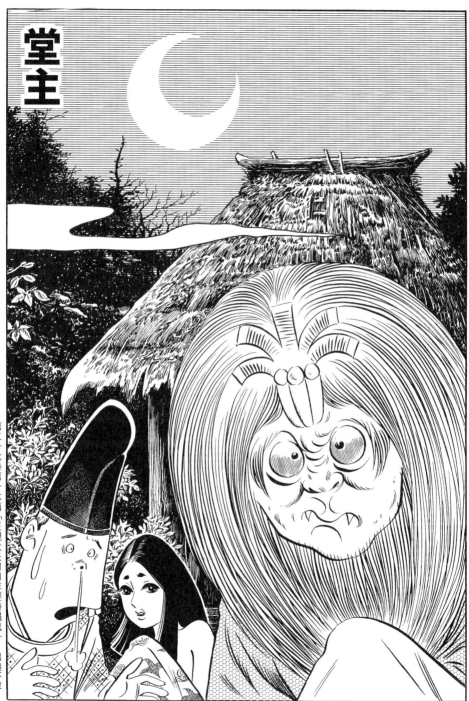

堂主

第二十七卷第十六篇「正親大夫口口年輕時遇鬼」。出典不詳。

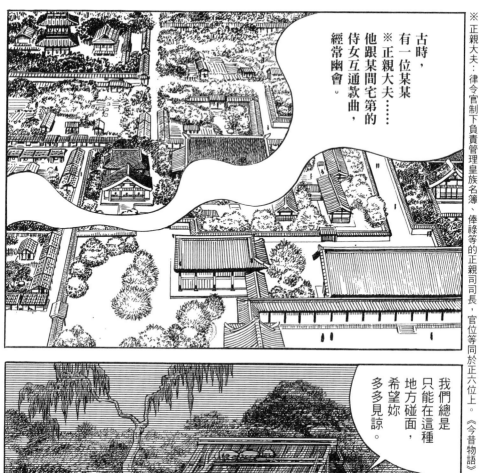

※正親大夫：律令官制下負責管理皇族名簿、俸祿等的正親司司長，官位等同於正六位上。《今昔物語》原作的標題和內文中皆缺漏了其姓名。

古時，
有一位某某
※正親大夫……
他跟某間宅第的
侍女互通款曲，
經常幽會。

我們總是
只能在這種
地方碰面，
希望妳
多多見諒。

248

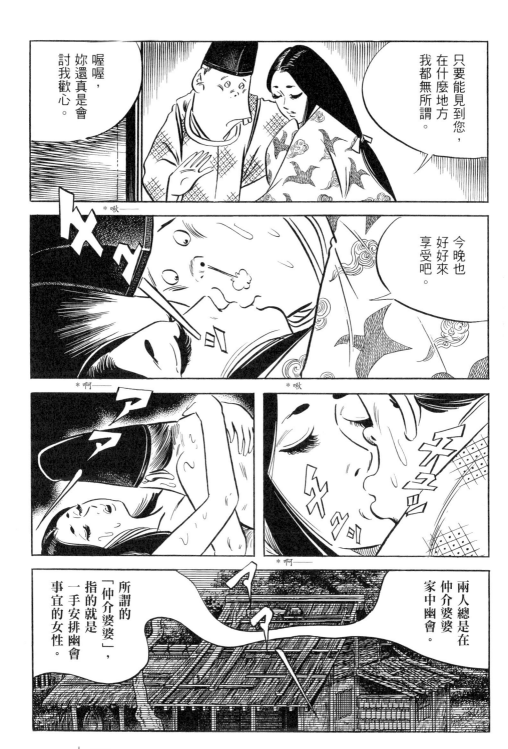

只要能見到您，
在什麼地方
我都無所謂。

喔喔，
妳還真是會
討我歡心。

今晚也
好好來
享受吧。

＊啾——

＊啊——

＊啾

＊啊——

兩人總是在
仲介婆婆
家中幽會。

所謂的
「仲介婆婆」，
指的就是
一手安排幽會
事宜的女性

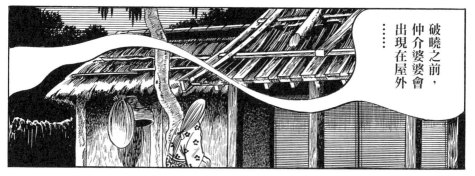

破曉之前，仲介婆婆會出現在屋外……

唭，這麼快就要天亮啦……實在令人依依不捨。

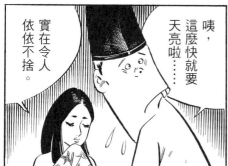

……時間差不多了

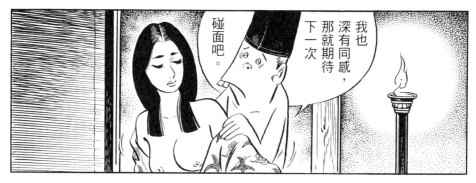

碰面吧。

我也深有同感，那就期待下一次

*嘻嘻嘻

我們這就告辭了。

我也差不多該回去了。

*呼──

畢竟也越來越懶得來見她了。

我該不會已經漸漸玩膩了那個女人吧？

總覺得今天好累……

算了，一切就看心情再說吧。

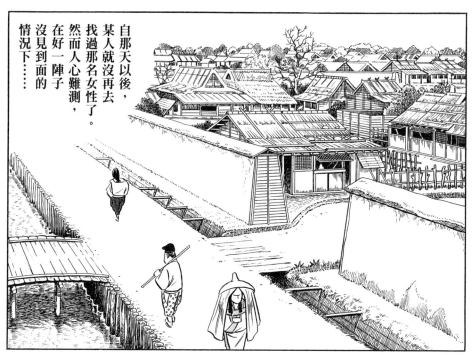

自那天以後，某人就沒再去找過那名女性了。然而人心難測，在好一陣子沒見到面的情況下……

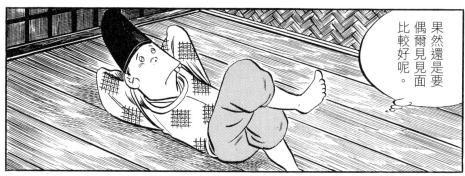

果然還是要偶爾見見面比較好呢。

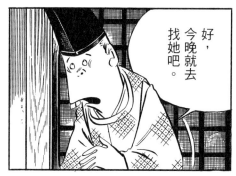

畢竟她對我一往情深，如果老是放著不管，讓她由愛生恨的話也很麻煩。

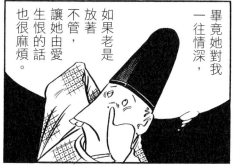

好，今晚就去找她吧。

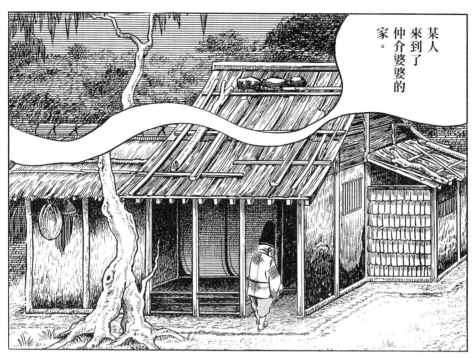

某人來到了仲介婆婆的家。

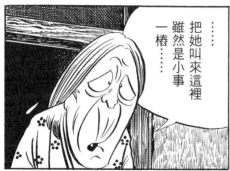

……把她叫來這裡雖然是小事一椿……

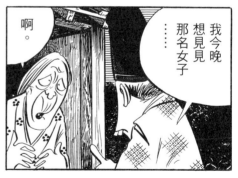

啊。

我今晚想見見那名女子……

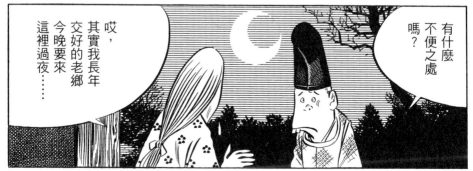

有什麼不便之處嗎？

哎，其實我長年交好的老鄉今晚要來這裡過夜……

這樣啊。

所以很不巧，我沒地方讓您過夜。

原來如此。

這到底是真是假？

畢竟我好一陣子沒上門了，她該不會覺得我不是個好客戶，所以才對我說謊吧？臭老太婆。

啊，我有個好點子。

怎麼樣？

從這裡往西走，有一座無人的祠堂。

祠堂？

沒錯，如果是那裡的話，就不會有任何人打擾。

只有今晚，請您在祠堂委屈一下。

在祠堂裡幽會嗎……

雖然提不起什麼勁……但換個地方，心情也會轉變，說不定別有一番樂趣。

嗯，那就去祠堂吧。

*嘻嘻嘻

*呵呵呵

254

我這就去帶她過來，請您稍待片刻。

嗯，拜託妳動作快一點，呵呵呵呵。

不久，仲介婆婆終於帶著女子出現了。

真是好久不見了。

嗯，妳看來沒什麼變呢。

讓您久等了。

*嘻嘻嘻

那麼我們就出發吧。

請往這邊走。

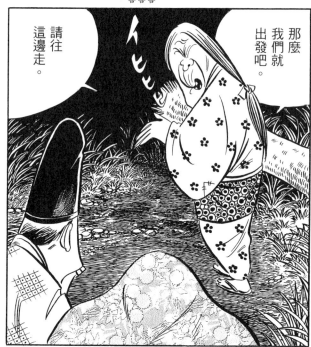

走了大約
※一町之後，
眼前出現了
一座古老的
祠堂。

※町：日本舊時計算距離的單位，一町約等於一〇九公尺。

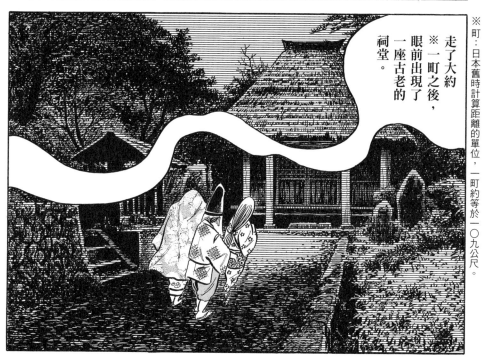

256

這祠堂還真髒呢。

該不會都是蜘蛛網吧？

這個嘛，多多少少⋯⋯

＊嘠──

咦！？

嘻嘻嘻，沒問題的。

＊呵呵呵

＊沙沙

真是名副其實的幽會呢，簡直像是被關起來一樣。

來吧，一切都準備妥當了。

我會在天亮前過來迎接兩位。

＊悄——悄

＊啪噠

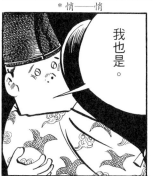

我也是。

我一直很想見您。

很久沒見到妳了，讓我好好瞧瞧妳的臉。

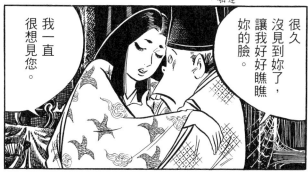

果然女人還是偶爾見上一面，才更顯得珍貴。

如果常常碰面的話，就變得跟妻子沒什麼兩樣了。

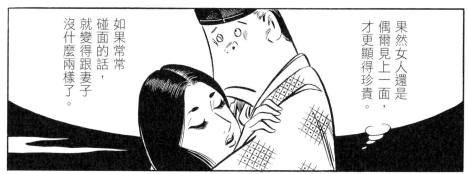

＊啾——

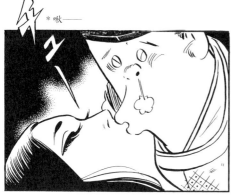

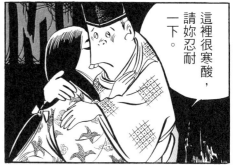
這裡很寒酸，請妳忍耐一下。

＊啾啾啾——

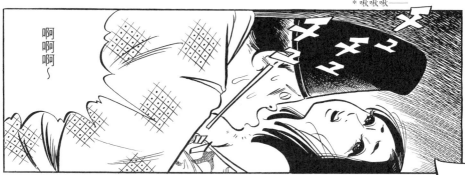
啊啊啊~

＊啊啊啊——

＊啊

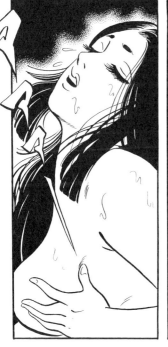

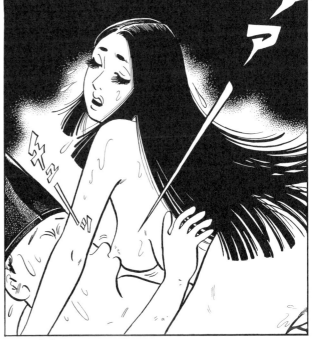

＊啾——

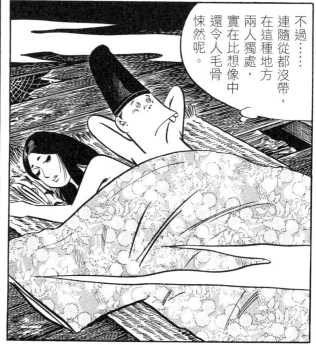

不過⋯⋯連隨從都沒帶，在這種地方兩人獨處，實在比想像中還令人毛骨悚然呢。

不知怎麼地，突然很想早點回家。

*呼呼

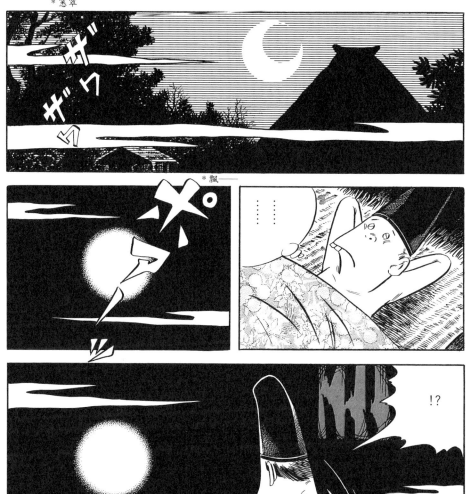

＊飄——

!?

搞、
搞什
麼？

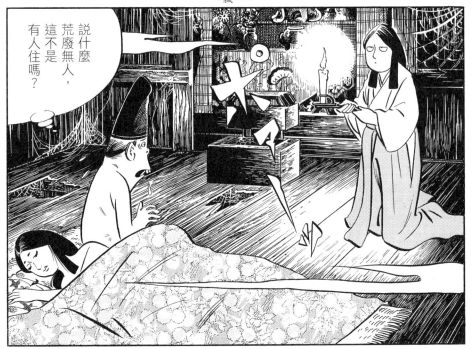

*飄——

説什麼荒廢無人，這不是有人住嗎？

這下子不妙了。

*嘿嘿嘿

*魚貫而入

*啊

*噫噫

!?

*嘿嘿嘿

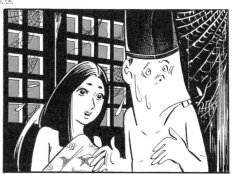

*瞪

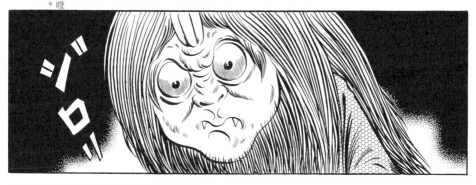

哇！

你們究竟是何方神聖！

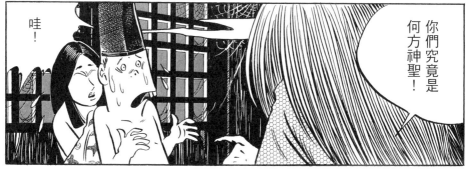

*嘿嘿嘿

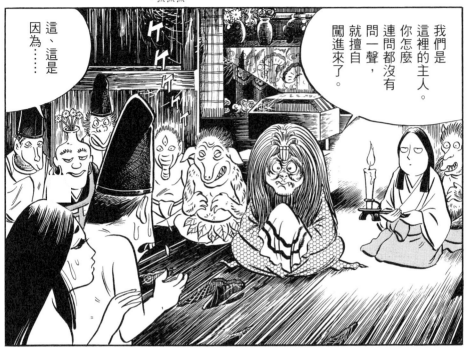

這、這是因為……

我們是這裡的主人。你怎麼連問都沒有問一聲，就擅自闖進來了。

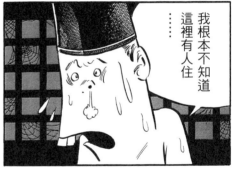

……我根本不知道這裡有人住

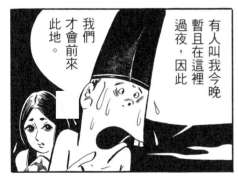

我們才會前來此地。

有人叫我今晚暫且在這裡過夜，因此

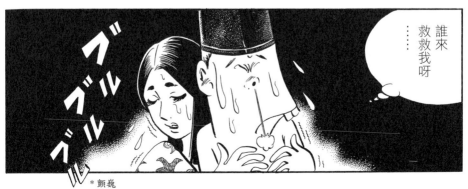

……誰來救救我呀

*顫巍

264

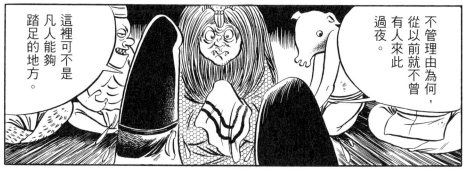

不管理由為何，從以前就不曾有人來此過夜。

這裡可不是凡人能夠踏足的地方。

現在就立刻給我滾！

遵、遵命，馬上就走！

抱、抱歉打擾了。

*嘿嘿嘿

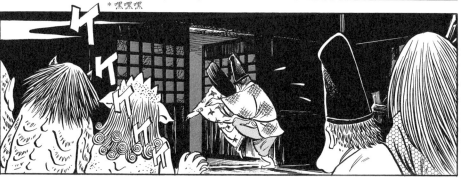

*嘿嘿嘿

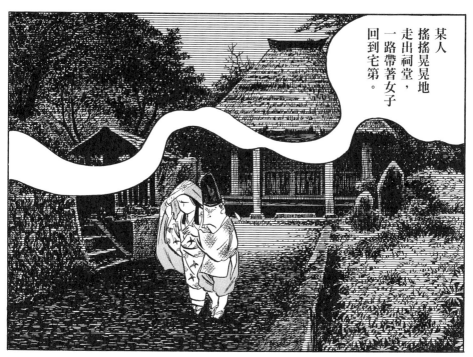

某人搖搖晃晃地走出祠堂，一路帶著女子回到宅第。

吁吁，振作一點。

*搖搖晃晃

＊砰砰砰

來，我們到了。

啊，發生什麼事了嗎？

總、總之，快點帶她去休息。

*呼——

*搖搖晃晃

好、好的。

某人踉踉蹌蹌，好不容易回到了自己家中。

嗯，頭好痛⋯⋯

心情也不舒坦。

似乎是被毒氣給薰到了。

雖然他們說自己是堂主……但那肯定不是一般人類……

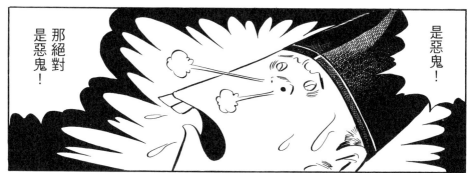

是惡鬼！

那絕對是惡鬼！

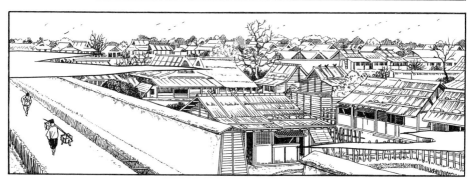

對了，那個女人不知怎麼了？

她看起來連路都快走不好了。

不不不，現在可不是管別人的時候。

我還是去探望她一下吧……

*呼——

我今天絕不起床。

*唉，惡夢快快退散吧　　*啪噠

翌日。

270

在仲介婆婆家

什麼!?有這麼嚴重嗎?

是啊。

自從回去以後她便不省人事,看起來奄奄一息。

大家都跑來問我究竟是怎麼一回事

……

但您什麼都沒有跟我說。

因為她舉目無親,主人便蓋了一間臨時小屋,

但她在住進去沒多久之後……

……是的

就一命嗚呼了。

什麼？她死了！？

老實說，昨晚在那間祠堂裡，發生了如此這般的事情。

……是嗎

妳居然讓人在惡鬼的巢穴過夜，實在太離譜了！

咦！

簡直像是被當成祭品一樣。

這、這……我做夢也想不到，那裡居然會發生這樣的事。

她可是被惡鬼作祟而死的！

真是可憐

實在太駭人了……

不過一切為時已晚。

我得去憑弔她才行。

*嗚咽

實在太可怕了。那間祠堂簡直是魔界。

相傳這則故事是某人上了年紀之後向人提及，才因此流傳下來的……

千萬不可在荒廢無人的古老祠堂過夜。

別提還把
那裡當成
男女歡好之地，
更是犯了大忌。

……若問為什麼

是因為祠堂中
已不屬於人世，
而是由陰間
擅自指定的、
通往冥界的入口

……

Mizuki Shigeru
Konjaku Monogatari

老鼠大夫

第二十八卷第三十一篇「大藏大夫藤原清廉怕貓」。出典不詳。

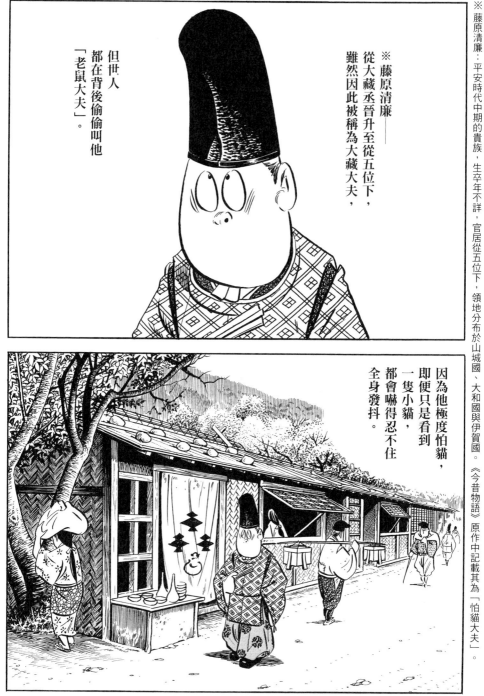

但世人
都在背後偷偷叫他
「老鼠大夫」。

※藤原清廉——
從大藏丞晉升至從五位下，
雖然因此被稱為大藏大夫，

因為他極度怕貓，
即便只是看到
一隻小貓，
都會嚇得忍不住
全身發抖。

※藤原清廉：平安時代中期的貴族，生卒年不詳，官居從五位下，領地分布於山城國、大和國與伊賀國。《今昔物語》原作中記載其為「怕貓大夫」。

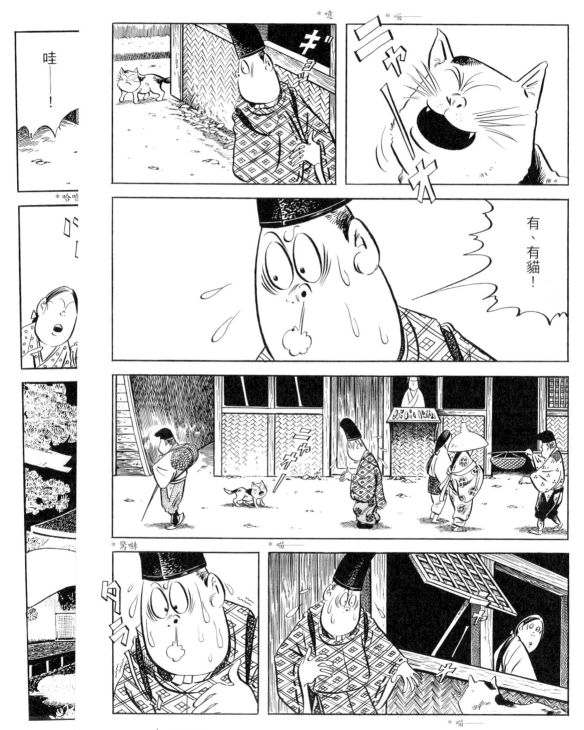

※啪噠

※山城、大和、伊賀：分屬現在的京都府南部、奈良縣和三重縣西北部。

然而清廉在
※山城、
大和、伊賀
都持有大量田地，
算得上是一位
大富豪。

※藤原輔公：平安時代中期的貴族，生卒年不詳，歷任三河守、右衛門佐、右馬頭等職，官居從四位下。另有一說是把本篇中的輔公替換為大和守藤原輔尹。

※喵—

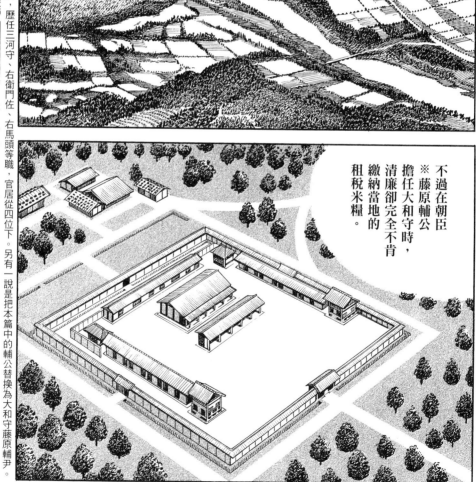

不過在朝臣
※藤原輔公
擔任大和守時，
清廉卻完全不肯
繳納當地的
租稅米糧。

真是的，總不能隨隨便便就把官拜五位的人送到※檢非違使廳去。

※檢非違使廳：以維持京都治安、取締犯罪為主的政府機關。

嗯～無論如何都要從那傢伙身上徵到稅……

大和守——。

話又說回來，對他寬大處置的話，他就會遲遲不繳稅。

*嗯——

話說他好像很討厭貓呢……

真是個厚臉皮的傢伙。有沒有什麼好方法呢？

*呵呵呵

真是個好點子！

對了，就這麼辦！

過了一陣子之後——

喔，他來得正好。

大藏大夫前來拜訪。

284

是的，在下明白了。

其實是如此如此這般這般。

……

……

*咕噥

呵呵呵，簡直有如飛蛾撲火。

……太和守心中這麼想著，來到武士平常值宿、三面都是牆壁的狹窄密室「壺屋」中坐下。

也就是說，只要堵住唯一的出入口，裡頭的人就無處可逃，頓時成了甕中之鱉。

當心點、當心點……

哦，您今天心情似乎特別好呢。

我有些悄悄話要說，可不能被他人聽到。

大藏大夫，請過來這裡。

話說……我大和守的任期，看來就到今年為止了。

欸，真是不好意思。

來，請過來這邊坐。

* 呵呵呵

你為何至今都未繳納租稅呢？

說起來……

真是辛苦您了。

原來是這件事呀……其實我不只在大和國沒繳租稅……

果然來了，又在催繳。

你究竟有什麼打算？

* 呵呵呵

286

我也在籌措山城、伊賀兩國的租稅，誰知心有餘而力不足，最後各國租稅都繳不出來了。

未繳的稅額一再累積，事到如今我實在繳不完。

……

不過，我還是打算在今年秋天全部繳清。

到了秋天，你八成又會想出另一套藉口吧。

事情真的不是這樣。拖到現在都沒繳，我也覺得很過意不去。

在您任職期間，總能寬限一些吧。

……如果是別人當太和守也就罷了

嗯？

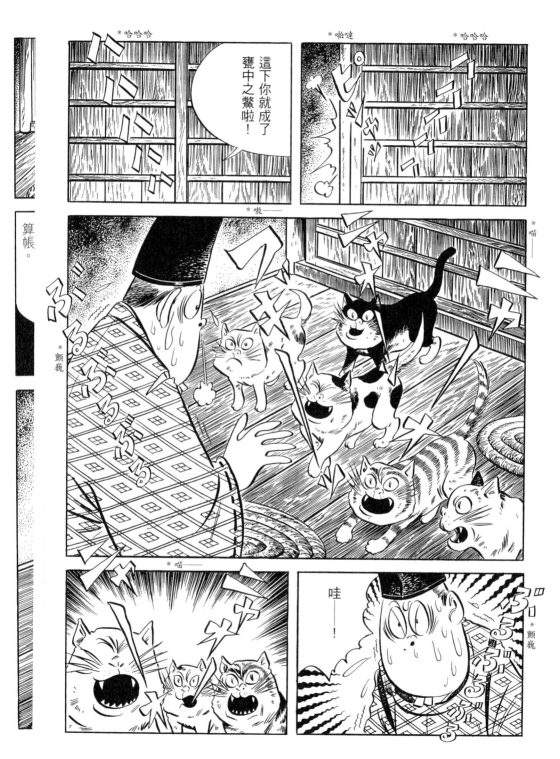

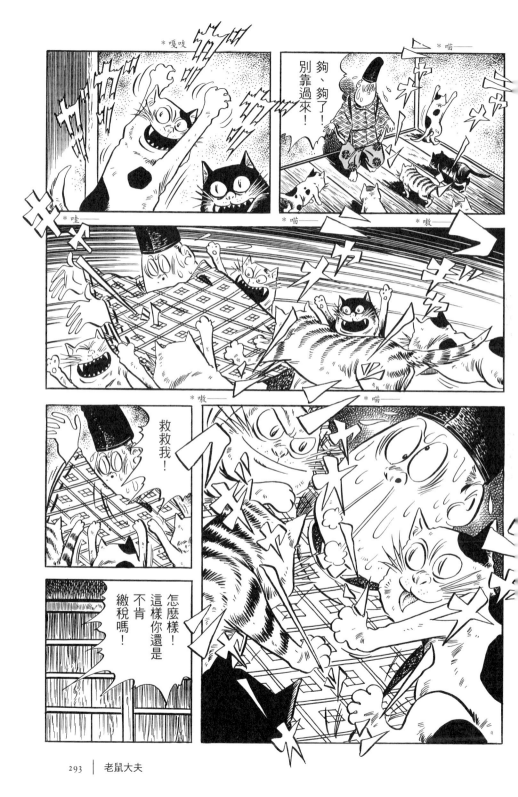

那麼期限就是今天！

*喵──

不，我會照著您的話去做，拜託……

*嗷──

*喵──

*哇──

現在就在這裡寫好公文吧。

*嗷──

*喵──

在、在這之前，先把這些怪物處理一下吧……

294

說得也對，先把牠們抓起來吧。

*嘎啦

*呼──

聽好了，你該交的米糧總共有五百七十幾石。七十幾石的部分就等你回家之後好好計算再上繳。

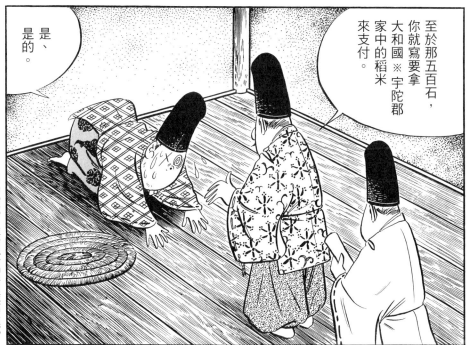

至於那五百石，你就寫要拿大和國※宇陀郡家中的稻米來支付。

是、是的。

※宇陀郡：位於現今的奈良縣中東部。

那你就好好記取教訓，別再說那些無聊的藉口了。

請、請放我一馬吧……

如果你敢寫出假的公文，我就立刻再把你跟貓關進這間壺屋。

*搖搖晃晃

寫完之後，大夫就這麼跟跟蹌蹌地打道回府。

*咳——

被擺了一道。

*哇——

*喵—— *哈哈哈

真不愧是老鼠大夫呢。

*喵——

不過他還真是個怪胎，就連這麼可愛的貓都怕成那樣……

296

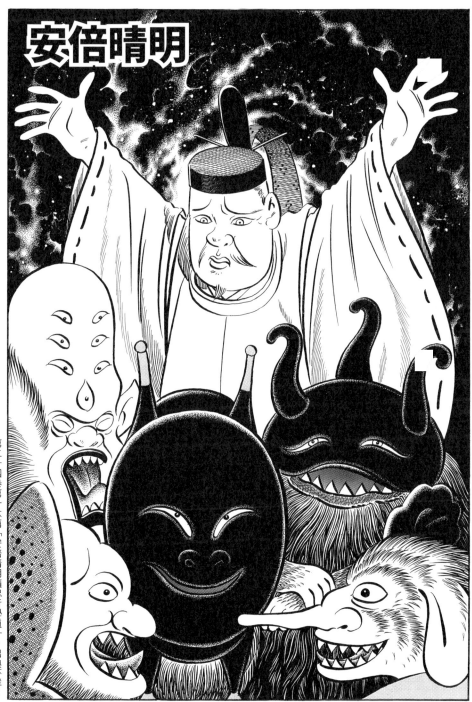

安倍晴明

第二十四卷第十六篇「安倍晴明隨忠行學道」。出典不詳。

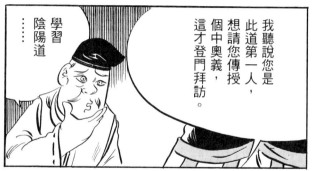

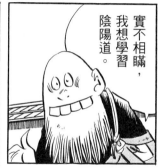

學習
陰陽道
……

我聽說您是
此道第一人，
想請您傳授
個中奧義，
這才登門拜訪。

實不相瞞，
我想學習
陰陽道。

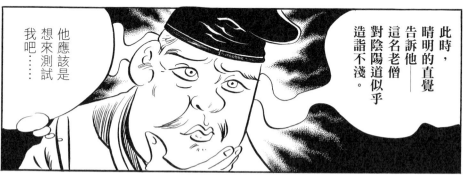

他應該是
想來測試
我吧……

此時，
晴明的直覺
告訴他——
這名老僧
對陰陽道似乎
造詣不淺。

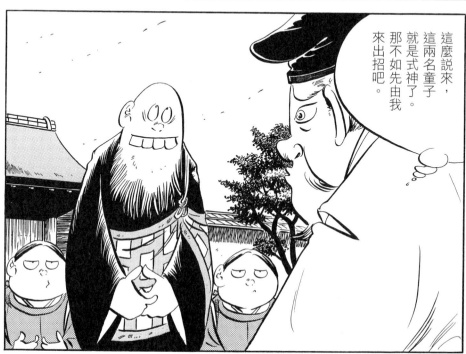

這麼說來，
這兩名童子
就是式神了。
那不如先由我
來出招吧。

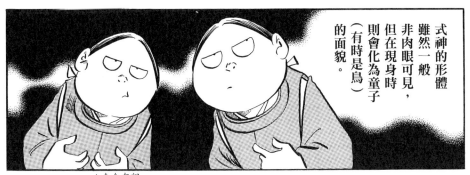

式神的形體雖然一般非肉眼可見，但在現身時則會化為童子（有時是鳥）的面貌。

*念念有詞

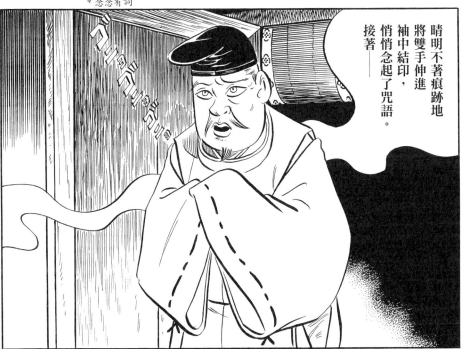

晴明不著痕跡地將雙手伸進袖中結印，悄悄念起了咒語。

接著——

請你改天再過來，屆時我將毫無保留地傳授所有法術給你。

我明白你的來意了，但很抱歉，我今天實在沒空……

等你再次大駕光臨。

那就告辭了。

實在感激不盡。

過了一陣子之後。

打、打擾了！

接著可有好戲看了。

我、我的兩名侍童突然都消失不見了！

請問你又有何貴幹呢？

你說這話未免太奇怪了，講得好像我晴明會把侍童藏起來一樣⋯⋯

請把他們還給我！

我早就知道你是為了測試我，才會帶著式神一起上門。

這個嘛，好吧。

不、不是的，我絕不是這個意思……請、請見諒……

您說得實在太有道理了。

這招用在別人身上也就罷了，但對我晴明來說可不管用。

什麼!?

我現在很清楚您的法力有多麼高強了。

嗯，知道就好。

古今以來，要操縱式神雖然簡單，但能把別人的式神藏得不見蹤影，可絕非易事。

這樣的話，我就物歸原主吧。

神失奮 日肝省目徵 神

晴明再次吟唱起咒語，不久之後外頭便傳來一陣腳步聲。

*躂躂躂

喔喔，你們回來啦！

實在太厲害了！

*竊笑

可否讓我再次拜託您，請務必收我為徒⋯⋯

又多了一名自願拜師的人呢。

如此一來，晴明的聲望便又跟著水漲船高了。

312

就在某一天——正要入宮的晴明，在進殿的殿上人身後眺望著。

※以下至三二二頁為止的軼聞，出自橘成季編纂、一二五四年成書的中世說話集《古今著聞集》。

見到一隻烏鴉飛到了年輕少將的頭上……

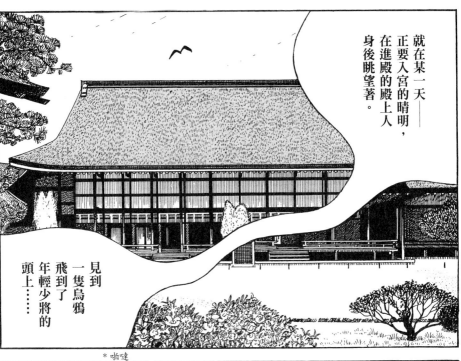

*啪噠

咦，那是？

*嘩啦

安倍晴明

嗯，那隻烏鴉看起來像是式神。

太可憐了，他還這麼年輕，就要白白送命了。

想個辦法救他一命吧。

請留步。

啊，晴明大人……有事嗎？

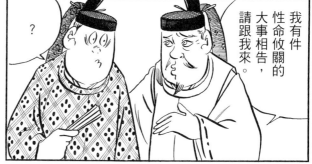

我有件性命攸關的大事相告，請跟我來。

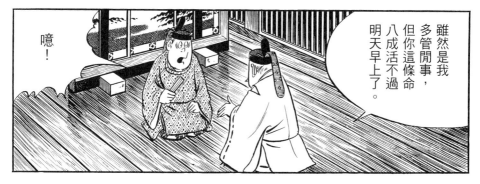

雖然是我多管閒事，但你這條命八成活不過明天早上了。

噫！

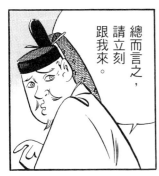

總而言之，請立刻跟我來。

等我們到了車上，我再據實以告。

究、究竟是為什麼！？

＊噁

老實說，你剛才被式神施法了。

＊轆轆

你的帽子上應該沾了烏鴉糞便。

＊噁噁

那就是式神的法術。

是、是誰⋯⋯！對我⋯⋯

如果不盡快確認對方的身分、早點採取對策的話，事情可就不得了了。

晴、晴明大人！請務必救我一命！

立刻來我家施行護身之術吧。

*顓顓

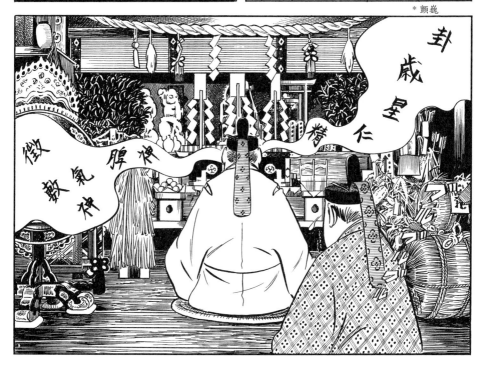

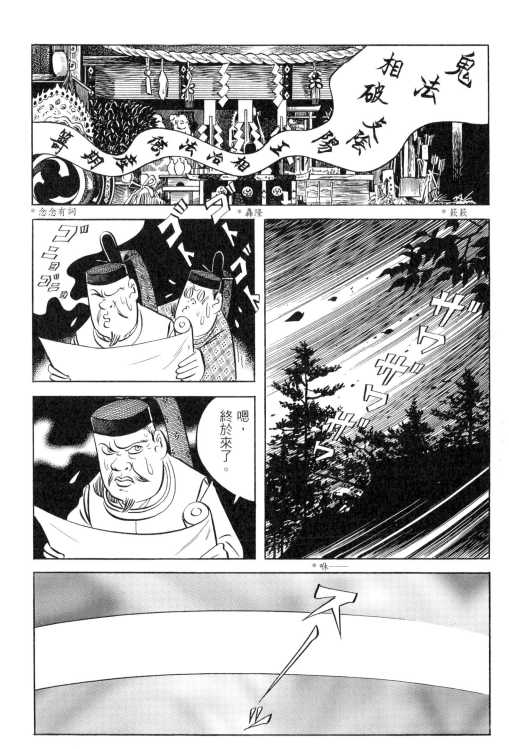

*念念有詞　　　　　　　　*轟隆　　　　　　　　*簌簌

*咻——

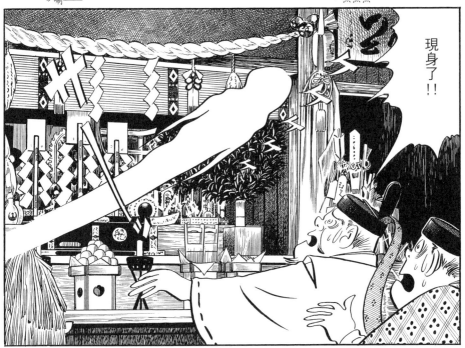

現身了！！

惡衆法 女産母 ＊飄

勝法 課三 傳 ＊啪

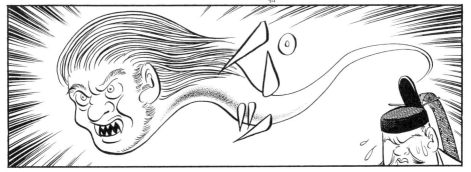

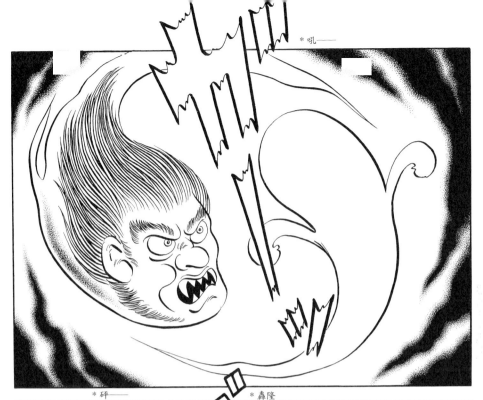

*吼——

*砰—— *轟隆

*哇

啊!

勝負
已定
!

*飄——

晴明知道對方會派出式神，於是也將自己的式神派到了對方身邊。

此時會將對方先派來的式神一併送還，而咒力也隨之加倍奉還到對方身上。

*喀喀喀——

漫長的秋夜終於迎來天亮——

*砰砰砰

來了嗎？

這次又有什麼要來了？

我去瞧瞧，你不必擔心。

那請你進來吧。

少將大人借宿府上，我是他連襟派來的使者。

*嘎啦

您就是晴明大人吧。

兩位應該都很清楚了，其實委託咒殺您的人就是您的連襟
......

他雖然請來了
陰陽師，
並派出
式神作法，

原來
如此。

因為家人都只
看重少將大人，
所以他才會
懷恨
在心。

嗯。

那位陰陽師
慘遭反噬，
如今已
奄奄一息了。

但法術不僅
被您看穿，
就連式神之力
都被加倍
奉還。

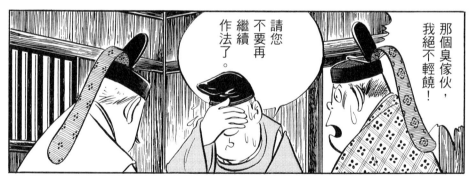

那個臭傢伙，
我絕不輕饒！

請您
不要再
繼續
作法了。

連襟大人
已經很清楚
您有
多厲害了。

晴明雖然當場允諾，
但等到使者
返家之後，
陰陽師早已
嚥下最後一口氣了。
而從少將的岳丈口中，
得知真相的岳丈，
也立刻將連襟
逐出家門。

322

以其人之道
還治其人之身，
這就是
我的作風。

＊呵呵呵

由此可見，
晴明身為
陰陽師的咒力
實在太駭人了。

這樣的傳聞
立刻一傳十、
十傳百，
過了數日之後，

※寬朝僧正（九六一～九九八）：平安時代中期的真言宗僧侶，定居於廣澤遍照寺，又稱「廣澤大僧正」。

在※廣澤
※寬朝僧正
家中——

※廣澤：現在的京都市右京區。

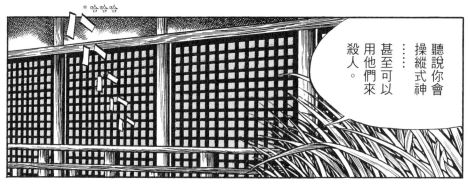

*哈哈哈

聽說你會操縱式神⋯⋯甚至可以用他們來殺人。

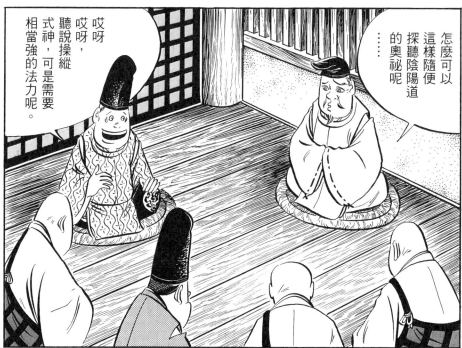

⋯⋯怎麼可以這樣隨便探聽陰陽道的奧祕呢。

哎呀哎呀，聽說操縱式神，可是需要相當強的法力呢。

這個嘛⋯⋯若是蟲子的話⋯⋯

喔喔，不費吹灰之力就能取牠性命。

不，要殺人可沒這麼簡單。但稍微花點力氣的話，是有可能辦到。

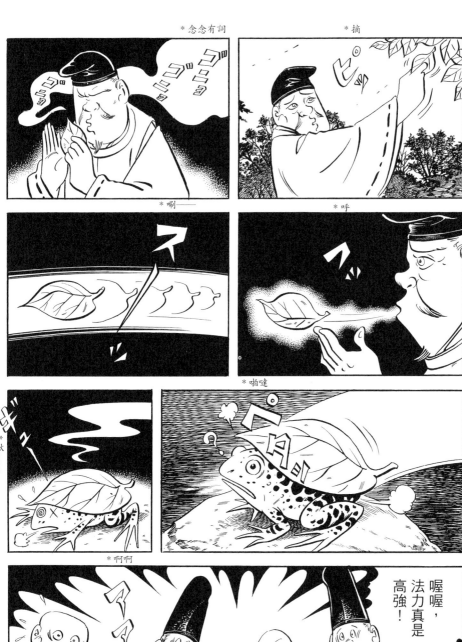

*嗚——

哎、哎呀，真是名不虛傳……

*哈哈哈

實在太厲害了。

這樣各位滿意了吧？

這樣的法力如果能站在我們這邊，那可真是吃了一顆定心丸。

但要是與他為敵的話，就肯定小命不保了。

真可怕，真可怕。

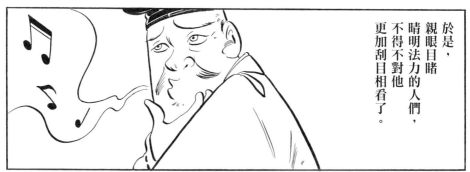

於是，親眼目睹晴明法力的人們，不得不對他更加刮目相看了。

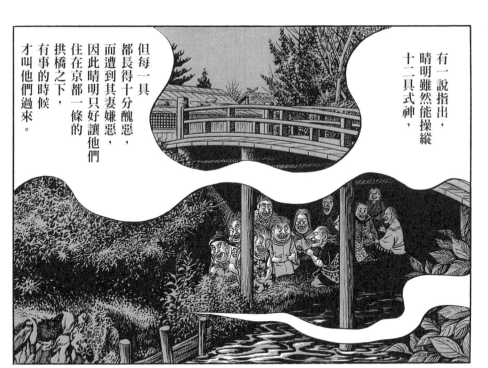

有一說指出，
晴明雖然能操縱
十二具式神，

但每一具
都長得十分醜惡，
而遭到其妻嫌惡，
因此晴明只好讓他們
住在京都一條的
拱橋之下，
有事的時候
才叫他們過來。

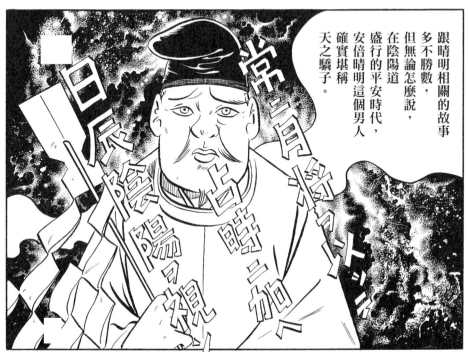

跟晴明相關的故事
多不勝數，
但無論怎麼說，
在陰陽道
盛行的平安時代，
安倍晴明這個男人
確實堪稱
天之驕子。

*常以月將加占時，視日辰陰陽

328

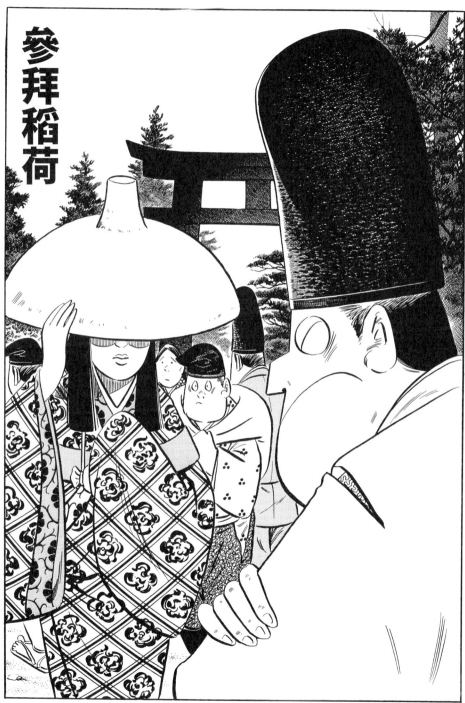

參拜稻荷

第二十八卷第一篇「近衛舍人參拜稻荷神社巧遇妻子」。出典不詳。

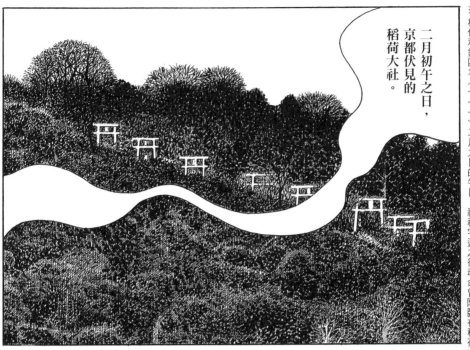

二月初午之日，京都伏見的稻荷大社。

※相傳和銅四年（七一一）二月九日的午日，神祇宇迦之御魂命曾降臨在稻荷山，因此後世會在這一天前往伏見參拜。

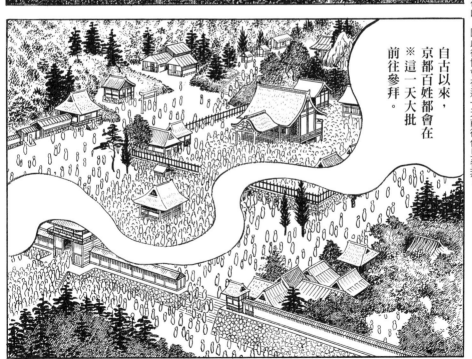

自古以來，京都百姓都會在※這一天大批前往參拜。

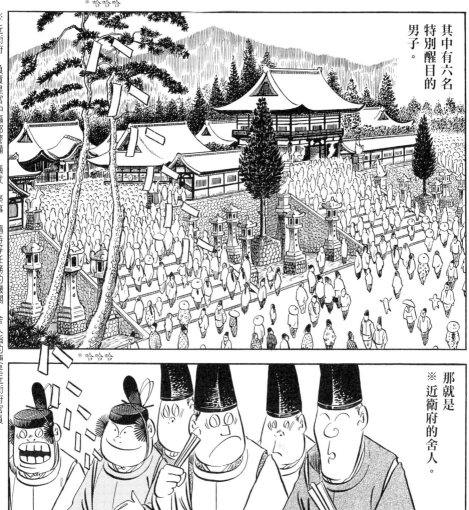

※哈哈哈

其中有六名特別醒目的男子。

※近衛府：負責皇宮中樞部警備、儀仗、祭事、隨侍等任務的機關。舍人指的便是近衛府官員。

※哈哈哈

那就是※近衛府的舍人。

喔喔，近衛官今天都出現了。

是啊，還真威風。

反正還不是追在女孩子屁股後面跑。

噓。

在這群舍人中，有一位以好色聞名的茨田重方。

外頭人這麼多，想必有機會見到美女吧。

不管怎麼說，這可是參拜稻荷最大的樂趣呢。

美女美女……

*東張西望

喔，馬上就找到了。

誰呀，在哪裡？

332

＊沙沙

哎呀，她躲到樹蔭下了。

？

笨蛋！
是我先
相中她的，
那女人
該由我
來享用！

真不賴呢。

她該不會發現
我們盛名遠播，
才害羞躲了
起來吧？

＊瞥

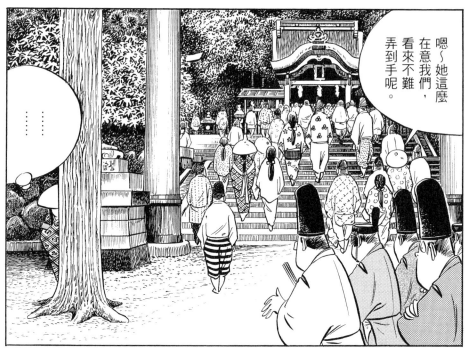

嗯～她這麼在意我們，看來不難弄到手呢。

……

哎，希望你這次不會被夫人發現，又被狠狠抓傷。

管他的，老婆這種東西就跟要猴戲的猴子沒兩樣。

一邊為所欲為，一邊把她教得服服貼貼，這才算得上是好男兒。

＊哈哈哈

啊，你的手腳老是這麼快。

算了，我們也自己去找上等貨色吧。

原來如此。

那我們就在此分道揚鑣吧。

＊呵呵呵

重方隨即來到
樹蔭下的女子
身旁……

＊嘿嘿嘿

哎呀哎呀，居然
讓妳這種美女
孤身一人，
真是搞不懂
男人們
在想什麼。

這個嘛，
呵呵呵。

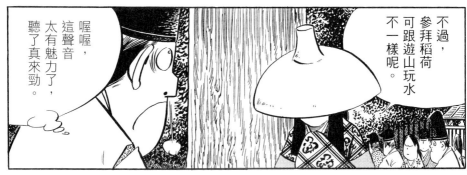

不過，
參拜稻荷
可跟遊山玩水
不一樣呢。

喔喔，
這聲音
太有魅力了，
聽了真來勁。

倒是這裡人潮洶湧，妳應該也累了吧？

要不要找個安靜的地方好好休息一下？

哎呀，不過是擦身而過，居然這樣尋我開心。

不不不，我可不是在尋妳開心。

我剛剛才向這間神社的神明許了願。

請祂讓我有緣遇上美麗的婦人……

看來立刻就靈驗了呢。

哎呀，你都有家室了，居然還做這種事……

老婆其實徒具其名，充其量只是同居人罷了。

我對她的愛已經枯竭了，如果出現了一位打從心底鍾情的對象，我隨時都能跟她離婚……

* 呵呵呵

對了，請問妳現在單身嗎？

……

我才不是在開玩笑呢。

你真愛開玩笑……

不過我丈夫在鄉下過世了，近三年來我都無人可依靠。

我以前在宮中侍奉，但丈夫叫我別做，我就不做了。

不知妳住在哪裡呢？

* 嗯嗯

因此我也為了求個好姻緣，才來這間神社參拜。

哎呀，這實在是……（正好順水推舟呢）

所以才會跟我相逢呢。

* 呵呵呵

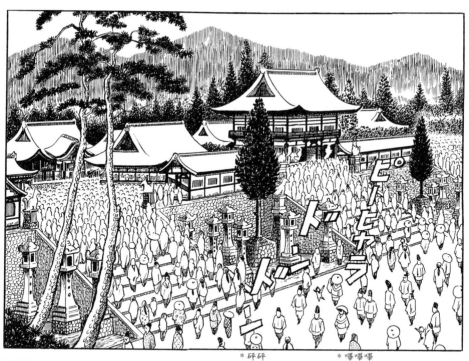

*砰砰　　　*嘩嘩嘩

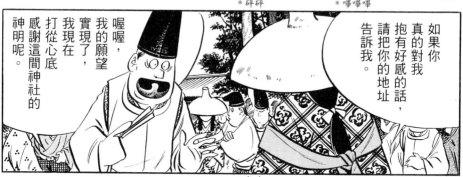

如果你真的對我抱有好感的話，請把你的地址告訴我。

喔喔，我的願望實現了，我現在打從心底感謝這間神社的神明呢。

*啪噠

原來稻荷大社也是姻緣之神呢。

？

……還是

不過，果然

338

居然聽信萍水相逢的人所言，我實在太笨了。

請你走吧，我也就此告辭了。

啊。

請、請留步。不要這麼冷淡嘛……

*轉身

我們今天像這樣相遇，也算是有緣！我們就一起去妳家吧！

妳剛剛不是才說，想求個好姻緣嗎？

你居然如此鍾情於我……

我好不容易才遇見妳這位心上人。

就這麼告別的話，實在太悲傷了。

那麼你要捨棄自己的妻子嗎？

我都說了，那種女人隨時都可以……

啪啪啪

哇！

＊哇——

怎麼了，怎麼了！

＊怒——

……

妳、妳幹麼打我！？

*嘻嘻——

女子於是摘下了斗笠。

啊！原來是妳！怎麼會!?

他拚命追求的對象，原來竟是自己的妻子。

沒想到你居然無恥到這種地步！

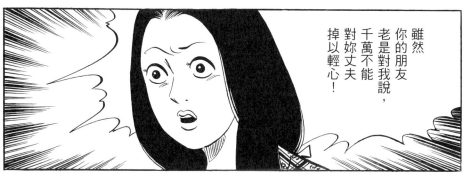

雖然你的朋友老是對我說，千萬不能對妳丈夫掉以輕心！

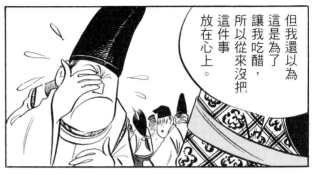

不過我現在終於知道這一切都是真的！

但我還以為這是為了讓我吃醋，所以從來沒把這件事放在心上。

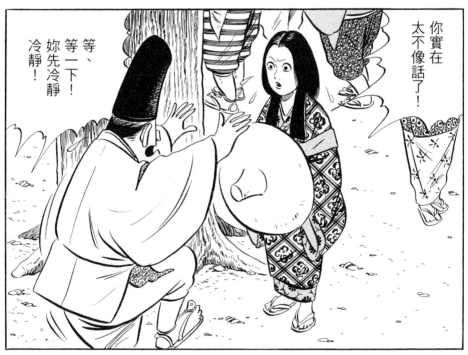

你實在太不像話了！

等、等一下！妳先冷靜冷靜！

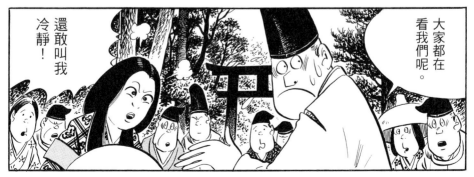

大家都在看我們呢。

還敢叫我冷靜！

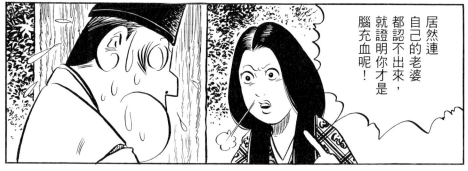

居然連自己的老婆都認不出來，就證明你才是腦充血呢！

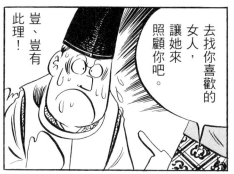

豈、豈有此理！

去找你喜歡的女人，讓她來照顧你吧。

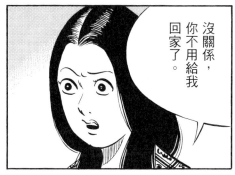

沒關係，你不用給我回家了。

你要是敢回家，我就打斷你的腿！

才怪，只是隨口說說的話，你的語氣也未免太認真了。

我不過就是隨口說說！

啊，妳給我等等。

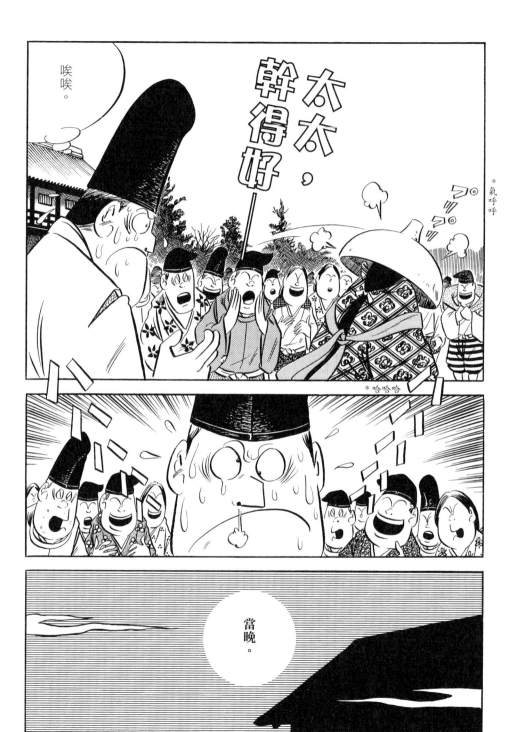

344

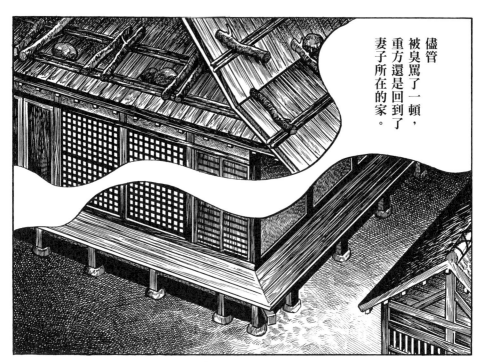

儘管被臭罵了一頓，重方還是回到了妻子所在的家。

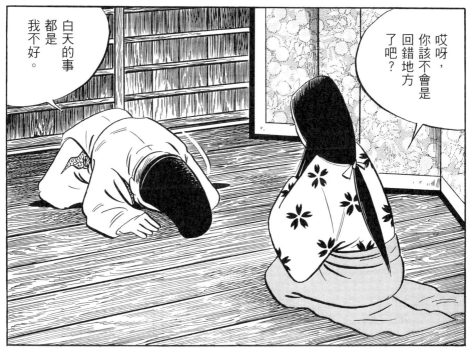

哎呀，你該不會是回錯地方了吧？

白天的事都是我不好。

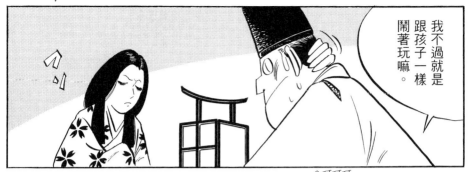

＊哼

我不過就是跟孩子一樣鬧著玩嘛。

＊呵呵呵

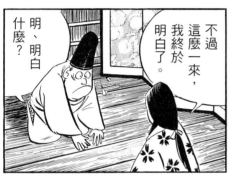

明、明白什麼？

不過這麼一來，我終於明白了。

我心中明明就只有妳一個人。

咦？

我自己也不禁竊喜。

這、這是當然的囉。

如果打扮得漂漂亮亮到外頭走動，還是會有人跟我搭訕。

至今為止我老是待在家裡，所以才一無所知。

346

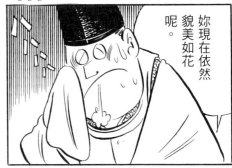

妳現在依然貌美如花呢。

*哈哈哈

今後我要不要也常常外出呢?

啊,這實在……

反正你還不是一直都在外頭胡搞瞎搞。

不,我已經痛改前非了,真的……

*哇——

妳、妳呀——

*呵呵呵

* 唉——

自此之後，重方便
遭到妻子嫌棄，
也淪為世人的笑柄，
從此一蹶不振。

過了數年，
就這麼
雙腿一蹬、
駕鶴歸西了。

* 呵呵呵

另一方面，
重方去世後，
正值花樣年華的妻子
也遇上好姻緣，
沒多久就再婚了⋯⋯

348

幻術

第二十卷第十篇「陽成院在位期間，瀧口武士運送黃金」。出典不詳。

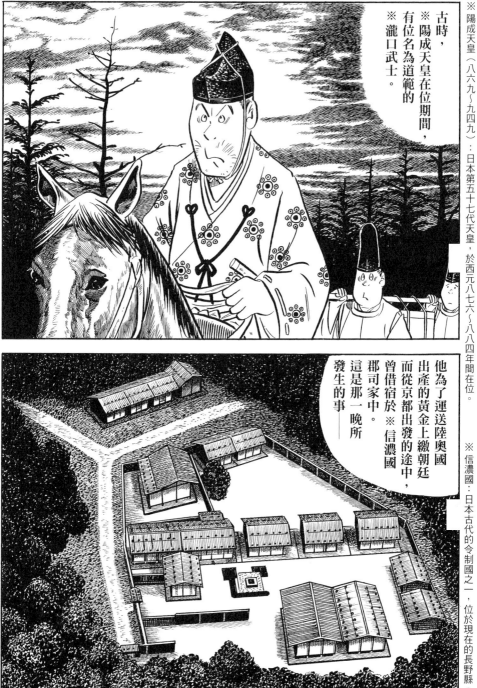

※陽成天皇（八六九～九四九）：日本第五十七代天皇，於西元八七六～八八四年間在位。

※信濃國：日本古代的令制國之一，位於現在的長野縣。

古時，
※陽成天皇在位期間，
有位名為道範的
※瀧口武士。

※瀧口武士：守在皇宮中的瀧口（清涼殿東北方的水溝出水口）附近、負責宮中警備的武士，故得其名。

他為了運送陸奧國
出產的黃金上繳朝廷
而從京都出發的途中，
曾借宿於※信濃國
郡司家中。
這是那一晚所
發生的事——

看來只要換了枕頭，我就睡不著了。

如果不稍微起來動一動，就覺得很不舒服，更睡不著了。

雖然很感謝郡司盛情款待，但我一不小心就吃太飽了。

道範於是悄悄起身，在宅第中四處走動。

* 悄──悄

自古以來，
接待客人都是
女主人的事，
而男主人及其
以下的男子則得去
其他地方借宿。

嗯，看來
郡司帶著僕人
不知上
哪去了。

該不會
有人還
醒著吧？

哎呀，
那個房間
竟然
透出燈光。

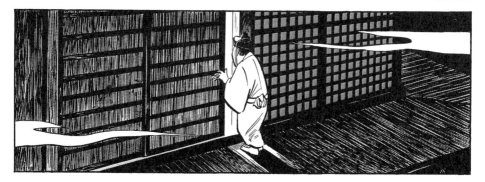

是郡司的妻子呢。

＊咕嘟

……

真是嬌媚動人

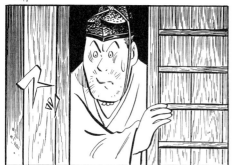

＊喞

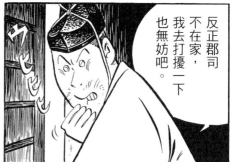

＊嘻嘻嘻

反正郡司不在家，我去打擾一下也無妨吧。

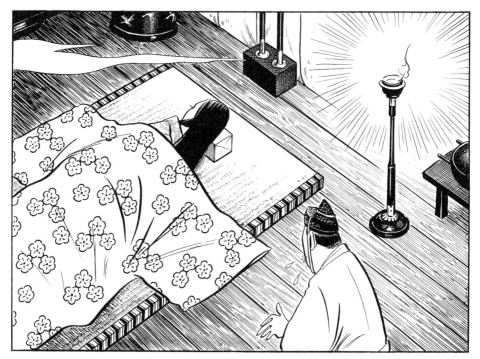

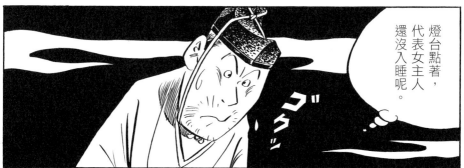

燈台點著，代表女主人還沒入睡呢。

＊咕嘟

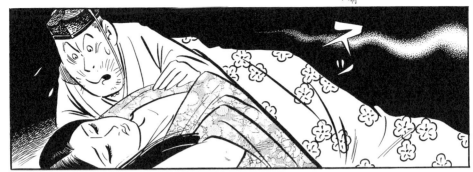

*嘎

真不愧是
郡司之妻，
果然
很懂事呢。

*抖動

喔，
既然她沒出聲，
就代表默許
我這麼做了。

*沙沙

那就讓我
好好地
大幹一場吧。

*啾──

ア
ア
ア

*啊啊啊……

總覺得下面有點空蕩蕩。

真奇怪……完全沒有放進去的感覺。

豈有此理！我那話兒怎麼會不見了！

啊，沒東西！

＊抓撓

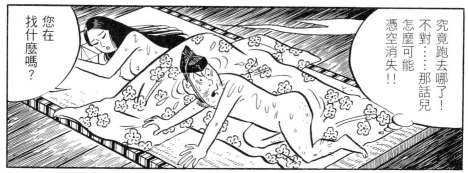

您在找什麼嗎？

究竟跑去哪了！不對……那話兒怎麼可能憑空消失！！

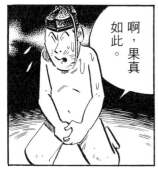

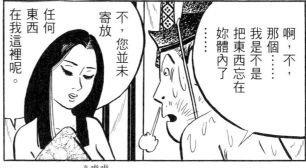

啊，果真如此。

不，您並未寄放任何東西在我這裡呢。

啊，不……我是不是把東西忘在妳體內了……

＊嗷嗷

這麼一來，我就變成人妖了。

哎，我該如何是好。

＊呵呵呵

＊砰咚

告、告辭了！

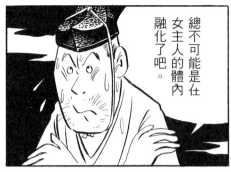

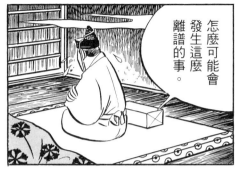

怎麼可能會發生這麼離譜的事。

總不可能是在女主人的體內融化了吧。

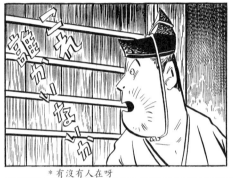

好，既然這樣，就找別人來試試看吧。

* 有沒有人在呀

您有事召喚嗎？

哎呀，這麼晚還找你，不是為了別的。

是想慰勞你平日的辛苦。

是。

其實在後頭房間裡有位美女，我已經享用過了。這個嘛，沒什麼好擔心的，你也去試試看吧。

358

啊，如果是
這樣——

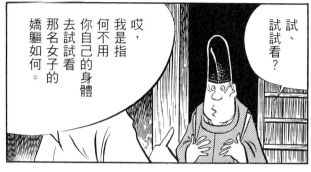

哎，我是指
何不用
你自己的身體
去試試看
那名女子的
嬌軀如何。

試、試試看？

*傻笑

我就
不客氣了
……

*啪噠

*傻笑

有些事不知道
還是比較好。
這麼一來，
那傢伙也會
變成人妖了。

*嘿嘿嘿

不久後，
他往走廊一看，
僕人歪著腦袋
回來了。

確實……

是的，她的身體

應該很不賴吧？

我實在說不上來……

結果如何？

錯覺呢。

啊不，應該說舒服到有這種

融化了!?

可是我的身體……不，是我身體的一部分，卻好像融化了……

*哈哈哈

嗯，那就明天見了。

請容我就此告退。

原來如此，所以你才會一臉悶悶不樂呀。

大、大概是因為我有點太拚了。

360

*嘿嘿嘿

果然那傢伙也……如此一來，就不只我一個人中鏢了。

不過還是多試幾遍吧。

*誰過來一下

於是道範接連派了八名僕人去找郡司之妻，等他們回來之後一探問，

每個人都歪著腦袋，一副好像很丟臉、很傷腦筋、又好似難以理解的神情。

雖然不知道原因，但那話兒確實消失無蹤了。

如果繼續留在此地，不知道還會遇上什麼事。

*嗯——

那位女主人說不定帶有魔性，等天一亮還是立刻出發吧。

隔天清晨，天還沒亮，道範一行人便像逃跑似地離開了郡司家。

不過下面空盪盪的也很傷腦筋呢。

嗯!?看來是回到原本的地方了。

走了七、八町之後，郡司的僕人追了過來。

*請各位留步——

嗯，能恢復原狀實在太好了。

郡司大人要我把這個送過來。

怎麼了？

*呀呀

今天的早膳都準備好了，諸位卻突然離開……

？

會是什麼呢？

*ガサガサ

那麼路上小心了。

*嗯——

*沙沙

啊，居然在這裡！

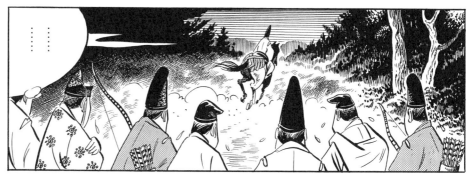

：：：

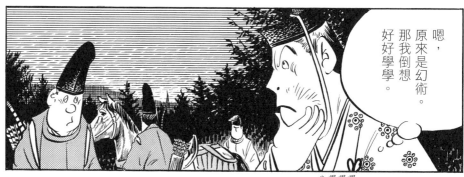

嗯，原來是幻術。那我倒想好好學學。

呃，我的究竟是哪一根呢？

不過比起郡司，最樂在其中的反倒是女主人呢。

我還真是被小看了。

*嘿嘿嘿

說起來，當時大家的表情實在是……

來吧，我們出發了。回程還會再經過這裡呢。

算了，無論如何，最重要的寶貝能回來就好了。

前往陸奧國的道範一行人在返回京都途中，再次落腳於郡司家中。

陸奧

白河關

上野國府

信濃

道範帶了黃金、絲綢等各式各樣的禮物給郡司。

這些都是伴手禮。

你真是太客氣了。

外頭更備有駿馬。

咦，還送馬呀。

?

啊，你真是個明白人。

說起來，你為何會送我這等大禮呢？

雖然實在難以啟齒……但我初次造訪府上時，遇上了很不可思議的事。

還請你不吝告訴我，那究竟是怎麼一回事？

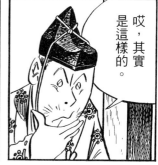

哎，其實是這樣的。

368

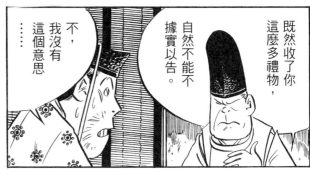

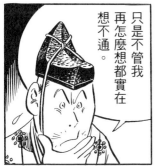

既然收了你這麼多禮物，自然不能不據實以告。

不，我沒有這個意思……

只是不管我再怎麼想都實在想不通。

在我年輕時，本國內地郡邑有位上了年紀的郡司。

嗯。

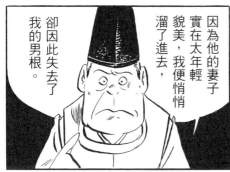

因為他的妻子實在太年輕貌美，我便悄悄溜了進去，卻因此失去了我的男根。

當時我也嚇了一大跳。

原來如此。

於是苦苦哀求郡司，請他務必將這種法術傳授給我。

這就是「幻術」吧。

畢竟這也可以用來防止妻子紅杏出牆。

這倒也是。

請你務必也把這種法術傳授給我！

不過，你現在畢竟帶著許多貢品，之後再回來找我。還請先趕路上京，

你說得很有道理。

屆時靜下心來學習會比較好。

那麼我日後定會再次前來拜訪，屆時請你……

我會等你的。

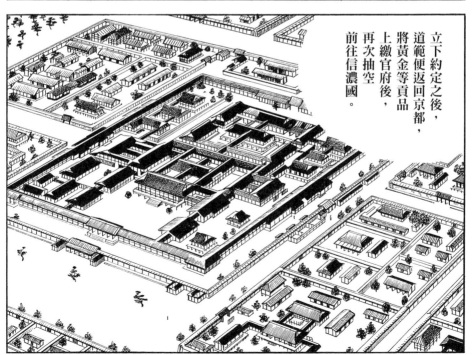

立下約定之後，道範便返回京都，將黃金等貢品上繳官府後，再次抽空前往信濃國。

370

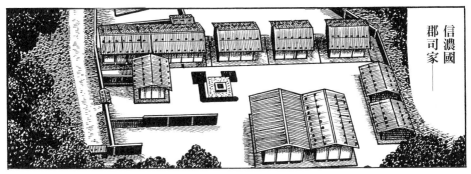

信濃國
郡司家——

我打算
將自己所知的
法術
傾囊相授。

不過，
要習得這些法術
可絕非
易事。

我已經
做好
覺悟了。

首先，
從今天起的
七日內
務必努力修行，
每天都要
沖冷水，
好好淨化
身體。

沖冷水？

沒錯。
先從這件事
做起。

我、
我知道了。

嗚嗚,好像身心都被洗淨了一樣。

*顫巍

*嘩啦——

哈哈哈……實在很舒服呢。

*嘩啦——

時間飛逝。

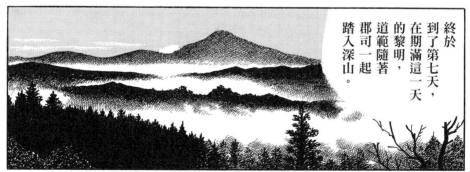

終於到了第七天,在期滿這一天的黎明,道範隨著郡司一起踏入深山。

*嘩啦——

就請你在此處
立誓吧。

立誓？

相信你也明白，
這項法術跟佛道
正好背道而馳。
因此，

請你立下誓言，
從今以後
絕對不會
信奉三寶
（佛法僧）。

是叫我
捨棄佛教
對吧？

沒錯。如果不這麼做，就無法學會這項法術。

知道了，我會立誓。

從今以後，我絕對不會信奉三寶！

很好，那我就先去河川上游了。

？

你待在這裡，如果有東西從上游流下來，管它是惡鬼還是神明，都務必緊緊抱住它。

告辭。

算了，就放馬過來吧。

無論是惡鬼還是神明……

374

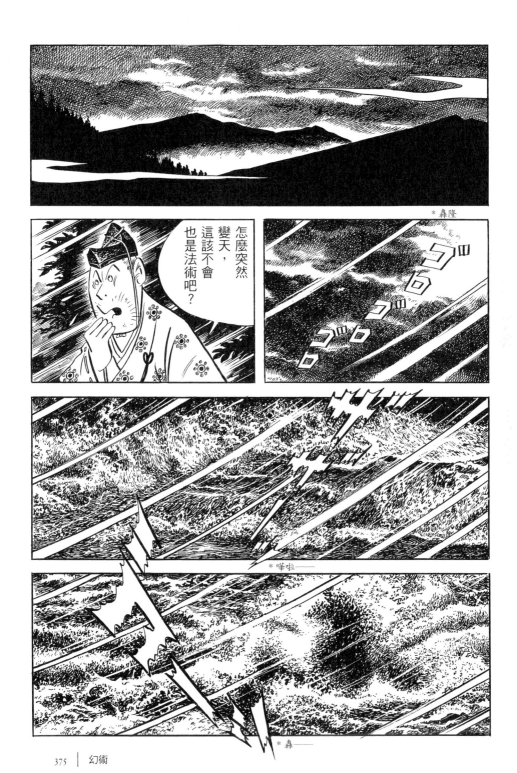

*轟隆

怎麼突然
變天，
這該不會
也是法術吧？

*嘩啦——

*轟——

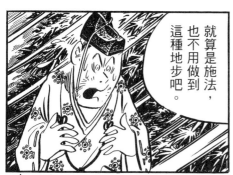

就算是施法，也不用做到這種地步吧。

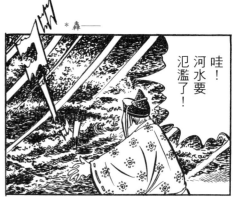

哇！河水要氾濫了！

*轟——

*硂隆——

啊！！

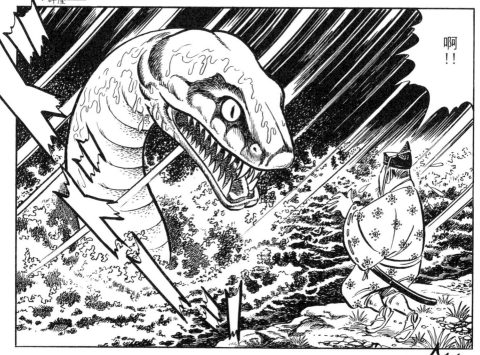

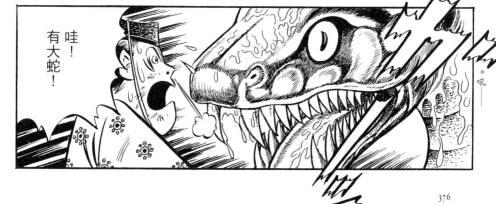

哇！有大蛇！

*吼——

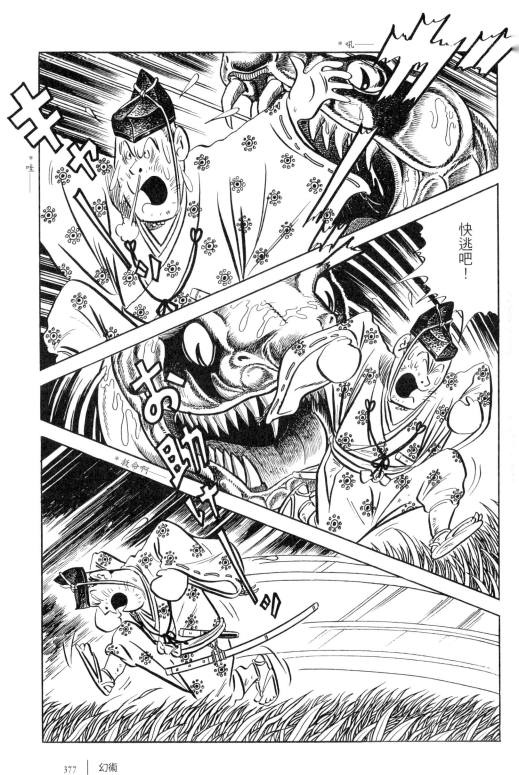

啊。

怎麼樣？你緊緊抱住它了嗎？

*顫巍

*沙沙

原來是這樣。哎呀，我實在嚇壞了，說什麼都沒辦法抱住它。

真是太遺憾了。這麼一來，你就無法學會這項法術了。

我們再試一次吧。

總而言之，你試著跳上去就對了。

我知道了。

這次一定沒問題。

我可不會再腳底抹油了。這哪有什麼，眼睛一閉，跳上去就好了。

*喀嗒

378

*嘩啦——

*轟——

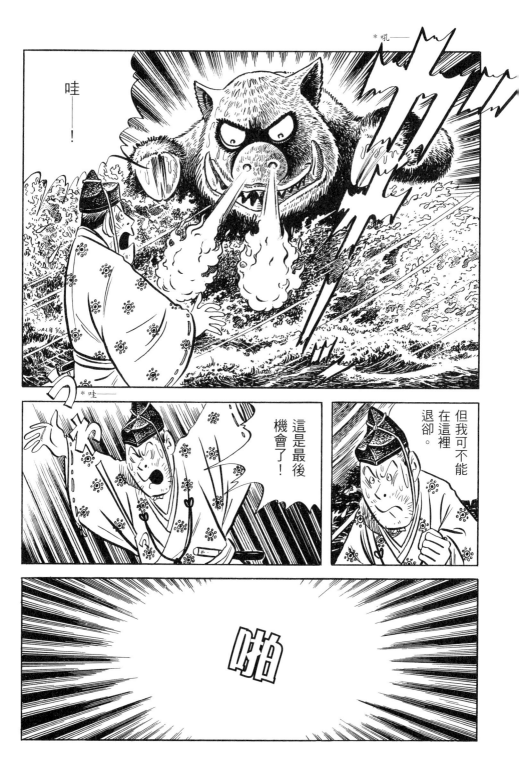

搞什麼，原來這也是法術呀。

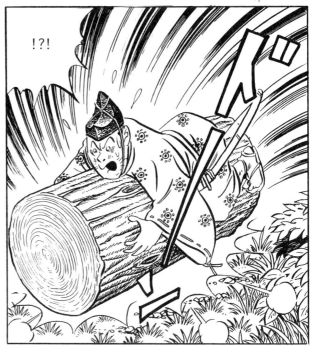

!?!

這麼看來，上次的大蛇應該也是如法炮製吧。

＊嘖

真是可惜，我早該緊緊抱住它的。

如果是這樣，郡司大人早點告訴我不就好了。

那就好。

是的，我總算跳上去抱住它了。

這次怎麼樣？

你雖然無法學會
失去男根之術，
但可以學習
另一種法術，

把東西變成
其他輕重之物。

我無論如何
都想學會那項
男根術，
實在
太遺憾
了。

不過要是能
學會其他法術，
同樣很有趣唷。

我就來
教你吧。

是。

嗯——

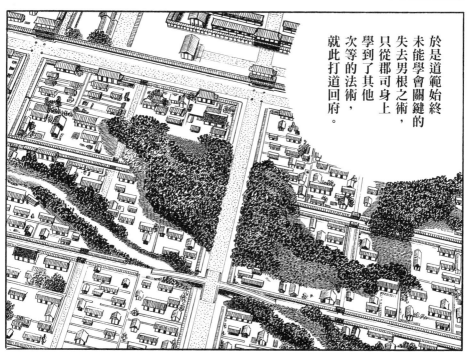

於是道範始終
未能學會關鍵的
失去男根之術，
只從郡司身上
學到了其他
次等的法術，
就此打道回府。

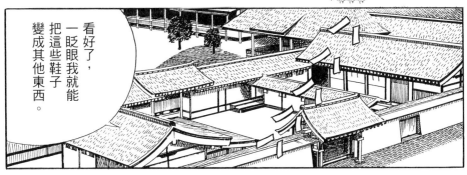

* 哈哈哈

看好了，一眨眼我就能把這些鞋子變成其他東西。

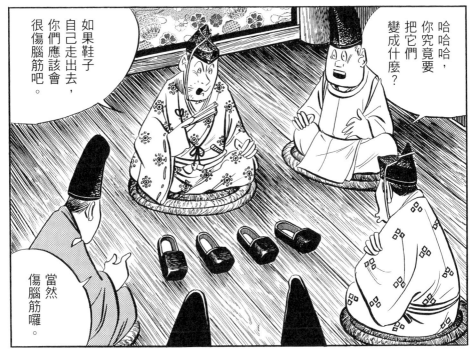

哈哈哈，你究竟要把它們變成什麼？

如果鞋子自己走出去，你們應該會很傷腦筋吧。

當然傷腦筋囉。

所以我就是要把它們變成這種玩意兒。

喝！

* 啪

*蠢動

*汪汪

*啊

!?!

啪

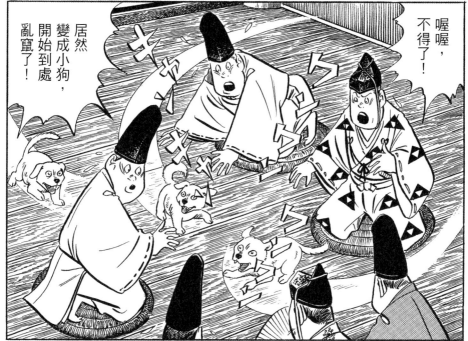

喔喔，
不得了！

居然
變成小狗，
開始到處
亂竄了！

*嗷嗷

*汪汪

384

＊哈哈哈

哼。

實在太好玩了！

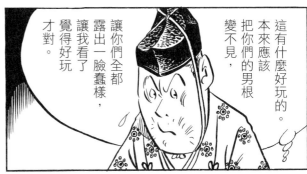

這有什麼好玩的。
本來應該把你們的男根變不見，

讓你們全都露出一臉蠢樣，
讓我看了覺得好玩才對。

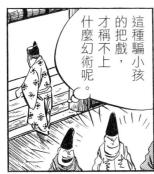

這種騙小孩的把戲，
才稱不上什麼幻術呢。

不過這件事傳到了當時在位的陽成天皇耳中，
他將道範召到了※黑戶御所，
想學習這項法術。

※黑戶御所：天皇居住的地方，位於清涼殿北側的房間。

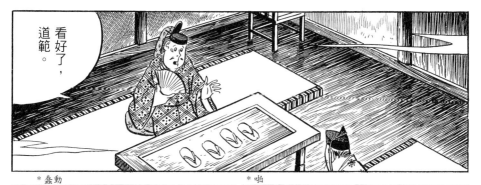

看好了，道範。

嘿！

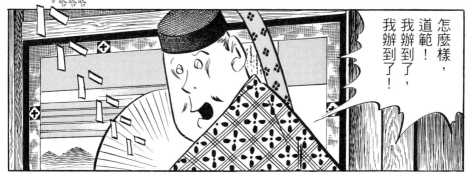

怎麼樣，道範！我辦到了，我辦到了！

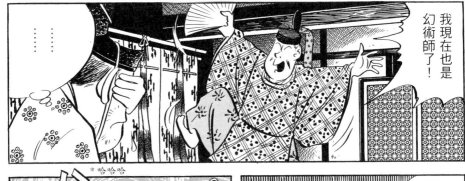

我現在也是幻術師了！

……

※哈哈哈

真是可喜可賀呢。

之後，天皇還曾讓
※賀茂祭的行列
一路走過
几帳的橫木。

※賀茂祭：賀茂神社每年在舊曆四月的酉日所舉辦的大型祭典，又稱葵祭。

然而得知此事的百姓無不皺起了眉頭。

因為這項法術欺瞞了三寶，是藉由祭祀天狗而來的。

＊哈哈哈

由身分低下的人來施法就已經罪孽深重了，更別提貴為天皇……世人都是這麼想的。

不知是否肇因於此，相傳天皇此後便陷入瘋狂。

幻術這種東西雖然是拿來迷惑他人，但其實就連自己都會遭到迷惑。

＊真是太可怕了

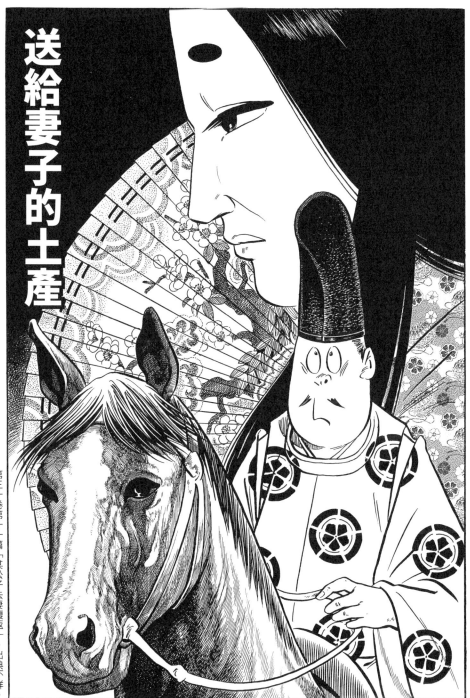

送給妻子的土產

第三十卷第十一篇「某公子去妻復返」。出典不詳。

夫君他⋯⋯

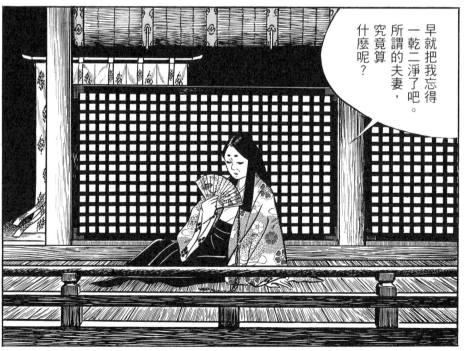

早就把我忘得一乾二淨了吧。所謂的夫妻，究竟算什麼呢？

老是往她
那邊跑……
實在太
丟臉了。

明明長年來
始終同住一個
屋簷下，
他卻
不知何時
對年輕女子
移情別戀，

不過我還是
別再一直
抱怨了。

* 唧唧唧

* 唧唧唧

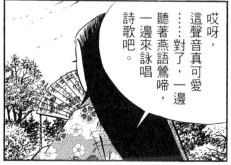

哎呀，
這聲音真可愛
……對了，一邊
聽著燕語鶯啼，
一邊來詠唱
詩歌吧。

※難波：大阪的古稱。

* 嘩啦──

此時，
在※難波一帶──

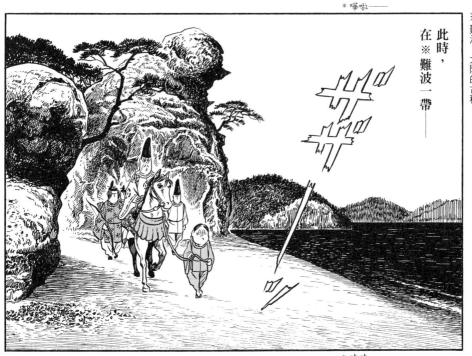

* 噠噠

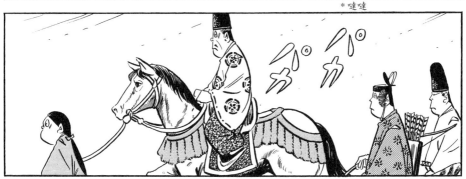

是呀，
好像心靈
都被洗滌
了一樣。

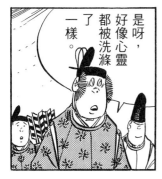

海邊的
景色果然
很棒呢。

喔喔，
實在
太清爽了。

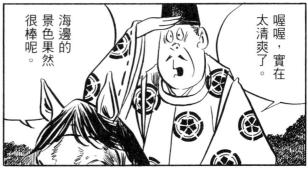

＊哈哈哈

就是說呀。

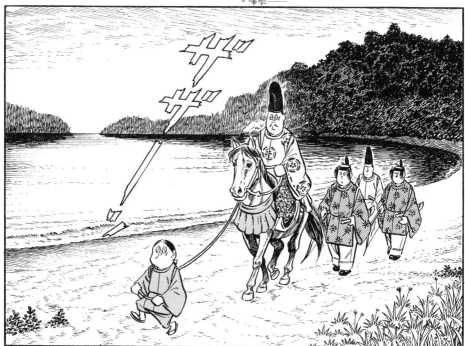

＊嘩啦——

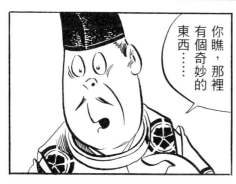

你瞧，那裡有個奇妙的東西……

哎呀，那是什麼？

怎麼了嗎？

他在岸邊發現了某個奇怪的玩意兒，走近一看——

原來是附著※海松的小蛤蜊。

※海松：一種生長在淺海岩石上的海藻。

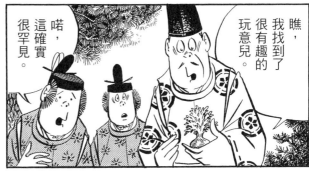

瞧，我找到了很有趣的玩意兒。

唔，這確實很罕見。

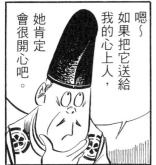

嗯～如果把它送給我的心上人，她肯定會很開心吧。

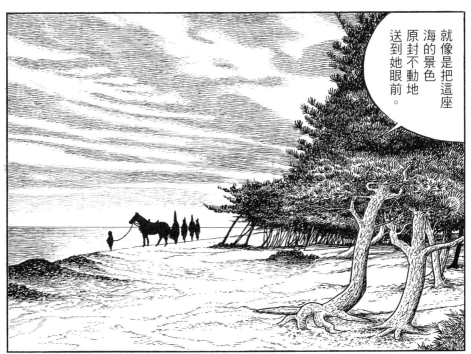

就像是把這座海的景色原封不動地送到她眼前。

394

喂。

有何吩咐？

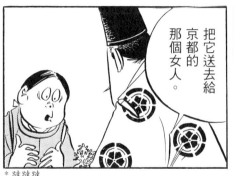

把它送去給京都的那個女人。

就跟她說：「我找到了個很有趣的玩意兒，想要讓妳瞧瞧。」知道了嗎？

是的，我明白了。

*蹬蹬蹬

老爺口中的那個女人，指的應該是夫人吧？

他既然都要回另一個家了，如果是土產，應該也會親自帶回去才對……

……好，加快腳步吧。

夫人，
老爺
使者來了。

咦，
老爺……
這可真難得呢。

老爺吩咐他
把這個
送過來。

哎呀，
這東西
還真是
有趣呢
……

那麼大人如今
身在何方呢？

大人
現在人在
※攝津國，
但這是在難波
一帶所發現的。

※攝津國：日本古代的令制國之一，位於現在的大阪府北部、兵庫縣東部。

他叫我把東西送到這裡。

送給我？

太奇怪了……
他都已經這麼久沒回來了，
連封信都沒送過，竟突然送土產回來……

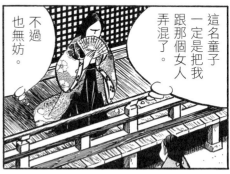

這名童子一定是把我跟那個女人弄混了。

不過也無妨。

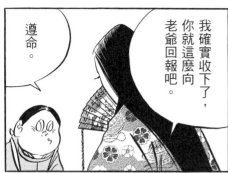

我確實收下了，你就這麼向老爺回報吧。

遵命。

確實很罕見……

偶爾也會發生這麼罕見的事呢。

咦？

不、不不，不是的，我是說這顆小蛤蜊。

　送給妻子的土產

是呀……妳去用盆子裝點水過來，我要好好欣賞它。

是，我立刻去。

這麼一瞧，倒像大海就在身邊，彷彿能聽到海浪聲一般……

是呀，這的確是件珍品。

＊阿阿阿

……真開心

398

大約十天之後，丈夫終於回到了京都。

歡迎回來。

我先前送來的東西怎麼樣呀？

妳可還喜歡？

哎呀，您沒有送東西回來呀。

究竟是什麼東西呢？

?

附著海松的小蛤蜊……因為實在飽富雅趣，所以我立刻派人送過來了，究竟……

什麼，小蛤蜊！

如果烤來吃的話，不知道該有多美味呢……

咦，烤來吃？

就是呀，如果是海松……對了，可以用醋來醃呢……

什麼！用醋醃！？

這女人說的話未免太不解風情了。

這兩種我明明都很愛吃呢……這麼美味的食材，您究竟送到哪裡去了呀？

這、這個嘛，實在……太奇怪了……

400

你究竟把東西送到哪裡去了！

是、是的，我把它送去「夫人」那裡了。

*混帳傢伙

什麼！？送到妻子那裡了？

*呔噠

看看你幹了什麼蠢事！立刻去把它取回來！

遵、遵命。

*呀呀

夫人當時明明這麼開心。

卻只因為送錯地方，就要她還回來，未免太可憐了。

又飄出大海的氣息了。

這實在饒富趣味。

其實是……

不知有何要事？

夫人，老爺派使者過來了。

哎呀，最近頻頻上門，真少見。

如此如此這般這般，所以希望把東西還給他……

這樣啊。

這果然是要送給那個女人的呀。

您明明一直很珍惜它呢。

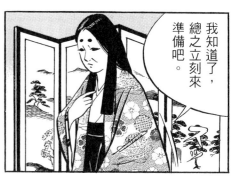

我知道了，總之立刻來準備吧。

把東西交給他吧。

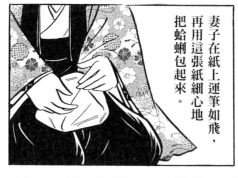

妻子在紙上運筆如飛，再用這張紙細心地把蛤蜊包起來。

是，實在太遺憾了。

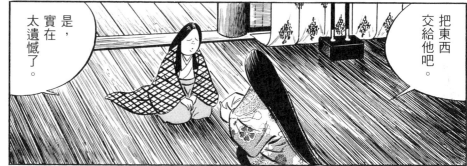

……

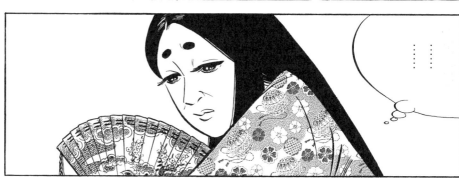

知道這土產不是送給自己的，居然還肯物物歸原主……

是？

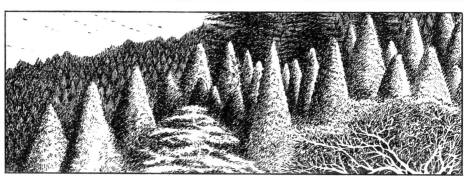

*呼呼

啊，遵命。

*喀隆

笨蛋！

我要回去了。要回「家」。

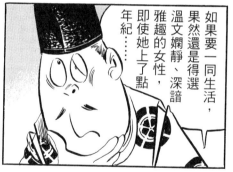

如果要一同生活，果然還是得選溫文嫻靜、深諳雅趣的女性，即使她上了點年紀……

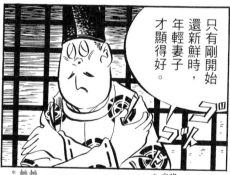

只有剛開始還新鮮時，年輕妻子才顯得好。

*轆轆　*喀隆

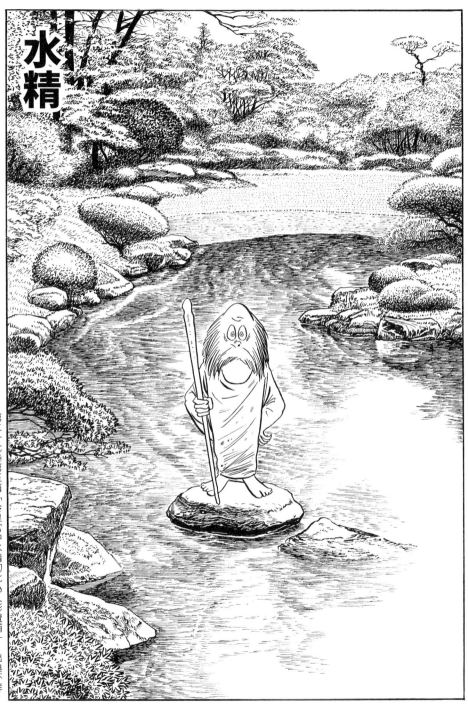

水精

第二十七卷第五篇「冷泉宮中水精幻化為人形遭捕」。出典不詳。

古時，在陽成天皇駕崩之後，當地正中央開了一條東西向的小路。

北町蓋起了民宅，南町則留下一座池塘。

這是南町還有人住的時候所發生的事……有一名男子當時正在門廊上乘涼打盹……

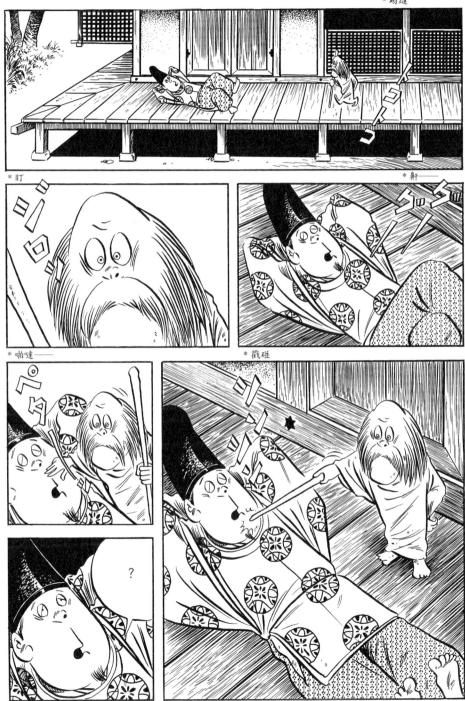

……

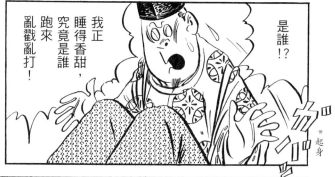

是誰!?

我正睡得香甜，究竟是誰跑來亂戳亂打！

*起身

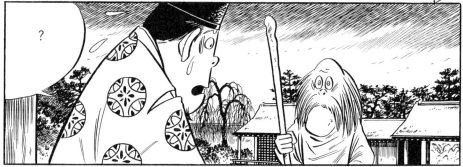

?

你、你是何方神聖？

……

從池塘裡？

你是從哪裡冒出來的？

這老爺爺真是讓人搞不懂。

那麼你找我有什麼事嗎？

＊踢躂

你為什麼會待在池塘裡？

……
……

＊踢躂

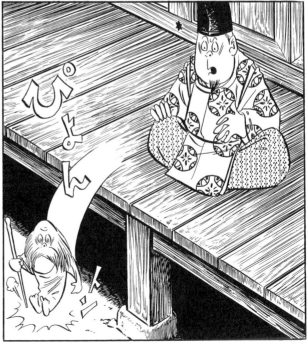

＊嘣

？

＊砰

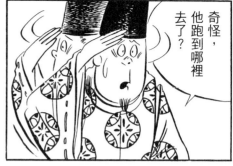

奇怪，他跑到哪裡去了？

哎唷，嚇了我一跳。這老爺爺還真奇怪呢。

翌日。

那傢伙一定是某種妖怪吧。

如果是來自池塘，可能就是池塘精吧。

自古以來，池塘或沼澤就常常會有修煉成精的妖怪。

不過他為什麼會來碰我的臉呢？

看起來又不像有什麼要事，真是搞不懂。

嗯，真想知道他的真面目。

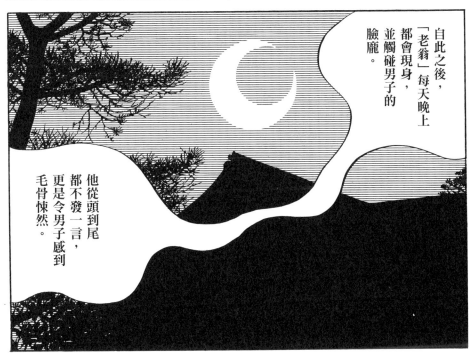

自此之後，「老翁」每天晚上都會現身，並觸碰男子的臉龐。

他從頭到尾都不發一言，更是令男子感到毛骨悚然。

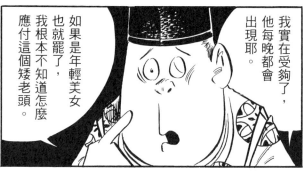

何況他還一句話都不說。

如果是年輕美女也就罷了，我根本不知道怎麼應付這個矮老頭。

我實在受夠了，他每晚都會出現耶。

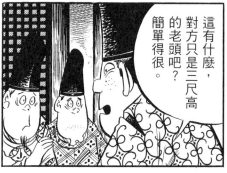

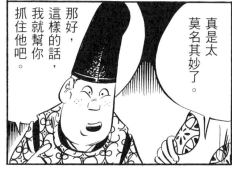

這有什麼，對方只是三尺高的老頭吧？簡單得很。

那好，這樣的話，我就幫你抓住他吧。

真是太莫名其妙了。

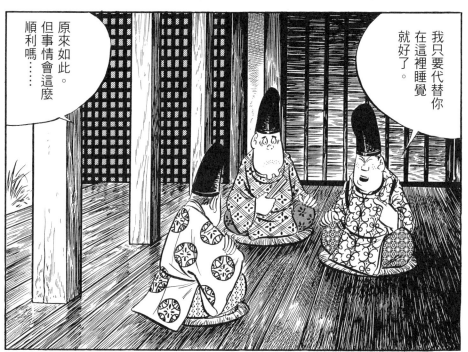

原來如此。但事情會這麼順利嗎……

我只要代替你在這裡睡覺就好了。

於是這名男子
當晚就
代打上陣。

啊，
在傍晚乘涼
真舒服。

*啞——

*哈欠——

實在等太久，
都快真的
睡著了。

搞什麼嘛，
老頭該不會認出
我而害怕了吧？
完全不肯
露面呢。

* 喇——

* 鼾——

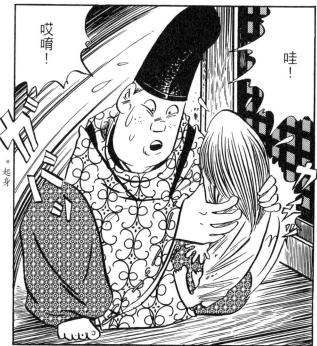

哎唷！

哇！

* 起身

哦！？

* 喀嘁

終於現身啦，很好。

看我把你五花大綁。

* 繞圈

416

快點過來吧！

喂，我辦到了！我抓到這老頭了！

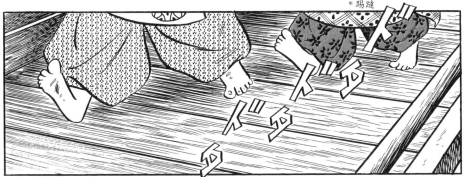

*踢躂

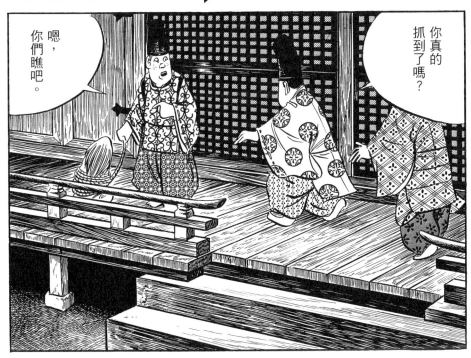

嗯，你們瞧吧。

你真的抓到了嗎？

你是打哪來的？

你究竟是何方神聖？

老爺爺，

你究竟是池塘的精靈，還是妖怪，又或者是⋯⋯

⋯⋯⋯⋯

為什麼要亂摸別人的臉？

別緊閉著一張嘴，快說！

搞什麼嘛，幹麼都悶不吭聲。

⋯⋯⋯⋯

誰、誰去用盆子裝點水過來好嗎？

418

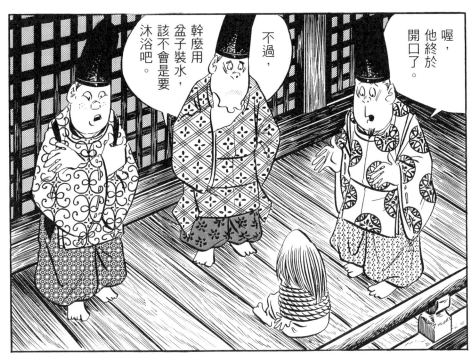

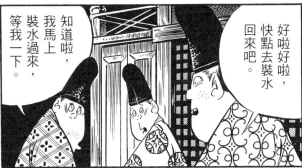

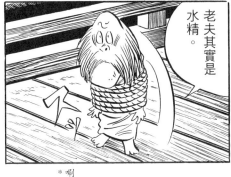

*砰砰砰

*唰

419 ｜ 水精

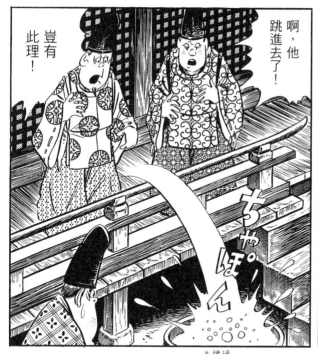
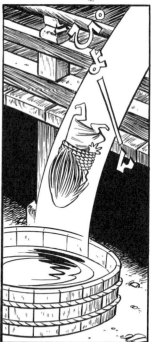

420

該不會是溶化了吧。

到處都找不到老爺爺的身影。

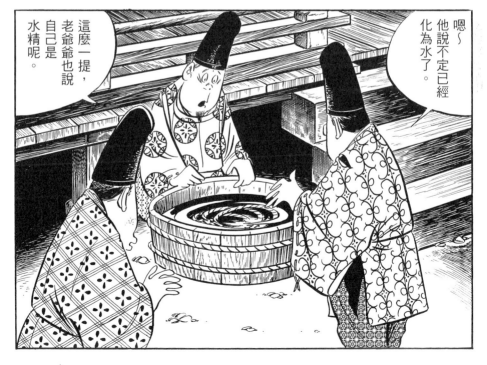

嗯～他說不定已經化為水了。

這麼一提，老爺爺也說自己是水精呢。

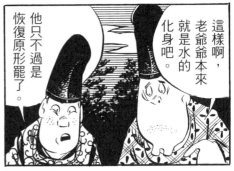

這樣啊，老爺爺本來就是水的化身吧。

他只不過是恢復原形罷了。

嗯，大概是這樣吧。

……
……

盆子裡的水該怎麼辦？

這個嘛

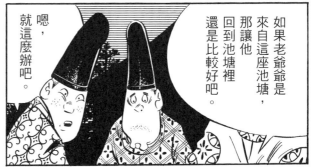

如果老爺爺是來自這座池塘，那讓他回到池塘裡還是比較好吧。

嗯，就這麼辦吧。

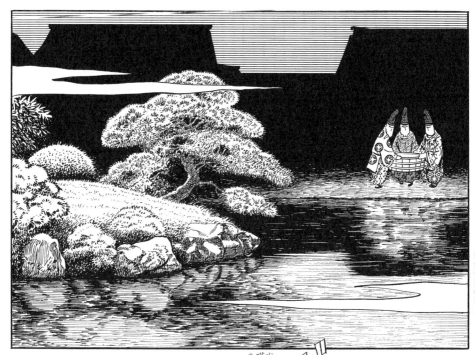

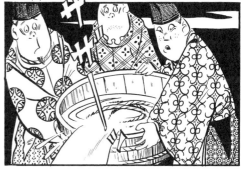

*嘩啦——

サ‖ー‖

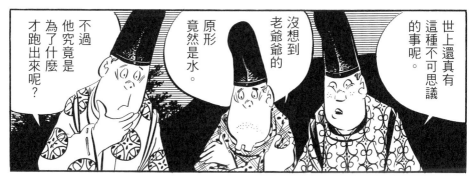

不過他究竟是為了什麼才跑出來呢？

沒想到老爺爺的原形竟然是水。

世上還真有這種不可思議的事呢。

他到底想對我們說什麼呢？

真是個勞師動眾的老爺爺呢。

這麼一來他就不會再現身了吧。

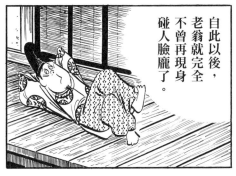

自此以後，老翁就完全不曾再現身碰人臉龐了。

男子偶爾會往池塘瞧一眼，看看老爺爺是不是在池中泅泳……

但再也沒有人見過這名老翁了。

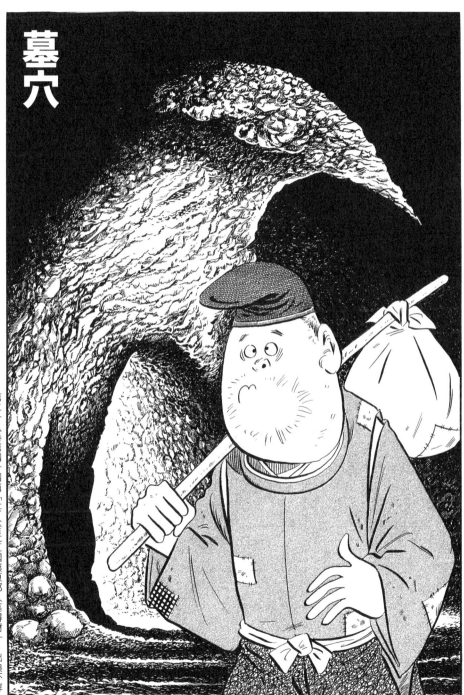

墓穴

第二十八卷第四十四篇「某人於近江國篠原郡入墓得財」。出典不詳。

※近江國篠原。

※近江國篠原：近江國是日本古代的令制國之一，篠原則位於現今滋賀縣南部野洲市一帶。

*咻——

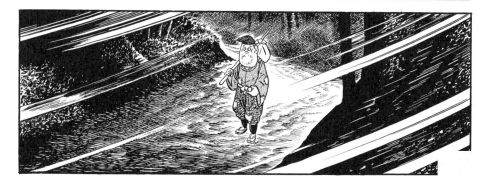

426

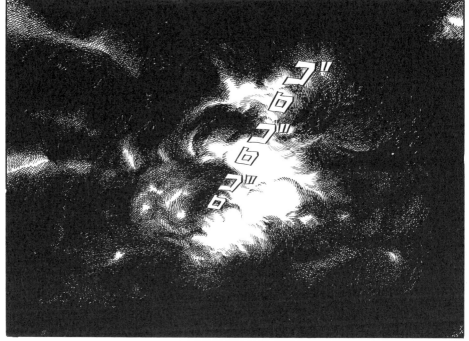

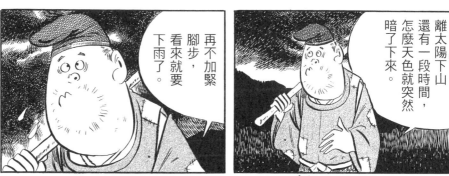

再不加緊腳步，看來就要下雨了。

離太陽下山還有一段時間，怎麼天色就突然暗了下來。

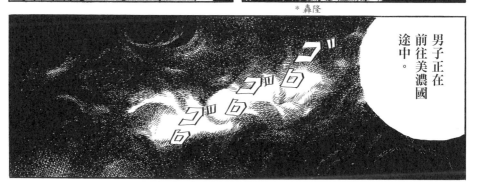

男子正在前往美濃國途中。

* 嘩啦——

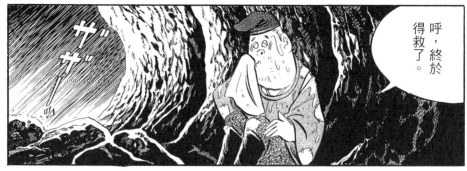

呼，終於得救了。

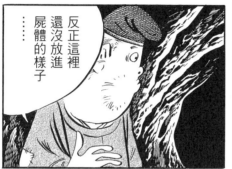

反正這裡還沒放進屍體的樣子……

真是的，居然在這種地方被擋住去路。

不過看來今晚雨暫時不會停呢。

既然決定了，那就再走進去一點瞧瞧吧。

看來今晚只能在這裡過夜了……

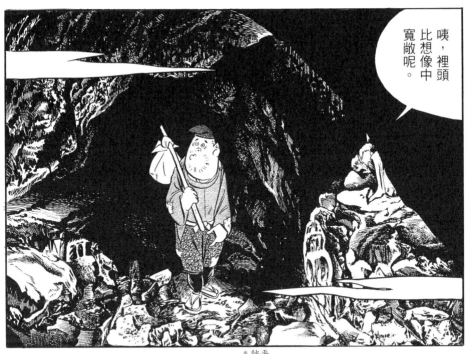

咦，裡頭比想像中寬敞呢。

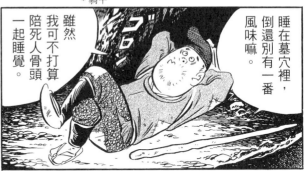

*躺平

睡在墓穴裡，倒還別有一番風味嘛。

雖然我可不打算陪死人骨頭一起睡覺。

總覺得自己好像也變成了屍體。

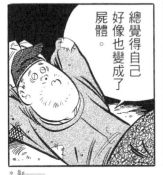

啊，開始想睡了……

*鼾——

不知是否因為旅途疲憊，男子就這麼睡著了。

* 嘩啦——

過了好一陣子，到了夜色正深的時候。

* 窸窣

* 咯喳

* 咯喳　* 窸窣

說、說不定是惡鬼……

究、究竟怎麼了？

* 咯喳

432

*窗窣

*咯喳

沒錯，這裡肯定是墓穴，説不定他正好回來了。

可惡，我就要在這種地方被惡鬼殺掉了嗎？這裡剛好是墓穴，所以很方便……不，不是説這種蠢話的時候。

*碰咚

*沙沙

……

嗯？聽起來似乎不像惡鬼。

應該跟我一樣，是在前往某地途中遇上大雨，於是走進這座洞穴，放下了自己的行李吧。

433 ｜ 墓穴

剛剛聽到的聲響，一定是脫掉簑衣的聲音。

……但是不小心一點也不行。如果以為是人類就卸下心防，但最後對方說不定真是惡鬼呢。

再稍微看看狀況吧。

啊，搞什麼，果然是人類嘛。

*呼

有沒有哪位神明是以這座墓穴為家呢？

我正打算去某個地方。

434

原來
如此啊。

只是行經此處，
突然下起大雨，
太陽也下山了。
我心想，
只過一夜就好，
才進了
這座墓穴。

搞什麼，
居然還有
供品……
這傢伙可真
老實呢。

雖然只是
微薄心意，
但請收下
這份回禮。

反正
肚子也餓了，
就由我來
好好享用吧。

喔，
這不是
麻糬嘛。

我瞧瞧。

啊，不、
不見了！

＊呼嚕

真好吃。

*咀嚼

供、供品居然不見了！

豈有此理！

什麼豈有此理，明明是你叫我好好享用的。

……不過他如果大吵大鬧，可就麻煩了。

一定是惡鬼！

不、不可能，神明怎麼會待在這種地方。

這裡該不會真的有神明吧？

神明將供品給……

絕對是惡鬼吃掉的！

*哇──　*顫巍

436

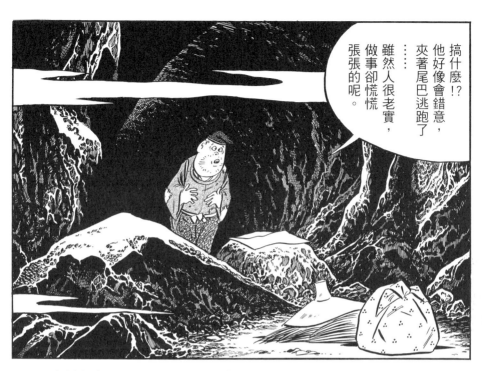

搞什麼!?他好像會錯意，夾著尾巴逃跑了⋯⋯雖然人很老實，做事卻慌慌張張的呢。

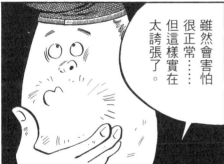

雖然會害怕很正常⋯⋯但這樣實在太誇張了。

哎，畢竟供品都不見了，所以他才以為這裡有惡鬼吧。

哎呀，他也未免太慌張了，竟然連包袱都忘了帶走。就讓我來瞧瞧。

哎呀，居然還留下了簑衣跟斗笠。

……不過，這些東西留在原地也不是辦法。

這裡可是墓穴呢，這樣會打擾到遺體的。

看來雨已經停了，我也出發吧。

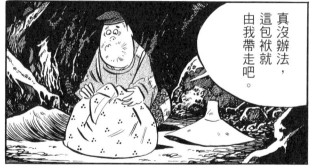

真沒辦法，這包袱就由我帶走吧。

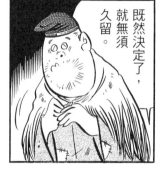

既然決定了，就無須久留。

438

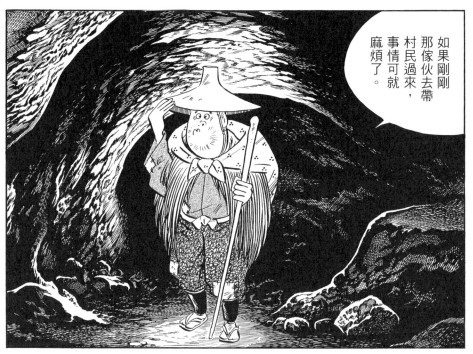

如果剛剛那傢伙去帶村民過來，事情可就麻煩了。

說來世上任何地方都可能會有奇遇呢。

嘿嘿嘿，天外飛來一筆橫財。有了這些東西，我也是一名堂堂的旅人了。

如果在這種地方打開包袱，可是會被誤認為小偷呢。

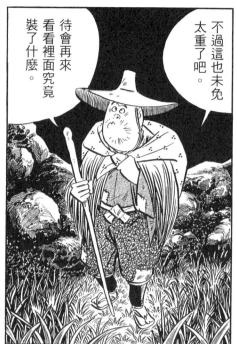

待會再來看看裡面究竟裝了什麼。

不過這也未免太重了吧。

男子急忙趕路上山，走到山腰時正好天亮了。

來瞧瞧裡頭究竟裝了些什麼。

好，就在這裡歇腳吧。

都忍不住興奮了起來呢。

啊，這下可不得了了！

……這麼看來，那男人原來是行腳商人呀。

有了這些，我就可以過得舒舒服服了。這就是所謂的不勞而獲吧。

不不不，這可是那傢伙親自供奉給我的呢。

沒人知道幸運究竟何時會從天而降呢。

還真想跟別人分享，叫他們也去墓穴裡過夜看看。

嗯～這份幸福，

＊嘻嘻嘻

這就是所謂「偶然的神祕」吧。

就像撿起掉在地上的東西那樣，突然就一把抓住了幸運。

今晚要不要再到哪座墓穴過夜呢……

＊啪啪啪

442

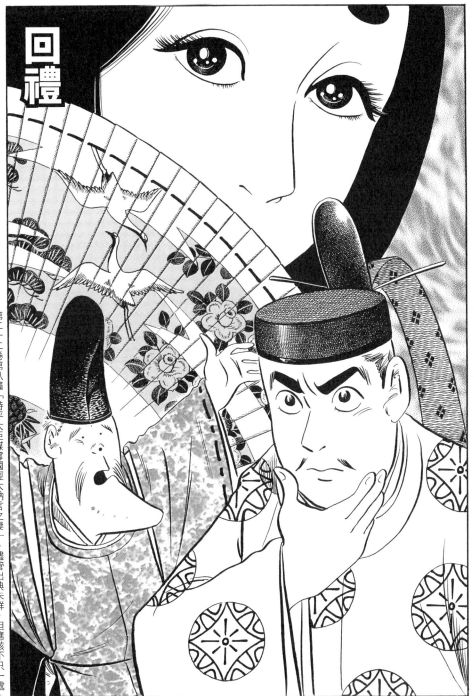

第二十二卷第八篇「時平大臣謀奪國經大納言之妻」。儘管出典未詳，但應該不只一處。

※藤原時平（八七一～九〇九）：平安時代的公卿，歷任參議、中納言、右大將、大納言、左大將等職，後任左大臣兼左大將，官居正二位。以跟菅原道真之間的政爭而聞名。

冬季某月的一個明亮夜晚——兩名男子正在本院左大臣府邸密談。

其中一人是兵衛佐平定文，也就是先前曾登場的「色事師」平中。

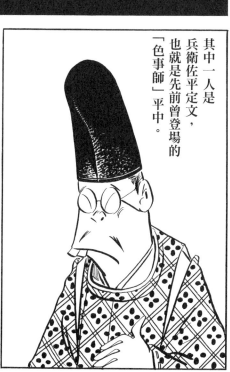

另一人則是這間宅第的主人※藤原時平。

實不相瞞，身為關白藤原基經之子，這位年輕俊秀也是一名不輸給平中的花花公子。

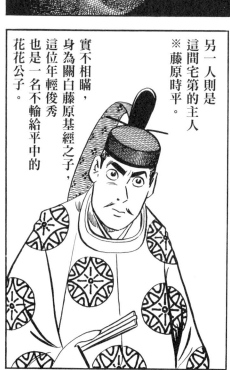

444

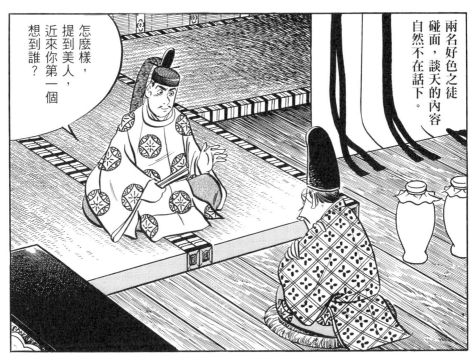

兩名好色之徒碰面，談天的內容自然不在話下。

怎麼樣，提到美人，近來你第一個想到誰？

喔，你指的究竟是誰呢？

*奸笑

就算你說美人、美人，但配得上美人這個稱號的，也只有那位佳人了吧。

不不不，我洗耳恭聽。

當你的面談這件事，總覺得有點不好意思⋯⋯

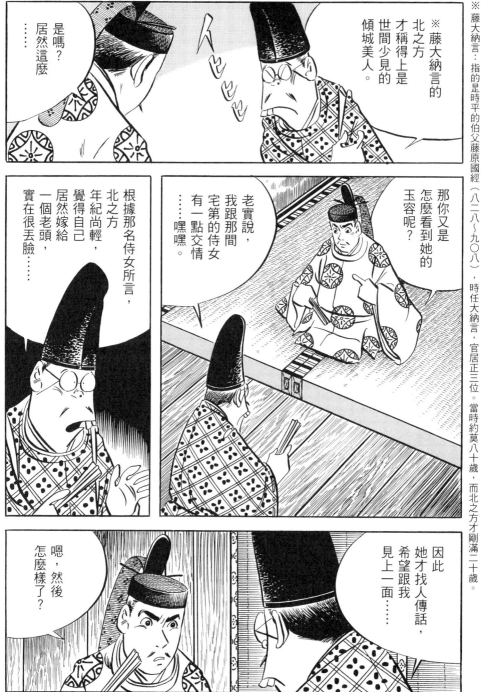

＊嘻嘻嘻

※藤大納言：指的是時平的伯父藤原國經（八二八～九〇八），時任大納言，官居正三位。當時約莫八十歲，而北之方才剛滿二十歲。

※藤大納言的北之方才稱得上是世間少見的傾城美人。

是嗎？……居然這麼

那你又是怎麼看到她的玉容呢？

老實說，我跟那間宅第的侍女有一點交情……嘿嘿。

根據那名侍女所言，北之方年紀尚輕，覺得自己居然嫁給一個老頭，實在很丟臉……

因此她才找人傳話，希望跟我見上一面……

嗯，然後怎麼樣了？

446

*嘿嘿嘿

這個嘛……我對北之方也不反感……因此就悄悄跟她碰了面。

你還真是不簡單呢，哈哈哈。

不，我們還沒有發展到以身相許的地步呢。

不過，

她當真是國色天香嗎？

這自然不在話下，現在正是品嘗的時候，不……是花朵盛開的時候。

*嘻嘻嘻

論年齡，也是我和她比較匹配。更別提對方還是這等傾城美女。

*嗯——

大納言雖是我的伯父，但畢竟已是年過八旬的老人了。

看來我需要好好籌劃一番。

唉，實在太糟蹋了。

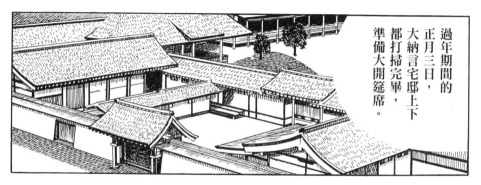

過年期間的正月三日，大納言宅邸上下都打掃完畢，準備大開筵席。

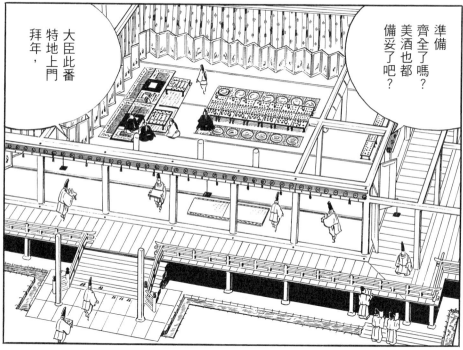

準備齊全了嗎？美酒也都備妥了吧？

大臣此番特地上門拜年，

怎麼會來向你這樣地位比較低的人拜年呢？

話雖如此，時平大臣可是當今政壇的頭號風雲人物，像他這樣的人，我們可千萬不能失了禮數。

儘管大臣
是我的親姪子
沒錯……

但最近在宮中
他就會
伯父大人長、
伯父大人短
地叫我。
他雖然年紀輕，
禮數卻很
周到呢。

只要一有機會，

總覺得
沒那麼
單純。

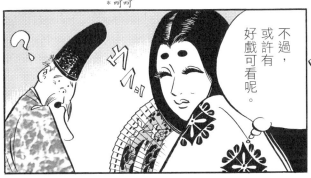

不過，
或許有
好戲可看呢。

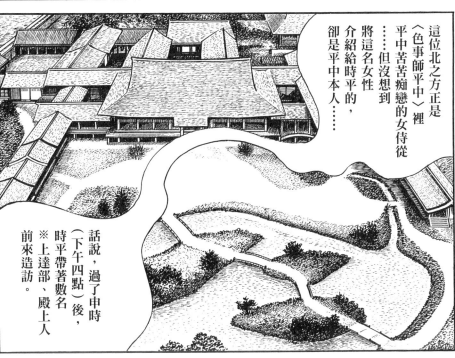

這位北之方正是
〈色事師平中〉裡
平中苦苦痴戀的女侍從
……但沒想到
將這名女性
介紹給時平的，
卻是平中本人……

話說，過了申時
（下午四點）後，
時平帶著數名
※上達部、殿上人
前來造訪。

※上達部：指官階在三位以上的官員。殿上人：指官階在四、五位的朝臣中，獲准進入清涼殿「殿上之間」的官員。

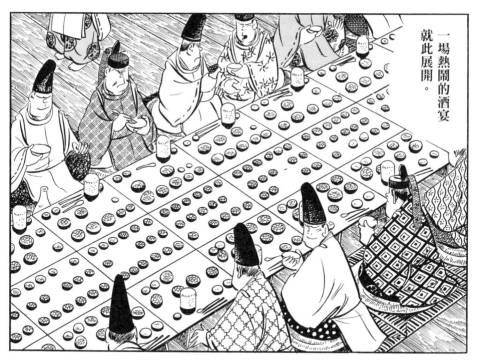

一場熱鬧的酒宴就此展開。

北之方這時正待在離時平不遠的竹簾另一側。

這才稱得上是男人味。

真是年輕芬芳。

那我也來吟唱幾句吧。

等你好久了。

*孤枝是白杵峰的紅葉

無論是詩歌或吟詠的實力，時平的男子氣概都遠遠勝過他人。

不知誰這麼幸運，能跟這等才子共結連理。

啊，這聲音簡直有如天籟……

*哈哈哈

……相形之下

我居然得跟這種上了年紀的乾瘦老頭子共度一生，

……實在太悲慘了

他明明看不到我才對……

哎呀，簡直像是聽到我的心聲一樣，他也回頭望向我這裡了。

真是這樣的話，倒不如直接把我從這裡帶走算了。

啊，該不會……

* 嗝

不不不，
這麼做就
太失禮了。

看來你也有
幾分醉意，
差不多該把車
叫過來了
⋯⋯

我今晚酩酊大醉，
請讓我在府上
稍事歇息，
等酒醒之後
再打道回府。

好的，
就這麼辦吧。

* 呼——

不久之後，其他上達部便留下時平一人回家了。

您真是太客氣了。

嗝。

老實說，今天準備了兩匹駿馬跟和琴等回禮，不知您還滿意嗎？

如果要我趁著醉意大膽開口的話，我想向伯父大人討一件只有您才擁有的東西做為回禮。

怎麼了嗎？

駿馬雖然很不錯，可是……

好比伯父大人
最引以自豪的
……

沒錯，
正是如此。

咦？
只有我才擁有
的東西……
是嗎？

*瞥

*喝

究竟……

您肯定擁有
什麼令人垂涎
三尺的東西吧？

嗯～說到
只有我才有、
又引以自豪的
東西……

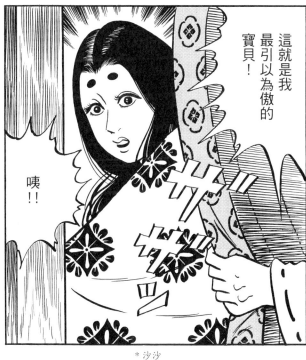

這就是我
最引以為傲的
寶貝！

咦
!!

啊，對了！

*沙沙

*躂躂躂

455　回禮

不管是多麼了不起的大臣，手中應該也沒有這麼上等的貨色吧。

*羞——

哦，的確沒錯，實在太驚人了。

*嘿

那就把她當做回禮吧。

這麼一來，我就不虛此行了。

456

*哈哈哈

哎呀，
今晚實在
太開心了。

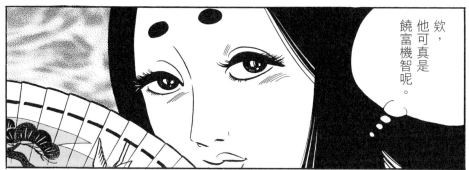

欸，
他可真是
饒富機智呢。

啊，
醉意突然
湧了上來。

差不多
該把車
叫過來了。

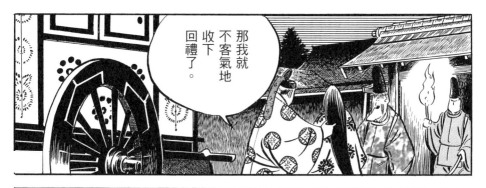

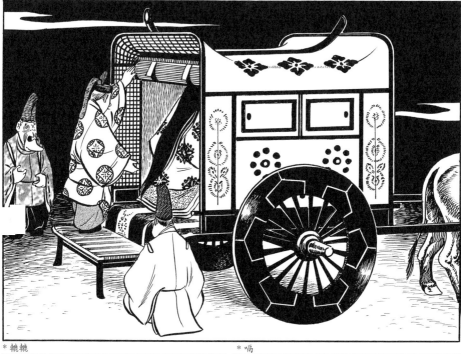

＊轆轆

＊嗝

458

什麼老太婆，他就適合跟老太婆在一起呢。

沒錯，我跟妳才是天作之合。

*轆轆

啊，他們真的要走了……

*嗝

我、我該不會犯了什麼難以彌補的大錯吧……

再怎麼說，把自己的妻子當成回禮，實在太不像話了。

這、這下該如何是好……

不過
她年紀尚輕，
大臣畢竟還是
跟她比較相配。

……話雖這麼說，
我果然還是
很捨不得。
這麼做
太可惜了。

我真是
糊塗。

已經不剩
半點夢想
和智謀了，
真丟臉……

*轆轆

460

呵呵呵，事情進展得真順利。

真正的婚姻生活現在才要開始呢。

* 啾——

儘管人們總說選妻要選年輕的；但對妻子來說，實在沒有比年輕力壯的男子更好的對象了。何況是像時平這樣又帥又有錢的精英，簡直就是求之不得呢……

Mizuki Shigeru
Konjaku Monogatari

外術師

第二十八巻第四十篇「老翁以外術盗瓜食用」。出典不詳。

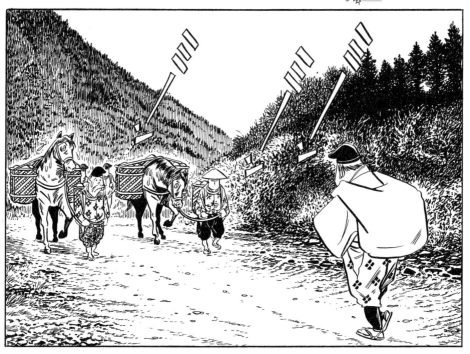

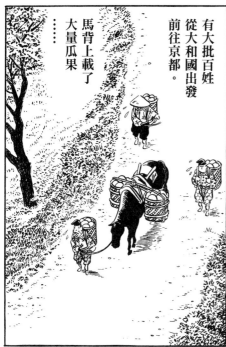

……馬背上載了大量瓜果有大批百姓從大和國出發前往京都。

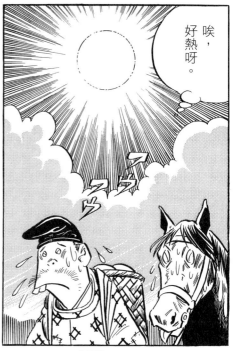

唉，好熱呀。

＊呼呼

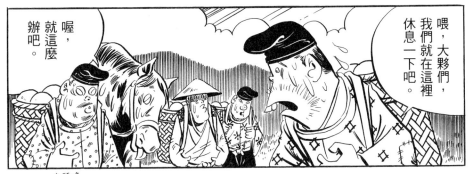

喂，大夥們，我們就在這裡休息一下吧。

喔，就這麼辦吧。

嘿咻。

*砰咚

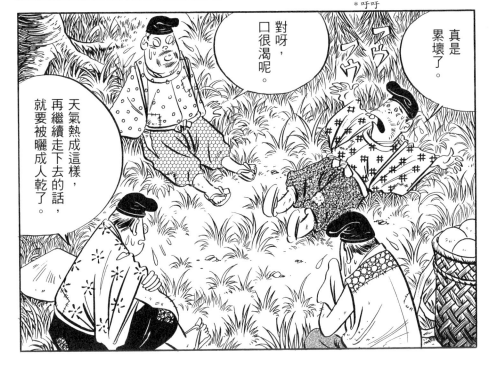

*呼呼

真是累壞了。

對呀，口很渴呢。

天氣熱成這樣，再繼續走下去的話，就要被曬成人乾了。

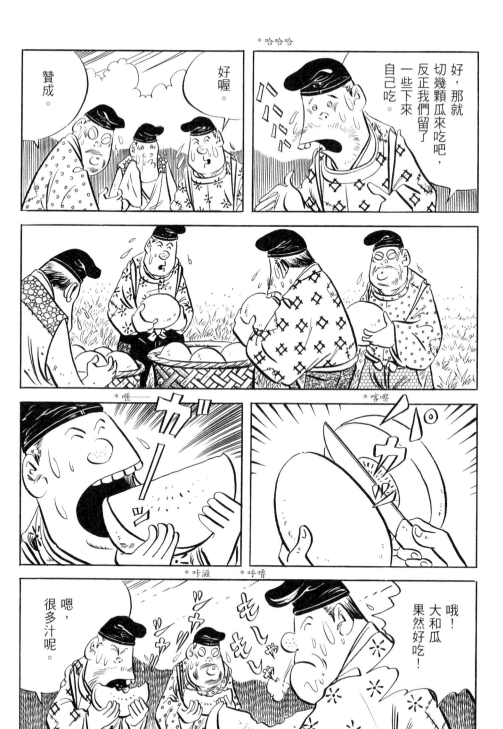

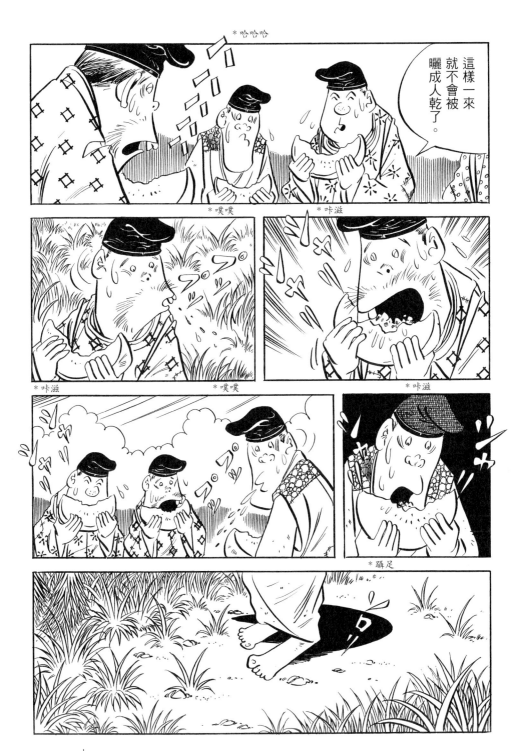

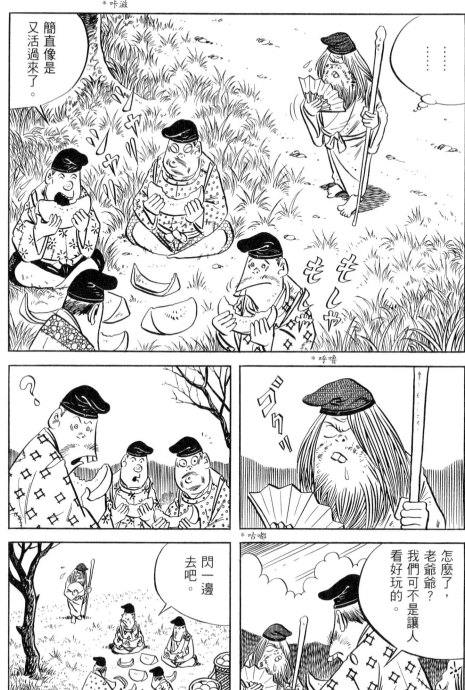

＊咔滋

＊呼嚕

＊咕嘟

468

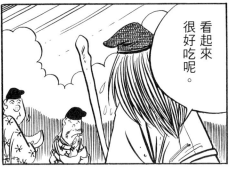

看起來
很好吃呢。

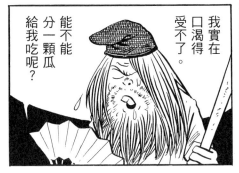

我實在
口渴得
受不了。

能不能
分一顆瓜
給我吃呢？

這些瓜可不是
我們的。

沒錯
沒錯，
是要送去給
別人的
重要貨品。

當然不可能
給你吃囉。

你們也未免
太無情了。

老爺爺，
可別怪
我們唷。

＊吵死了，臭老頭

你們應該對老年人更體貼一點才對，不過⋯⋯

らるせじぃじぃ

不肯送我也沒關係我就自己種來吃。

老爺爺說完後，便撿起了旁邊的樹枝，開始挖地。

喂喂，老爺爺，你打算從耕田開始嗎？

在這種大太陽下，也太辛苦了吧。

＊噗噗　　　＊咔滋

*哈哈哈

*呸呸

這麼做未免太悠哉了。

老爺爺接著四處撿拾眾人吐出的種子，撒在地面上。

*啪嗒

喂，老爺爺！也該藉機挖苦夠了喔！

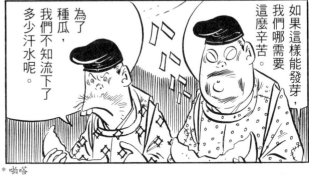

*哈哈哈

為了種瓜，我們不知流下了多少汗水呢。

如果這樣能發芽，我們哪需要這麼辛苦。

*啪嗒

就算在這種地方播種，這裡畢竟不是田地，不可能會發芽的。

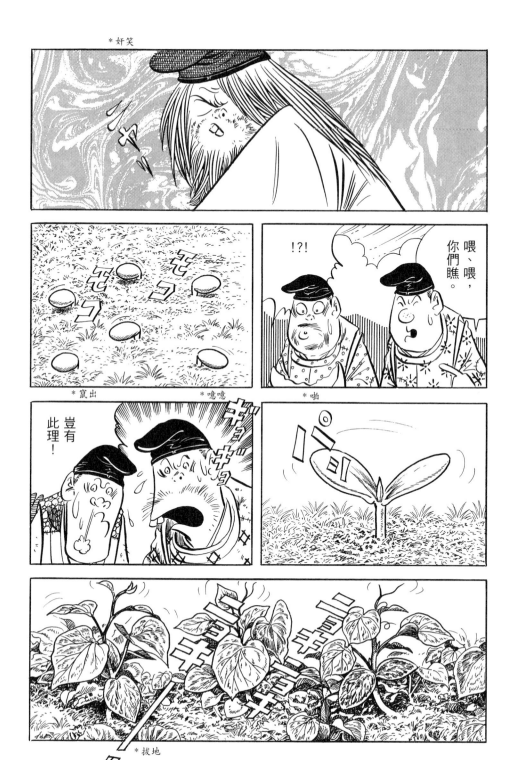

472

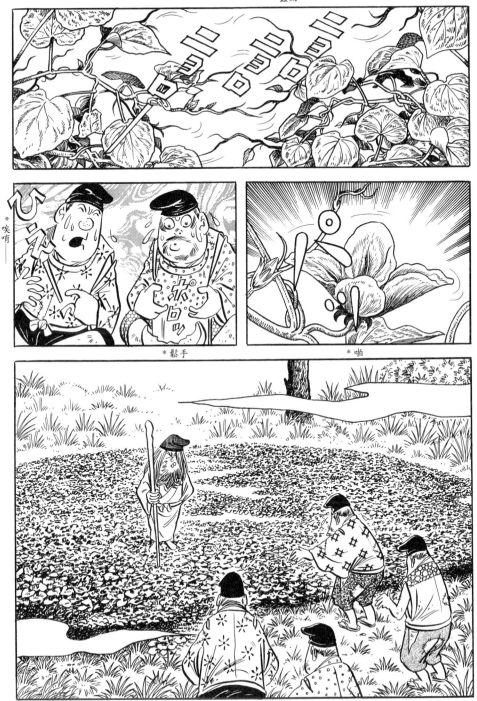

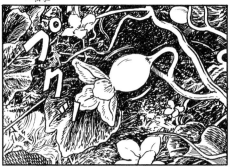

＊隆起

啊，居然還結果了！！

難、難道是神明……

這位老爺爺究竟是什麼人？

騙、騙人的吧……

說、說不定是仙人……

*啪嚓

*咔滋

*呼嚕

真好吃!

來摘
一顆吧。

啊,這瓜實在
太好吃了。

自己種的
吃起來又
更加美味。

*咕嘟

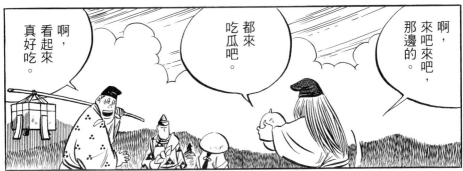

啊,來吧來吧,
那邊的。

都來
吃瓜吧。

啊,
看起來
真好吃。

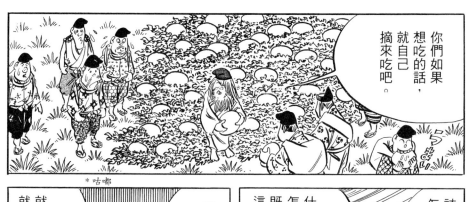

你們如果想吃的話，就自己摘來吃吧。

該、該、怎麼辦？

什麼怎麼辦，既然數量這麼多……

就吃吧。

就、就是說呀。

*咕嘟

真好吃。

*呼嚕

*呼嚕

*啪嚓

是貨真價實的瓜呢。

*咔滋

*咔滋

來吧，還有很多呢。

*呼嚕　　　　*嘁嚓

盡量吃，沒關係。

全都吃光光吧。

*哈哈哈

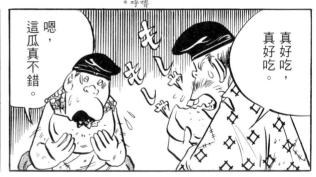

*呼嚕

真好吃，真好吃。

嗯，這瓜不錯。

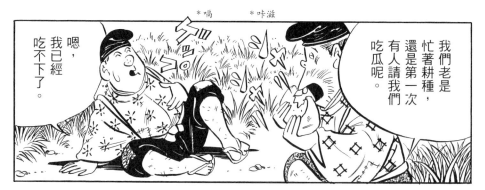

*嗝　　　*咔滋

嗯，
我已經
吃不下了。

我們老是
忙著耕種，
還是第一次
有人請我們
吃瓜呢。

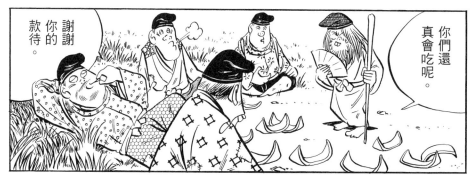

在速成田地裡
長出來的瓜果，
被大夥們
吃得一顆不剩。

謝謝
你的
款待。

你們還
真會吃呢。

告辭。

那我就
打道
回府了。

*奸笑

478

再會了。

那麼我們也該上路了。

嗯,但我已不想再見到瓜果了。

哈哈哈,說得沒錯。

什麼東西不見了?

不、不見了!

啊!

豈有此理!

咦!?

瓜、瓜果不見了!

啊，真的，空空如也！

怎、怎麼會這樣？

我覺得，小偷就是那位老爺爺。

你說什麼!?

是小偷幹的好事嗎！

怎麼可能，這麼多瓜也抬不動吧。

*混帳東西

チクショウ

所以那些瓜本來其實是我們的……

他哪是什麼狗屁神明！根本是天字第一號大騙子！

哎，這就是所謂的外術吧。

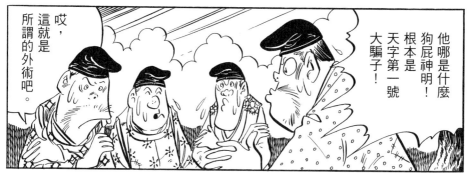

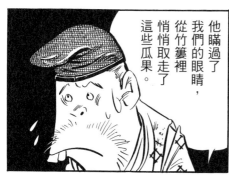

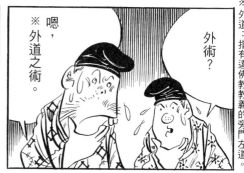

他瞞過了我們的眼睛，從竹簍裡悄悄取走了這些瓜果。

嗯，※外道之術。

外術？

※外道：指有違佛教教義的旁門左道。

480

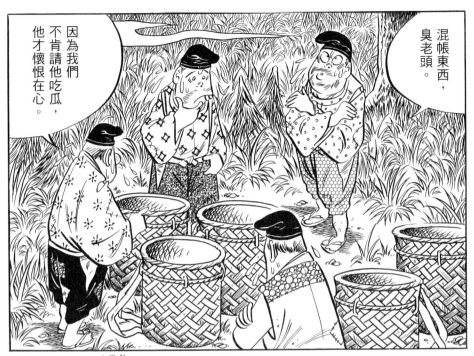

混帳東西，臭老頭。

因為我們不肯請他吃瓜，他才懷恨在心。

*腳軟

啊，疲勞又一口氣湧上來了。

居然一口氣吃光自己的瓜果……

他這麼做真是太陰險了。

不過我們也實在蠢到家了。

*坐倒

唉，我也是。

真是的，我們著著實實被擺了一道呢。

唉！

* 唧——

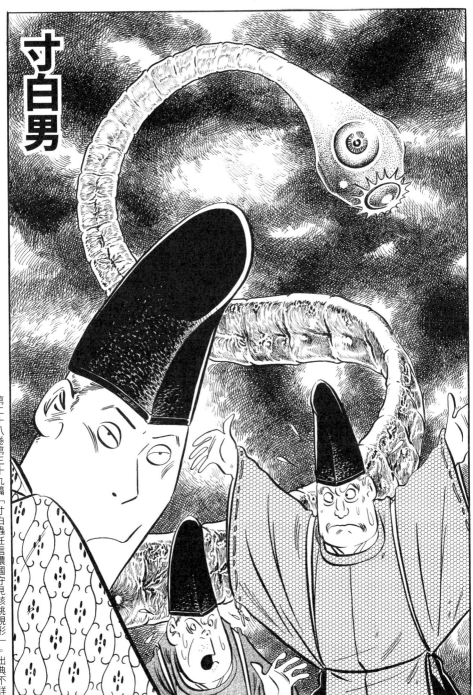

寸白男

第二十八卷第三十九篇「寸白蟲任信濃國守見核桃現形」。出典不詳。

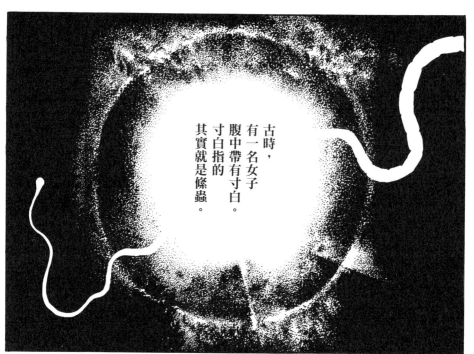

古時，
有一名女子
腹中帶有寸白。
寸白指的
其實就是條蟲。

＊呱呱

時光飛逝，
產下了
一名男嬰。

她因緣際會
嫁給某人
為妻。

這個孩子一路成長苗壯，在行完元服禮後，便踏上仕途。

最後終於當上了信濃守。

※歡迎饗宴：平安時代新任國守從京都到領地赴任時，國府官員會特別前往國境迎接並設宴。

當他來到轄地的第一天，便在國境召開了※歡迎饗宴。

*喧鬧

我國終於迎來了新任國守大人，實在可喜可賀。

您太客氣了。

國守大人，我幫您斟酒吧。

今天除了是一場歡迎會，還要祈求我國蓬勃發展。

請大家一起舉杯慶祝。

486

來，大家也盡量喝。

請一口氣乾了吧。

*咕嘟

嗚。

*咳咳

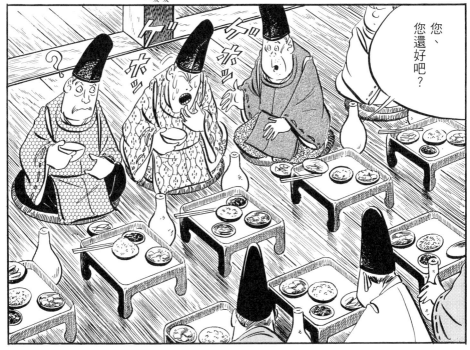

*咳咳

您、您還好吧？

這、這究竟是什麼酒呀？

還、還好，沒事……

味道好像不太一樣……

啊，您說這個酒嗎？

我國到處長滿了核桃樹，

因此就連酒中都摻進了磨好的核桃粉。

你、你說有核桃!?

*驚嚇

是的……不合您的胃口嗎？

沒、沒有，倒不是這樣……

其實我不太會喝酒啦。

原來是這樣呀。

*哈哈哈

*呼——

這些菜都是為了今天、為了國守大人特別做的。

真是不敢當。

那就請您享用菜餚吧。

*鳴

*呼嚕

……那我就嘗一口

*咳咳

*呼吁

怎麼了嗎？您的臉色不太好，該不會是哪裡不舒服吧……

沒、沒有。

*嘔——

489 ｜ 寸白男

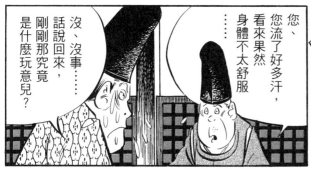

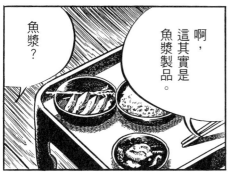

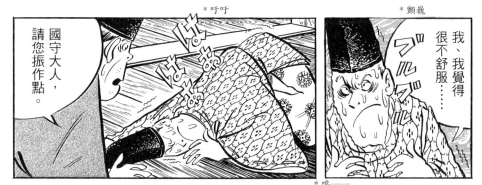

＊呼呼

＊顫巍

國守大人，
請您振作點。

我、我覺得
很不舒服……

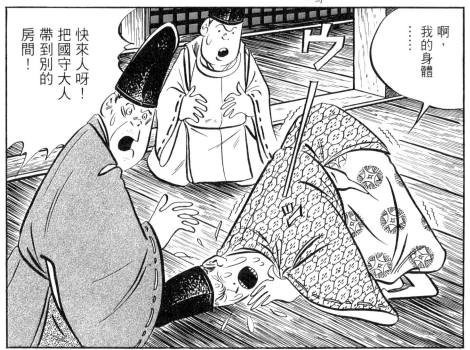

＊嗚——

快來人呀！
把國守大人
帶到別的
房間！

啊，
……我的身體

＊搖搖晃晃

嗯。

嗯——

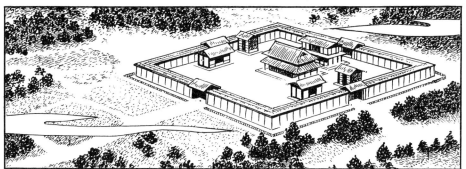

*鳴——

*吁吁

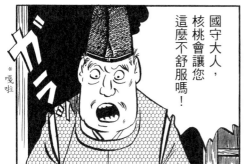

國守大人，
核桃會讓您
這麼不舒服嗎！

*嘎啦

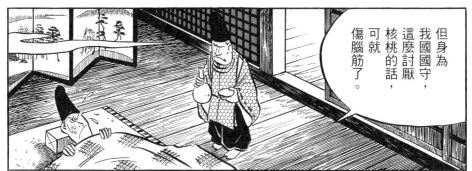

但身為
我國國守，
這麼討厭
核桃的話，
可就
傷腦筋了。

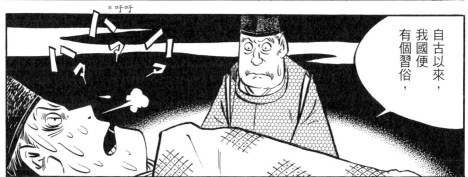

*吁吁

自古以來，
我國便
有個習俗，

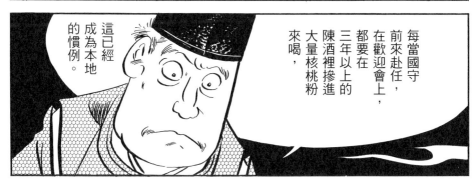

每當國守
前來赴任，
在歡迎會上，
都要在
三年以上的
陳酒裡摻進
大量核桃粉
來喝。

這已經
成為本地
的慣例。

請您再次品嘗看看。

*咕嘟——

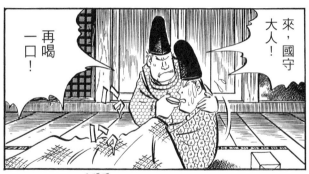

來，國守大人！

再喝一口！

*呼呼

啊，我已經不行了！

*嘔——

*噗——

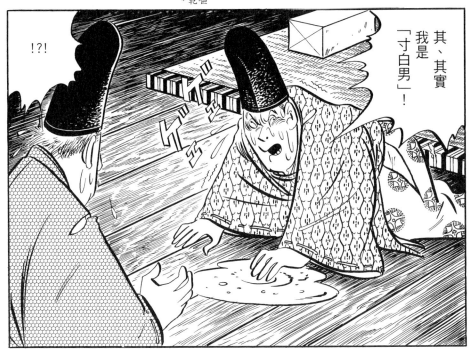

＊乾嘔

！？！

其、其實
我是
「寸白男」！

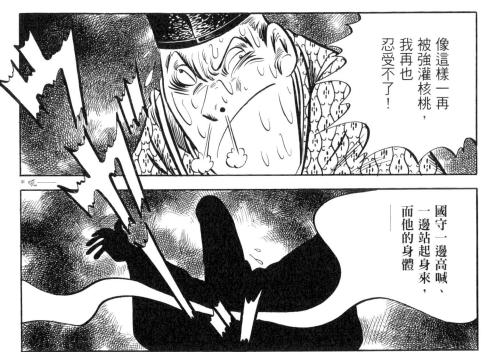

像這樣一再
被強灌核桃，
我再也
忍受不了！

＊吼──

國守一邊高喊、
一邊站起身來，
而他的身體
──

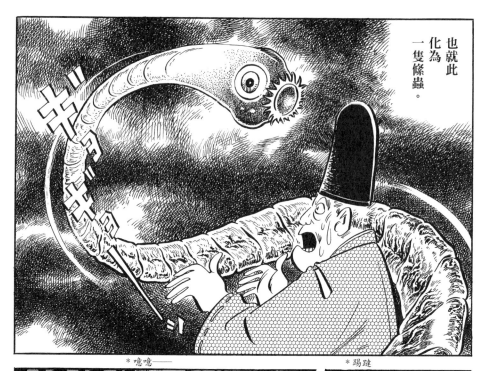

也就此化為一隻條蟲。

*嘻嘻——

*踢躂

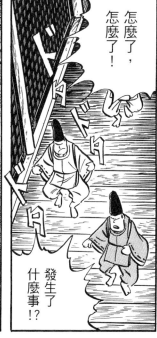

怎麼了，怎麼了！

發生了什麼事!?

*滑行

496

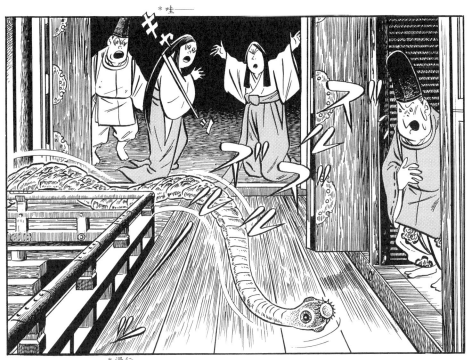

*哇——

*滑行

條蟲一路爬到了宴會廳，正當他好似停了下來時，卻當場溶成了一灘水。

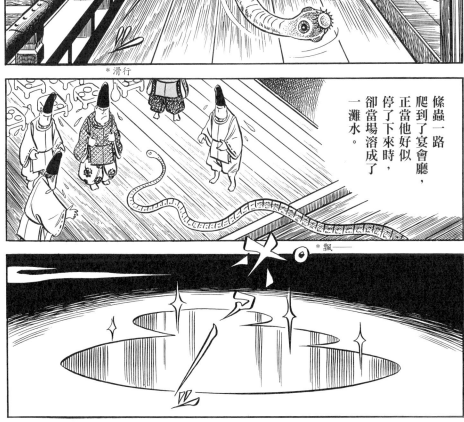

*飄——

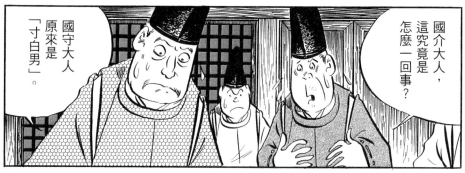

國介大人，這究竟是怎麼一回事？

國守大人原來是「寸白男」。

其實我本來只是半信半疑……

寸白男？

就是由寸白投胎轉世而成。

但他對核桃的反應實在異乎常人。

我心想該不會是……一試之下，果然如此。

這麼說來，我的確聽說過用核桃來治療寸白的事。

沒想到國守大人居然是寸白……

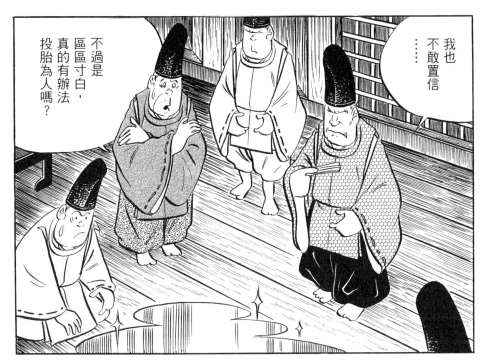

不過是區區寸白，真的有辦法投胎為人嗎？

……我也不敢置信

嗯～這種投胎方式真是太奇妙了……

* 嘎——

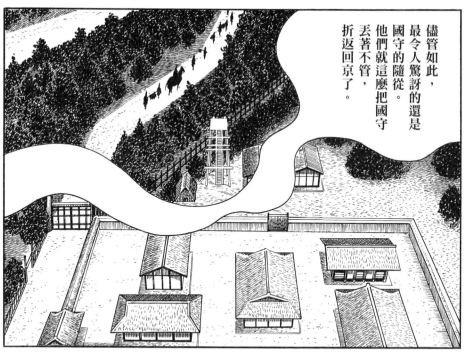

儘管如此，最令人驚訝的還是國守的隨從。他們就這麼把國守丟著不管，折返回京了。

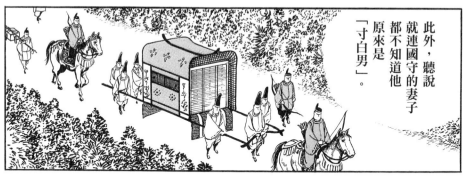

此外，聽說就連國守的妻子都不知道他原來是「寸白男」。

所以說，生命實在是太神祕了。

500

生靈

第二十七卷第二十篇「近江國生靈至京城索命」。出典不詳。

人死了之後，肉體雖然腐朽，靈魂卻留了下來，這稱為「死靈」。由此觀念來看，不得不說生者是因為有了靈魂，才得以維持生命。

換言之，靈魂永遠脫離身體的狀態，就叫做死亡。

不過即使還活著，生者的靈魂也可能會暫時脫離肉體。

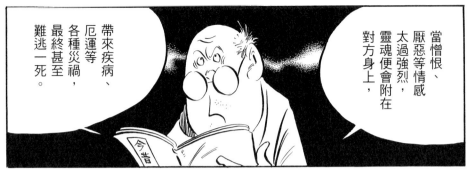

當憎恨、厭惡等情感太過強烈，靈魂便會附在對方身上，

帶來疾病、厄運等各種災禍，最終甚至難逃一死。

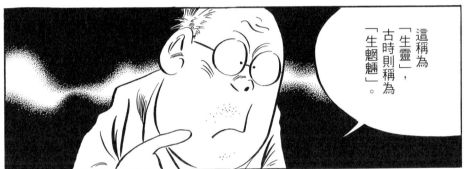

這稱為「生靈」，古時則稱為「生魑魅」。

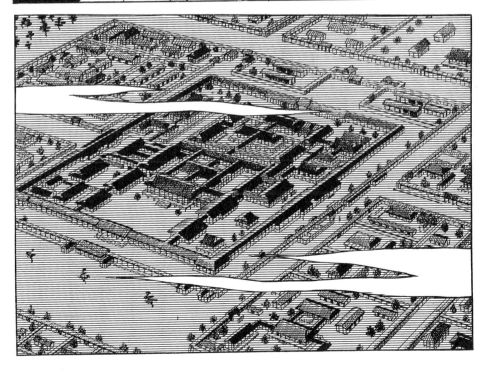

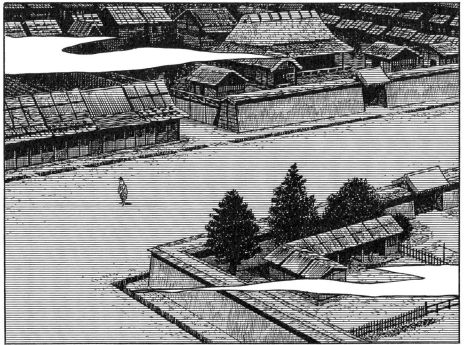

哎呀。

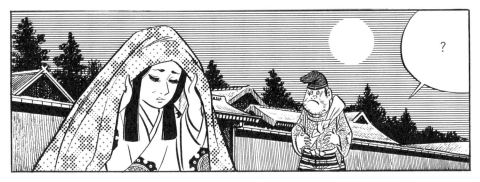

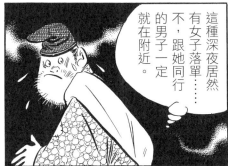

這種深夜居然有女子落單……不，跟她同行的男子一定就在附近。

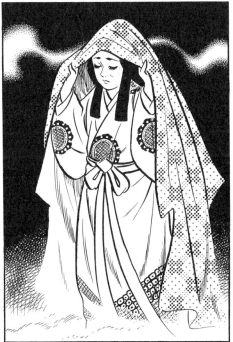

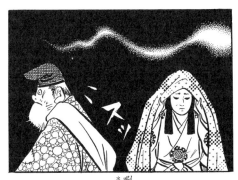

*唰

抱歉……

*驚

505 ｜ 生靈

※尾張國：日本古代的令制國之一，位於現在的愛知縣西部。

那邊的仁兄，請問您要前往何處呢？

咦？

我正要去美濃、※尾張。

那您想必正在趕路吧。

但我有一事請您務必幫忙。

不、不知究竟有何貴幹？

※某某民部大夫：《今昔物語》原書中刻意遺漏了他的姓名。

老實說，我想去※某某民部大夫的家，卻不小心迷了路，不知該怎麼走。

可以麻煩您幫我帶路嗎？

啊，如果是那裡，我倒是知道⋯⋯

從這裡過去還要走七、八町路。

我正在趕時間，實在沒辦法送妳到那裡⋯⋯

⋯⋯

但我有很重要的事，請您一定要帶我過去。

真是傷腦筋。

*拜託您了

哎呀，真是太開心了。

ホホホ*

⋯⋯

*呵呵呵

我、我知道了。我們就一起過去吧。

お願いです

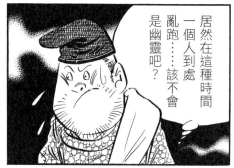

*雀躍

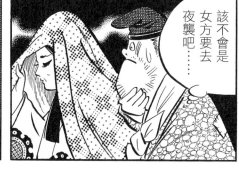

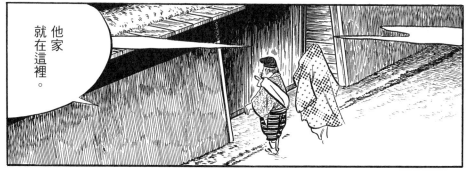

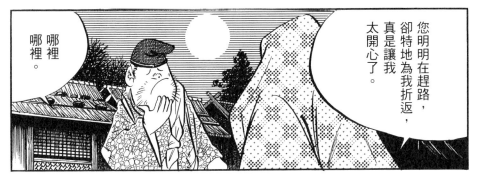

您明明在趕路，卻特地為我折返，真是讓我太開心了。

哪裡哪裡。

我是近江國如此這般某某人家的女兒。

當您有朝一日來到東國時，請務必大駕光臨。

咦!?

*飄──

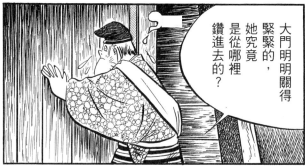

那女子果然是……

*嚇—

大門明明關得緊緊的，她究竟是從哪裡鑽進去的？

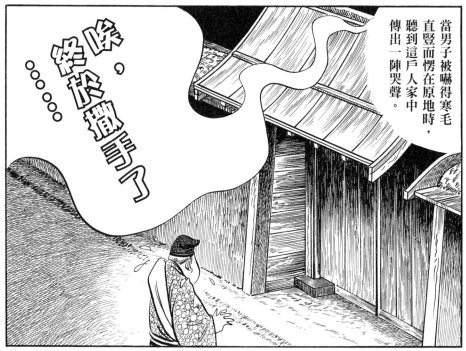

當男子被嚇得寒毛直豎而愣在原地時，聽到這戶人家中傳出一陣哭聲。

喲，終於撒手了

。。。。。。

嗯～太令人好奇了。

好像有人死了。

男子試著朝門裡偷看，在原地徘徊了一陣子。

＊咯咯咯

過沒多久天就亮了。

這麼說來，這裡可是有我認識的人呢。

去打聽一下狀況吧。

＊砰砰砰

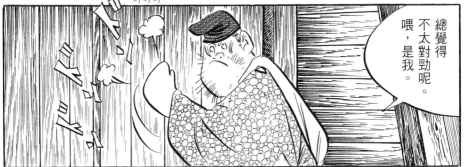

總覺得不太對勁呢。喂，是我。

＊咿呀

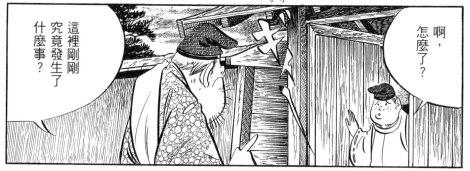

這裡剛剛究竟發生了什麼事?

啊,怎麼了?

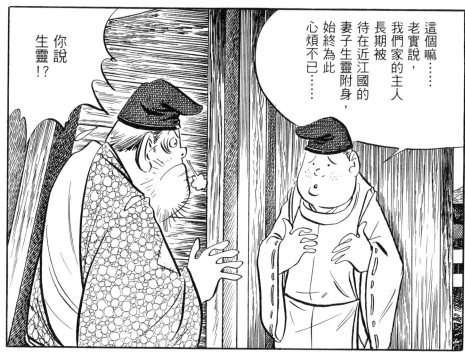

這個嘛……老實說,我們家的主人長期被待在近江國的妻子生靈附身,始終為此心煩不已……

你說生靈!?

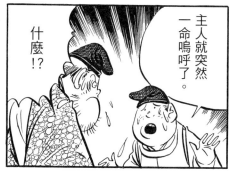

主人就突然一命嗚呼了。

什麼!?

生靈在天快亮時終於現身,沒多久之後,

512

這麼說來，那名女子果然不是活生生的人呀。

原來還真的有被生靈作祟至死這種事。

啊，不知為何，我也突然頭痛了起來。

該不會是被毒氣給薰到了吧。

還是把行程延後，先回家睡個覺吧。

我還真是遇上了很邪門的事呢。

男子彷彿冷到不住發抖，就這麼打道回府了。

＊發抖

一般來說，比起男性生靈，被女性生靈附身的例子更常見。尤其是性格內向、脾氣彆扭的女子，生靈會更容易附在他人身上。

總之，越愛鑽牛角尖的女人，就越容易化為生靈吧。既然會鑽牛角尖，就代表其執念有這麼深。

514

之後過了兩、三天。

＊呼——

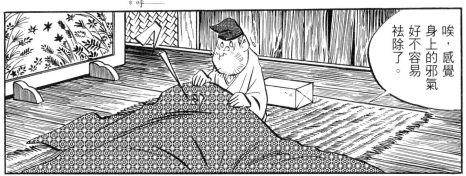

唉，感覺身上的邪氣好不容易祛除了。

真沒想到會遇上這樣的插曲。

那麼……就出門吧。

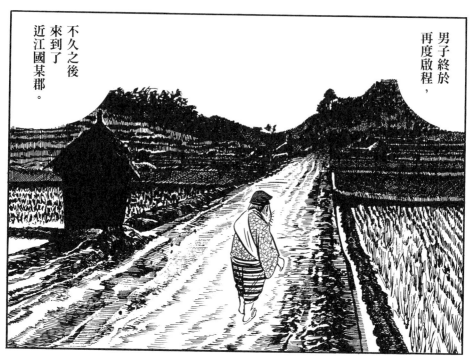

男子終於
再度啟程，

不久之後
來到了
近江國某郡。

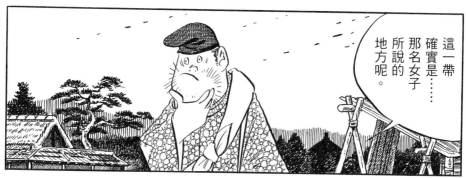

這一帶
確實是……
那名女子
所說的
地方呢。

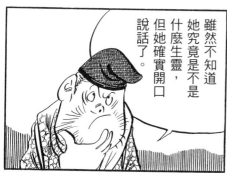

雖然不知道
她究竟是不是
什麼生靈，
但她確實開口
說話了。

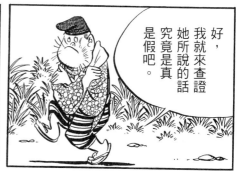

好，
我就來查證
她所說的話
究竟是真
是假吧。

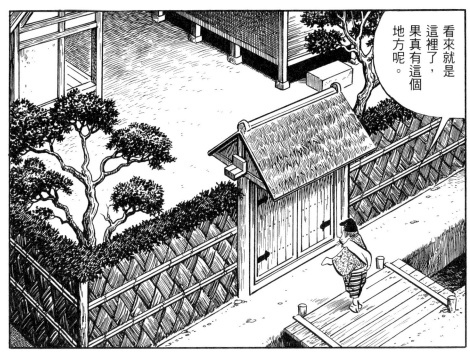

看來就是這裡了，果真有這個地方呢。

男子於是向這個家的女僕說明來意……

其實是發生了如此這般的事情……

咦!?

請你稍等一下。

*啪噠

她也太慌張了吧。哎，這畢竟是人之常情……

?

女僕再次走了出來。

夫人似乎想見你一面，請你進來吧。

好的。

男子走進家中，隔著竹簾和女子相見。

當時的喜悅我永生難忘。

先前夜裡，實在感激不盡。

＊呵呵呵

這是當然的呀。

這麼說來，妳當時果然和我碰過面囉⋯⋯

今晚請您在此好好歇息。

現在正在幫您準備晚膳。

＊咀嚼

不過，她本人也心知肚明呢。

實在令人吃驚，生靈這玩意兒原來真的存在。

我還以為生靈這種東西，是靈魂擅自轉移到他人身上，原來竟有形有體呢。

真是太客氣了……

這是夫人送給你的禮物。

原來如此，就是出於這份怨恨，讓她化為生靈嗎……

她可是被民部大夫大人給拋棄了呢。

請問，這個家的夫人究竟是……

男子這才釋懷，終於出發前往東國。

不過即使是死後，也有人因為餘恨未消而化為惡靈，將自己怨恨的對象詛咒至死⋯⋯這種事倒也不是沒聽說過。

無論如何，女人這玩意兒實在太可怕了。

若還活在人世，則化身為生靈，將自己怨恨的丈夫詛咒至死。

Mizuki Shigeru
Konjaku Monogatari

蛇淫

第二十九卷第三十九篇「蛇見女陰色性大發，出穴慘死刀下」。出典不詳。

* 唧──

某個夏日早晨，
有名年輕女子
正走在
近衛大路上。

近衛大路

陽明門

大內裏

鴨川

*唧——

......
......
真傷腦筋。
怎麼突然

內急了
起來。

*唧——

居然在這種
地方......
可是我好像
忍不住了。

唉，早知道
不該因為
天氣熱，
就喝了
那麼多水。

啊，我不行了。

就、就在那邊小解吧。

啊，您怎麼了嗎？

*嗚──

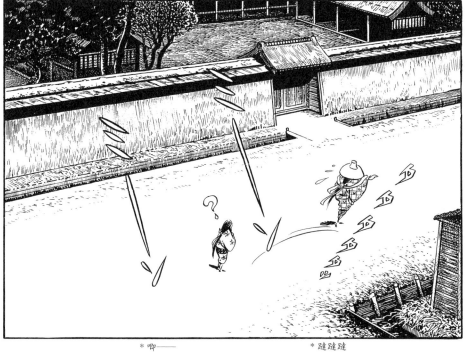

*唧──

*躂躂躂

＊沙沙

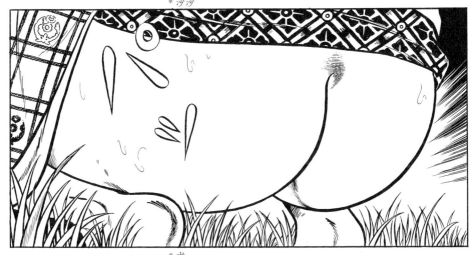

＊啪

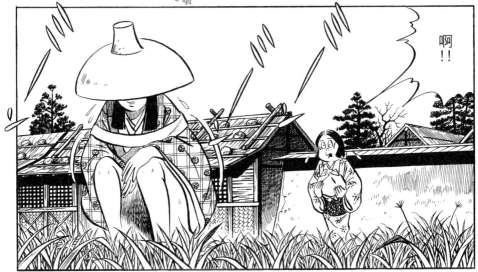

啊
！！

＊唰——

*嗡

*嘩啦——

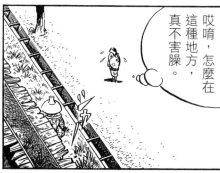

哎唷，怎麼在這種地方，真不害臊。

*嘩啦——

*呼

528

*閃爍

咦，還沒結束呀。

*偷瞥

已、已經上完了嗎？

該不會……是大解吧？

上得還真久呢……看來應該不是小解。

*唧——

就算這樣，未免上得太久了吧。

該不該喊她一聲呢？

但我可不想被她罵不知禮數。

一轉眼，過了兩個小時——

女子卻依舊蹲在原地動也不動。

女童終於走近女子身邊，向她搭話。可是——

小姐。

＊唧——

小姐，您還好嗎

……

……

咦，居然不理我。究竟是怎麼了？

……

……

八成不對勁，我該怎麼辦才好？

啊，該怎麼辦。事情

請您好歹回個話。

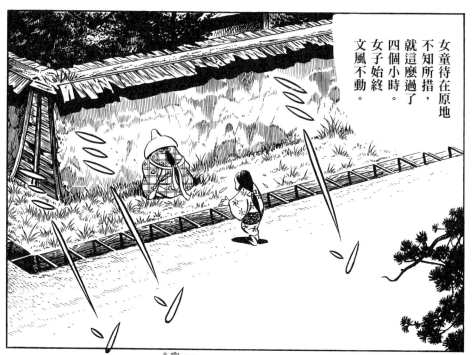

女童待在原地
不知所措，
就這麼過了
四個小時。
女子始終
文風不動。

*唧──

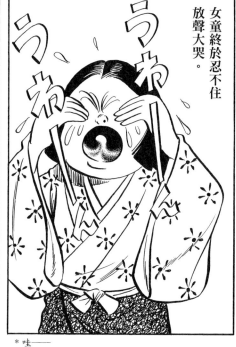

女童終於忍不住
放聲大哭。

うゎ
うゎ
うゎ

*哇──

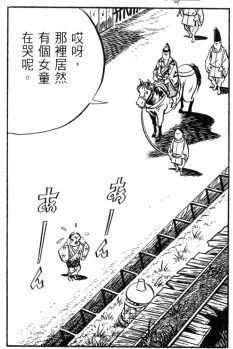

哎呀，
那裡居然
有個女童
在哭呢。

おーん
おーん
おーん

*噭──

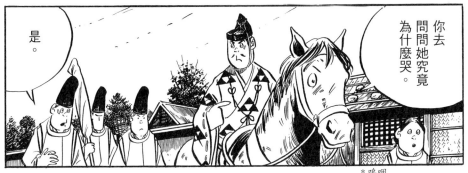

你去問問她究竟為什麼哭。

是。

*嗚咽

其實是如此這般這般。

原、原來如此……

她說今早以來，那名女子便維持著這個姿勢，動都不動。

什麼，你說從早上就這樣!?

現在都已經中午了，這實在太奇怪了。

啊，她的臉色簡直跟死人一樣鐵青！

妳怎麼了嗎？是不是哪裡不舒服？

……

她之前也發生過這樣的事嗎？

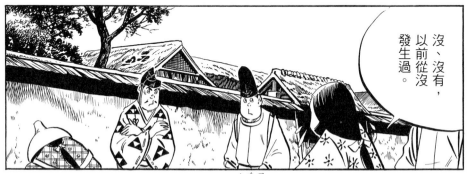

沒、沒有，以前從沒發生過。

*嗚咽

……今天早上才突然

嗯，總之，先把她拉起來吧。

來，我們起身吧。

534

*呼——

簡直像石頭一樣動都不動。

*嗯——

哎呀？

*嗯——

到底突然發生了什麼事？

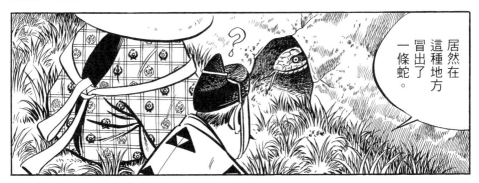

居然在這種地方冒出了一條蛇。

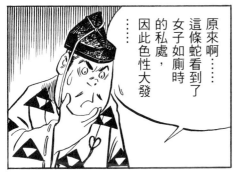

原來啊……這條蛇看到了女子如廁時的私處，因此色性大發……

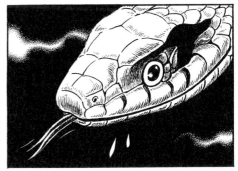

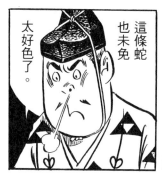

這條蛇
也未免
太好色了。

迷惑了
女子的心智，
所以她才
站不起來。

*好吧

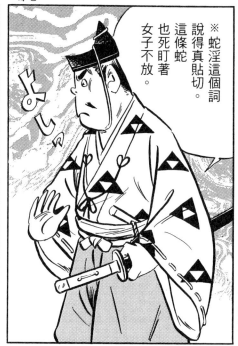

※蛇淫這個詞
說得真貼切。
這條蛇
也死盯著
女子不放。

※蛇淫：指蛇精與人類相姦。

你們來把
那名女子
拉起身。

遵命。

* 沙沙

* 嘶嘶

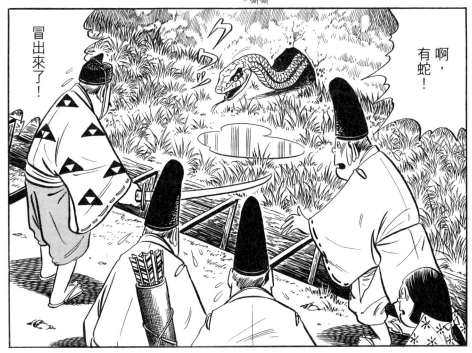

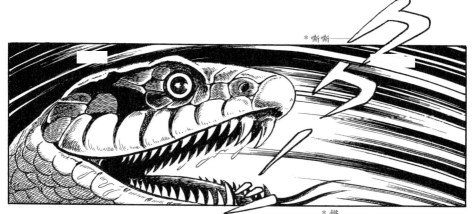

* 嘶嘶

* 鏘

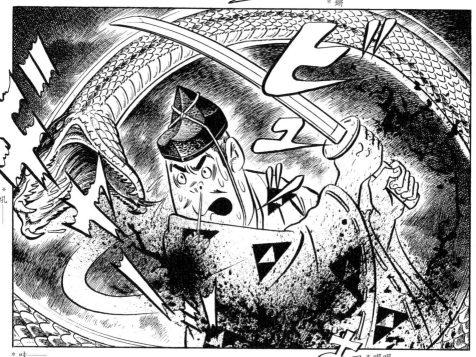

* 吼

* 哇

* 喔喔

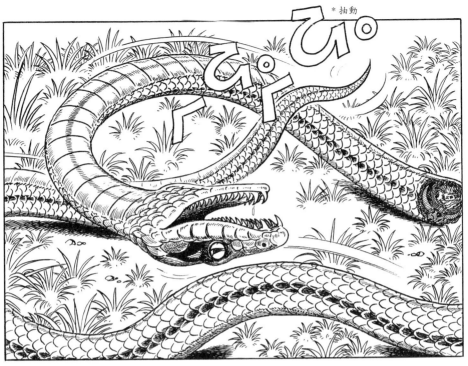

＊抽動

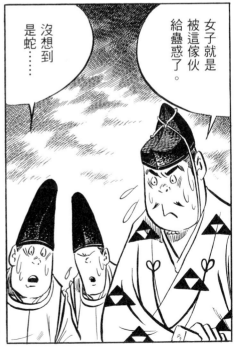

女子就是
被這傢伙
給蠱惑了。

沒想到
是蛇⋯⋯

* 唧——

啊，我剛剛究竟是怎麼了。

您沒事吧？

總覺得腦袋一片空白，身體也很沉重。

你就送這名女子回家吧。

遵命。

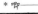
*唧——

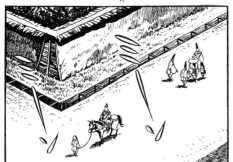

我先走一步了。

*搖搖晃晃

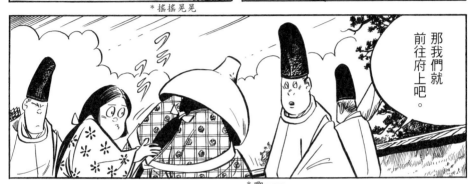
那我們就前往府上吧。

*唧——

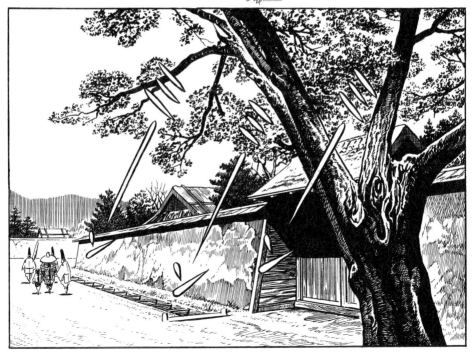

男子並沒有報上自己的來歷，就這麼策馬而去了。女子也跟跟蹌蹌地走回家。

婦人們聽聞這件事之後，都說無論再怎麼急，都不該在有蛇出沒的地方小解。

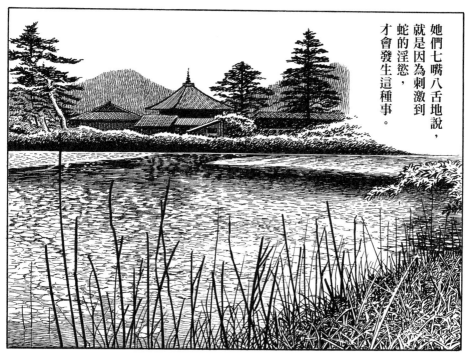

她們七嘴八舌地說，就是因為刺激到蛇的淫慾，才會發生這種事。

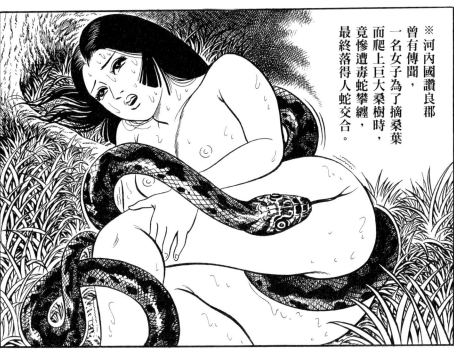

※河內國讚良郡
曾有傳聞，
一名女子為了摘桑葉
而爬上巨大桑樹時，
竟慘遭毒蛇攀纏，
最終落得人蛇交合。

※河內國讚良郡：河內國是日本古代的令制國之一，約為現在的大阪府東部，讚良郡則位於現今的北河內郡。這則故事載於《今昔物語》第二十四卷第九篇「醫師診治身於蛇的女子」，出自《日本靈異記 中卷》第四十一篇。

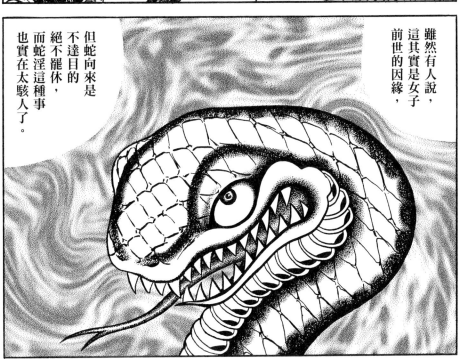

雖然有人說，
這其實是女子
前世的因緣，

但蛇向來是
不達目的
絕不罷休，
而蛇淫這種事
也實在太駭人了。

後記

讀著《今昔物語》，看到人類自古至今不曾改變的面貌，一股親近感不禁油然而生。書中雖然也出現了坐擁高官厚祿的角色，然而他們心中卻懷著各式各樣的慾望，未必每個人都稱得上「幸福」。

貧窮的百姓因為常常餓肚子，所以即便只是些許瓜果或蕪菁，在他們眼裡也美味得超乎現在所能想像。

不管怎麼說，以前雖然糧食匱乏，但同時人口也少，所以才能悠哉過日子。悠哉這件事，說不定就是古時候人們的「幸福」呢。

現在就算物資富足，卻很難達到悠哉的境界。因為我們總是被迫互相競爭，就算早上洗臉時，也沒什麼心情去仰望早晨的太陽。光是對著鏡子刮鬍鬚，就已經夠吃力了。

我在兩、三年前去了一趟婆羅洲的深山，那裡雖然跟《今昔物語》的時代一樣物資匱乏（畢竟當地主要的產業就是靠火耕來種植旱稻），但時間流逝的速度卻極為緩慢。婆羅洲的人們也從不急急狗在發著呆什麼事都不做的時候，似乎最能感受到幸福。種植旱稻的時候，他們悠閒地吃著旱稻、喝著木薯酒（只要拿來摻水喝，就能無限增量），高慌慌，過得十分悠閒，吃著旱稻、喝著木薯酒（只要拿來摻水喝，就能無限增量），高

出自《今昔物語下》（漫畫日本古典九）
中央公論社（一九九六年一月十五日發行）

喊著：「我們很幸福。」這不禁令我心想，神明果然不會去區分幸福度的優劣。

即便物資匱乏，但就像《今昔物語》中的世界一樣，人們還是能過得相當快樂（？）。把一無所有視為理所當然，那麼不過吃了一顆芋頭，同樣能大感滿足。講到底，「幸福」說不定就是某種滿足感呢。

只要把慾望控制在某種程度，現代人或許也能體會到「幸福感」──這是我讀了《今昔物語》之後的拙見，但要說這條界線究竟該怎麼設，其實我也還懵懵懂懂，但只要能活得健健康康，做自己想做的事……我想用這種方式來衡量幸福度應該也會很有趣。

所謂「活得健健康康，做自己想做的事……」，雖然是由歌德所劃下的幸福之線，但如果在近親之中有人罹病，或必須照顧雙親的話，應該也會很辛苦吧。

本書的後記雖然變成了一篇幸福觀察論，但總而言之，我覺得不論古今，人們的慾望非但不曾改變，目標也始終相去不遠。

一九九六年一月

參考文獻

馬淵和夫、國東文麿、今野達校注、譯，《今昔物語集》三～四（日本古典文學全集二三～二四），小學館，一九七四、七六年。

山田孝雄等校注，《今昔物語集》四～五（日本古典文學大系二五～二六），岩波書店，一九六二、六三年。

小峯和明、藤澤周平編，《今昔物語・宇治拾遺物語》，新潮社，一九九一年。

西尾光一著，《今昔物語》，社會思想社，一九六五年。

國東文麿等編，《今昔物語》（圖說日本古典八），集英社，一九七九年。

金子金治郎等注解，《連歌俳諧集》（日本古典文學全集三二），小學館，一九七四年。

廣幸亮三等編，《國語總合便覽》，中央圖書，一九七〇年。

江馬務、谷山茂編，《新國語總覽》，京都書房，一九七四年。

巖谷小波編，《大語園》（全十卷），名著普及會，一九七八年。

《週刊朝日百科・日本的歷史》，朝日新聞社，一九八七年。

石川忠，《京都的御所》，講談社，一九六七年。

澀澤敬三編著，《繪卷物所見日本常民生活繪引》（全五卷），角川書店，一九六五年。（平凡社，一九八四年）

鈴木敬三監修，《王朝繪卷——貴族的世界》（復原的日本史），每日新聞社，一九九〇年。

岡田茂弘等編，《都城與國府》（復原日本大觀三），世界文化社，一九八八年。

色川大吉等編，《畫報千年史》，國際文化情報社，一九五八年。

漫畫今昔物語：水木茂的平安朝綺情異聞錄
今昔物語

作　　　者	——	水木茂
譯　　　者	——	酒吞童子
編　　　輯	——	林蔚儒
總 編 輯	——	李進文
執 行 長	——	陳蕙慧
行銷總監	——	陳雅雯
行銷企劃	——	尹子麟、余一霞、張宜倩
封面設計	——	霧室
排　　　版	——	簡單瑛設

社　　　長	——	郭重興
發 行 人	——	曾大福
出 版 者	——	遠足文化事業股份有限公司
地　　　址	——	231 新北市新店區民權路 108-2 號 9 樓
電　　　話	——	(02)2218-1417
傳　　　真	——	(02)2218-0727
郵撥帳號	——	19504465
客服專線	——	0800-221-029
客服信箱	——	service@bookrep.com.tw
網　　　址	——	http://www.bookrep.com.tw
臉書專頁	——	https://www.facebook.com/WalkersCulturalNo.1
法律顧問	——	華洋法律事務所　蘇文生律師
印　　　製	——	呈靖彩藝有限公司

定　　　價	——	新台幣 650 元

初版五刷　2023 年 3 月
Printed in Taiwan
有著作權　侵害必究

KONJAKU MONOGATARI
©2017 by SHIGERU MIZUKI
All Rights Reserved.
Traditional Chinese translation rights arranged with Mizuki Production Co., Ltd.
through Tuttle-Mori Agency, Inc, Tokyo and AMANN CO., LTD., Taipei.